U0094220

陈方既书论选集

书事琐议

◇ ◇

陈方既 著

陈然 修订

河南美术出版社

· 郑州 ·

图书在版编目（CIP）数据

书事琐议／陈方既著；陈然修订 . —郑州：河南美术出版社，2020.12

（陈方既书论选集）

ISBN 978-7-5401-5064-8

Ⅰ. ①书… Ⅱ. ①陈… ②陈… Ⅲ. ①汉字-书法-艺术评论-中国 Ⅳ. ① J292.11

中国版本图书馆 CIP 数据核字（2020）第 019458 号

陈方既书论选集

书事琐议

陈方既 著　陈　然 修订

出 版 人	李　勇
策　　划	梁德水　白立献
责任编辑	梁德水　白立献
责任校对	谭玉先
装帧设计	陈　宁
出版发行	河南美术出版社
制　　作	河南金鼎美术设计制作有限公司
印　　刷	郑州新海岸电脑彩色制印有限公司
开　　本	889毫米×1194毫米　1/32
印　　张	9.625
版　　次	2020 年 12 月第 1 版
印　　次	2020 年 12 月第 1 次印刷
书　　号	ISBN 978-7-5401-5064-8
定　　价	112.00 元

一种本只为记事备忘的文字书写，一种提笔就可开始创作落笔就是*作品*的事情，都是这个古老民族延续了数千的不仅不见衰危，而且已是一个更大的繁荣的艺术。根本原因不在~~某种社会使人~~*记事备忘*会使人~~离~~*离*不开书写（如今大科学家、大音乐家不会以毛笔写字的人多得很），而在全世界多式多样的造型艺术中、独没有这种既非具象、又非抽象、既不取自然~~又~~*之形象又*确得自然之理的艺术。

"意象"本只是从刘勰《文心雕龙》中借取来的一个词汇，涵意都已完全不同，已不是指存在于意念中未落札于文词的形象概念。而是指通过文字书写*所创造的*创造的形象有一种难以语言表达、而意味~~而~~*都*使人品赏~~而移~~*叹赏*不已之日"意象"。效果客观存在，又难以语言表述。这不是书法艺术的缺点，而恰是其成为艺术产生审美效果的根本特点。

不是自然之象的反映，却有自然之象的神韵意味。不取又自然之形之象，却得自然之理*之象*运笔、结体、造形、取势、都全得现实的感悟。——没有这一切，没有书法；有了~~就~~*就*显这种效果，不是~~其他~~艺术；超过这个要求，也不成艺术。书法的美，只在意味中。

以上是~~书~~书法意象的一般意义而言。具体分析，书法意象怎么产生？人们怎么感受认识？作为意象的实际

问津书理、特立独行的思想者
（代序）

言恭达

当我们站在新时代的起点上，蓦然回首改革开放四十年来的书学理论研究，陈方既先生是一位绕不开的人物。他探求书理，直面问题，辩证思维，立论有据，创立了书法生命美学理论。方既先生以哲学、美学、文艺学、社会学、心理学等渊博的学识修养观照书法历程，探索书法发展规律，用现代话语诠释古典书论，搭起中国书法由古典话语向现代话语转换的桥梁。他全方位、多角度、宽领域、深层次关于书法的论述说清了书法为什么是艺术、书法艺术为什么是美的精髓。论其地位和影响，无疑是当代书法理论研究领域中重要的开拓者和奠基人。

随着20世纪80年代书法热的兴起，书法创作实践和书学理论研究出现了许多新情况、新问题，特别是在西方现代艺术思潮的冲击下，产生了许多迷茫和困惑，亟待书学理论研究者以传统为基础，运用现代思维方式和研究方法进行剖析和阐述，以期对当代书法发展予以正确引导。陈方既先生以敏锐的时代意识，关注尘封已久的有价值的古典书论，使之"活化"，从而对推动当代书法艺术进程产生了积极的作用。

　　在浩如烟海的古代书学著作中，方既先生爬梳剔抉、精心梳理，参照自身的艺术实践经验，又充分借鉴西方现代艺术理论和当代书学研究成果，对书法艺术的现象和本质、对书法美的创造和欣赏以及书法的民族特性、时代特性，对书法艺术精神的形成和发展等重大理论问题进行了系统的思考，形成了独立的书学思想体系。如果说《书法艺术论》是陈方既先生书学思想的集中反映，是当代书学研究从对书法经典的解释到书法生命形象理论建构的转换，那么《书法技法意识》则是在回归艺术本原的基础上，论证书法技法的产生是由于中国传统哲学思想、民族文化精神、客观物质条件、自然规律应用、主体审美意识等多重因素的作用，落实技法的目的是为了创造生动书法艺术形象、展示人的本质力量。

　　书法艺术为什么只能产生于中国？世界上其他民族为何不能用他们的文字创造书法艺术？在寻求答案时，专著《中国书法精神》一书。该书以客观事实为据，对书法之所以成为艺术、字体之所以形成发展以及不同时代之所以有不同的审美需求等进行研究，以此把握书法艺术的文化内核：书法艺术的形成和发展，既源于民族要以文字保存语言信息的社会生活需要，又取决于当时所能利用的物质条件和技能，同时，还受制于现实生命形体构成规律而孕育的种种造型意识。书法作品的创作和欣赏，其中都体现着深厚的民族文化精神。汉字之所以形成如此体式，书写之所以有系列法度的讲求，抽象的书法形象之所以讲求神采，都昭示民族文化精

神对书法艺术形成和发展的影响。

书法何以产生？汉字书写何以成为艺术？书法之美究竟是什么？书法美的本源到底在哪里？书法的审美范畴、审美词汇从何而来？书法与现实究竟存在怎样的关系？……这些问题，归结起来就是书法美学问题。

陈方既先生认识到：美学精神是艺术标准确立的重要根基，是艺术理想建构的重要尺度，也是艺术情怀提升的重要滋养。他从林林总总、纷繁芜杂的书法美学现象中，从浩繁的古代书学及有关典籍中，从扑朔迷离、争奇比怪的书法现象中，抓住书法美学中的本质和核心问题，针对书法发展中各种矛盾、热点难点问题，深入剖析，直至找出所以然，做出令人信服的解答，答案尽在《书法创作中的美学问题》一书中。

在改革开放初期书法美学大讨论中，陈方既先生通过比较各种文艺现象，提出"书法是抽象的造型艺术"，为书法摆脱一时认识混乱的局面找到了清晰而准确的定义。从反驳"书法美是现实美的反映""书法美是现实形体美和动态美的反映"的观点入手，联系实际生活，联系艺术创作，开始了真正意义的书法美学研究。他认为：研究书法美学，首先必须弄清楚什么是书法美；要认识书法美得先认识艺术美；要认识艺术美，首先得认识美和美感。而没弄清"艺术美并不是现实美的反映"这一根本，是难以解释书法美学现象的。他从微观到宏观、从现象到本质剖析问题，把对书法美的认识还原到追问"美，是怎么一回事"的基点上，然后辨

析什么是艺术美，什么是书法艺术美，再深入论证书法与现实的关系。通过层层剥笋、环环相扣、步步为营、逐步推进的办法，洞幽烛微地引路探寻，得出的结论令人豁然开朗：美，不是客观事物的固有属性；艺术美不是客观现实美的反映；美，除了讲究感性形象和形式之外，还须具备更深层次的内蕴，这内蕴的根本在于显示人的本质力量的丰富性。方既先生明确指出：美与美感，是动物的人"人化"过程中同时产生的，互为因果、共同发展；美感活动是人类独有的建立在物质基础之上的精神文化现象；艺术美，是艺术家充分把握艺术创作规律、运用艺术技巧进行的艺术形象创造。

书法美，是对"写""字"这一书法艺术形式的充分利用，进行形象（意象）思维与形象（意象）创造，其创造过程的方方面面，显示出书家的功力、修养、情性、意趣、气格等"人的本质力量的丰富性"之美。

陈方既先生数十年来撰写了大量书学论文，散见于全国各地书法专业报刊，结集为《书事琐议》。大多数文章关注时代书坛热点，如书法创新、丑书现象、流行书风、碑帖之争、雅俗之论等。文章就事论事，观点鲜明，言之有物，通俗易懂。作者对书坛时弊的尖锐批评，让人们在反思中获取教益。

在我与方既先生拜面的交流中，一个十分强烈的印象是，这位智慧的长者，传递给后学的殷殷期待是：一个真正的书法艺术家，他的美学精神高度在于"融古为我"，其艺术经典性必然是时代的文化创造！对此，我常常在思考，今

天我们承传中华美学精神，关键是要善于在历史传统中寻找"经典"的基因，让这种基因在当代乃至未来传播它的精神"活"性，实现创造性转化、创造性发展，从而优化当代书法美学研究的土壤。

方既先生在九十二岁高龄时荣获中国书法兰亭奖终身成就奖，他曾以一首五言诗托物言志：窗前黄叶树，灯下白头人。宠辱身后事，眷眷笔中情。短短20个字，正是他真实人格魅力的写照。

在陈方既先生百年诞辰之际，河南美术出版社特意编纂整理其理论著作，以五卷本形式出版，可嘉可贺。我坚信，国运日渐昌盛，文艺代有传人。

2018年8月于抱云堂

目　录

关于书法创作

一、从命题说起

古人无"书法创作"之说，自古以来多少代的书法都是在实用中产生的，那些写得好的字留传到后来，就成了宝贵的艺术。不仅如此，连古代书家随手留下的尺牍、手札、片纸只字，也都成为人们珍惜的艺术品和学习研究书艺的资料。这就给人一种印象：和其他艺术比较，书法无所谓创作。美术、小说、戏剧、诗歌等艺术形式，作者必须有一定的生活感受才能创作，而且这类艺术的创作，既不能抄袭别人，也不能重复自己。唯独书法，恰需要按照前人创造的字体进行书写，似乎只要有了书写技能，提笔写来都是艺术，分不出什么创作非创作。唐太宗从四方搜求王字，虞世南等人代其分辨真伪，不是分辨哪些是创作哪些算不得创作，而是只要是王羲之手笔，件件都是艺术。

要么不将书法作为创作看，若作创作来看，恐怕是把创作看得太随意了。怎么可以把技术好、随手而出的任何作品都视为艺术创作呢？目前出现"书法创作"之说，是否因为当今各种文学艺术都在发展创作，书法也可以摆脱实用性而

成为专供观赏的艺术形式，因此人们随口也称之为"创作"呢？

事情好像就是这样。

但这是就表面现象而言，事实上，由于时代背景不同，人们书写心态不同，即使是历史上的实用书写，其中也存在着属于艺术创作因素的东西，才使其在完成实用目的的同时也取得了艺术创作的效应。今天，我们作为艺术形式来运用，一方面要从历史的经验中提取、总结那些属于创作因素的东西，另一方面，更要自觉地去认识、把握一些属于创作规律的东西。因为称"书法创作"不仅仅是一个名称，而是要求我们自觉把握书法得以成为艺术的实质。

历史为我们提供了作为创作来认识的什么经验呢？

同一书家的书写为什么会出现好坏差异？王羲之行书多种，为何历代特赞《褉序》的艺术性？据称王酒醒后，希望将该《序》写得更完美，曾重写过多次，但终未超过这件即兴之书，这是什么原因？为什么做不到？颜真卿用心用意写的东西多种，为何历代特重《祭侄稿》？今人称它具有创作性，创作性在哪里？

唐代两位书家，一是颜真卿，一是李邕。颜氏留传至今的书迹不少，人们细品，觉得一件有一件的精神；李氏留传至今的书迹不多，但就仅有的几件作品来看，就觉点画结构间有一种随势而出，无意深求的信笔习气。这又是什么原因？这当中是否也有值得从创作上总结的东西？

同是书法形象，同是抽象的点画结构，有的作品使人感

其雅，"纵复不端正者，爽爽有一种风气"；有的作品使人觉其俗，"如大家婢为夫人，虽处其位，而举止羞涩，终不似真"。这是否与作者的审美修养，与作品所流露的主体气质有关？

作书者无不希望所书能有高雅的格调，然而常常事与愿违。明末清初的傅山鄙薄赵孟𫖯书"软美"，而且提出"四宁四毋"的主张，以求改变那虚靡于一时的书风，可是事实上却做不到，连他自己为此也哀叹"腕杂"。这又是什么问题？是否还有与创作心理有关的问题未得到解决？

即使单就技法运用说，古人提出"书要熟"（不熟，对实用书写也不利），但也提"书忌熟"（一味精熟有利于实用，却影响艺术效果），"忌熟"就要"求生"，如何"求生"？这也是创作课题，何况古人早已提出"达其情性，形其哀乐"的要求，而且把书法比作"无声之音，无形之相"，即有与美术、与音乐可比的艺术特性。

这就说明：这看似一种"定技"的书法，却有艺术创作意义上的问题。特别当它已成专为欣赏而创造的艺术形式，它就要求书人不仅要有精熟的技能和过硬的功夫，更要有符合时代审美需求的艺术追求，如此书法就更是创作了。书法重要的时代特点之一，就是艺术创作的自觉性加强了，只不过不能以美术、诗歌、小说等创作特点来认识书法创作，书法有自己特殊的创作形式和方法。

书法艺术的创作要求，不表现在文字材料的运用上，不表现在思想主题的开掘上（如同建筑艺术一样，它是无主题

艺术；文辞的主题不是书写的主题），不表现在字体的创造上，甚至也不表现在每件作品都要有不同的风格面目上。

书法艺术创作的特点，表现在一个书家之作在外观上以精熟的技能所展现的不同于别人之作的形质与神采上，表现在作品中所张扬的主体气格上，表现在书写实践中审美境界的不断追求上，表现在符合时代审美理想的风格面目的自觉创造上。

书法创作所需要的技巧，表现在娴熟、精准而无任何习气，为展示主体的精神境界、高扬民族和时代的精神气息所用，在书法艺术构成的每个环节及其总体效应上，构建并显示出一个大写的"我"的书法形象来；使欣赏者从这个书家所创造的形象上，所展示的追求中，不仅感受到美，而且获得情性的陶冶、精神境界的提高。

从作品的产生说，不可能每一件都有艺术表现上的新面目，任何种类的艺术家都做不到。后一张画与前一张画、后一篇小说与前一篇小说有所不同，主要是题材上的不同，手法上可能有所不同，但不可能每一件都能在风格面目上不同。书法文字内容与字体的改换，不属创作上的不同，书法创作也不应强求这一点。但从上述几点创作要求的实现说，书家在每一次临池时都应力求有此态度，要培养创作心态，养成创作习惯，以求通过量的积累，形成质的飞跃。

古人虽没有"创作"之说，然而关于追求艺术效果，论述则极多。正是不满足于技能的简单重复，所以有"熟后生"、求"不工之工"的要求，而宋人反对刻意做作，反

对徒有"右军波戈点画",反对"科举习气",等等,实际就是从创作追求的意义上提出的。古人所理解的书法艺术创作实质上是一种审美境界追求,这一理解很深刻、很精辟,抓住了书法美的根本。反而现在有些"书法家"对于书法创作,只看到了外观形式,以为形式无明显的新变就不是创作。应该承认,在各种新的、老的、外来的艺术形式竞相发展的当今,人们难免不以别的艺术创作形式比照书法创作,书法家也并非不可以从别的艺术创作中寻求与书法创作有借鉴、有启发意义的东西。但必须承认,书法创作只能是书法的创作,不能以其他艺术创作之所能强书法之所不能,亦如不能以书法之所能强求其他艺术之不能一样。我曾在《书法综论》中把书法创作最基本的要素概括为四个字:"我、要、写、字"。这里,我倒过来稍做解释。

"字":是书法创作的基本依据,指包括各体汉字在内的由汉字所组成的文辞。

"写":书法创作是以有技能、见功夫的书写进行的,"写"受生理机制的制约,技法上书家可能有在历代书写经验基础上某些个人特点的运用,但书写方式不可能有无视传统经验的强变。

"要":是指饱满的创作欲望、激情、追求。

"我":是指不与人同、唯"我"所有的艺术个性、风格面目。是"我"写,是写"我"。

"写字"是书法的基础,"我要"是创作实现的保证。艺术之高下,全从"我、要"出。无此二字,不是创作。

二、有生命意味的意象创造

"写""字"是书法创作的基础，书法创作就是通过"字"的挥写，以点画进行的有生命意味的"意象"创造。

"意象"一词，最先出现于刘勰《文心雕龙》，原是指酝酿于胸、未迹化为文辞的形象。唐张怀瓘借用到书法理论中来，论述书家以自然万殊中孕育的意味、感受、形象意识创造书法形象。我以为这个词的借用有其表述的准确性，所以也将它借用到论书法的创作意识和表现中来。

书法受文字的制约，反映具象不可能，也没有意义；但形象没有生命意味便没有审美效果，摆脱文字又不成为书法。书法就是以不反映具象却俨有现实之象的意味、生趣为要求，以宇宙万殊生命构成之理，以书家的技能、功力、修养、情性、意兴，通过书写将文字创造成不是具象却宛若具象、不是生命又宛若生命的形象。书家的形象创造意识，得之于现实万象，是从客观积累感受的孕发，具有抽象的品格、本质，又有俨如具象的意态、情韵；贯注于其间成为其灵魂的，是点线运行和结构造型中蕴含的宇宙意识、生命存在意识和形质结构意识。书法创作，就是通过汉字书写，将从宇宙自然、从社会诸象、从前人书迹及各种艺术创造中所感受的形、质、势、态、情、性、意、理，化为作者笔下的有生命意味的抽象形象。

尽管每个字的点画结构都有其严格的规定性，但同样的

字，每个书家来写，也会写出各种不同的意味来，书法之所以成为意象创造，有耐人品赏的艺术效果，正在于此；书法的具有审美价值的意象创造，其所难者也正在此。无心求之，自然存在意味上的差别，但有心作有审美效果来追求，又是那样难，意象之讲自觉的创造，人们看重这种创造的价值，也正在此。

现实是：即使是几何意义的点画结构，也会唤起人们经历过的形势的联想，如人们觉得正三角形有稳定感，倒三角形缺少稳定感。书家只要按文字的点画结构描画出来，就会把这种意味传达给欣赏者，但这只是文字体势的意味，还不是书法创作中的意象创造。书法创作中的具有审美意义的意象创造，是经不同书家以其性灵、匠心、功力、修养创造出来的意味特出的形象，书法的创造性集中在这里体现出来。

所以说到底，书法创作的美，是作品所展示的一个书家不同于别人的艺术技能、功力、修养，在造型取意中心理书写形态化的美。

书家如何在创作中展示它呢？

首先是创作规律把握的自觉性。书法创作上规律性的东西，不要枉费气力去违拗它（比如书法本就是写字的艺术，我要么就不搞书法，要么就老老实实进行文字书写），需要下最大功夫磨炼的（如精熟的书写技巧），要舍得下功夫；看来似不可碰的清规戒律，要弄清道理，敢于用艰苦的思索和反复的实践去认识它，而后决定取舍。前人讲"作书须笔笔从古人来，一笔不似古人，便不成字"，是不是这样？如果是这样，

从何论创作？如果不是这样，何以又要在学古上下真功夫？通过深思熟虑取得真识后，再用实际能力去把握它。古人笔法从哪来？如果不是生理条件和具体的工具器材性能在书写中充分利用，能有那许多笔法？碑石上许多笔画，是"用笔"写出的吗？如果不是笔书，却又有审美效果，我们的笔书该怎么学它？学习碑书，究竟是品尝碑书的实际效果，汲取其气息，还是寻找它本不出于笔下的"怎样下笔"？

传统是必须继承的，有继承必有发展。所谓发展传统，就是对传统下功夫的同时，以我的技能、修养，整理、抽绎出我的技法，为创造我的书法意象所用。

有一种说法，说学习法帖，不仅要求"形似"，而且要求"神似"。还有一种说法：不必求"形似"，但要求"神似"，这对吗？

这些说法，套用了绘画中认识艺术形象与现实形象的关系的一种说法，但即使在明清馆阁体盛行之时，人们按科举考试要求的书体写字，也是不现实的。人可以从学习不同字体的技法特征中去领会其风神之所以形成，却不可能真有其"神似"。学古可以积累技法经验、丰富艺术见识、提高审美修养，却不可能由此去"我神"而得"他神"。事实上，从来要求写"他神"者都没有"神似"过。如果真能得"神似"，南朝人那许多学王的作品，虞世南等就无法鉴别真伪了。临习碑帖，重在领会古人点画所成之意象特点，举一反三，培养自己捕捉意象的心理习惯，以求创作中有自觉的意象追求，而不是仅仅把写字当作是用技于点画结构。开始学书，以古人为法，

受古人影响，因此脑子里出现的书写意象，大都是前人的书法迹象，即使其中有一些"我"，也是修养不足、带着某些原始粗疏未能精深的"我"，这对于形成独立的、格调高雅的创作意象是不够的。为了形成高雅的、为自己所特有的意象意识，还必须从多方面去寻求营养，即从现实、从兄弟艺术、从更大范围的传统书契中汲取营养，获得启迪。重要的是：要能见人之所不能见，感人之所不能感。对于感受力贫乏的人，若不用心锻炼，是难以有独特的意象捕捉的，"高雅"就更无从说起了。

捕捉意象，就像敏感的作曲家从民间、从古代音乐旋律中捕捉创作灵感一样，一个乐句、一段旋律就变成了他美妙的乐章。所以有时，某一现象，某一字势、笔法，就可能启示、引发一个书家的意象形成和改变。这样的事，书史上早有记载，只是人们还没有作为一种规律更深地理解它，如：公孙大娘舞河西剑器，为张旭的草书提供了意象的启发；澜沧江水奔涌翻盖之势，也为雷简夫草书提供了意象的启发……

具有这种敏感的书家，不难在现实中获得意象创作的灵感，但一心在纸上下功夫的人，却可能忽视这一点。连苏轼这样的大家，也难免出现这样的事例：他讲"书必有神、气、骨、肉、血"，这已是意象感受，可他不相信雷简夫等人"化象（江涛奔涌翻盖之势）为意（创作冲动）"、又"化意为象（书法形象）"的事实。

意象是丰富的生活经验与书法形象创造性捕捉中的触遇形成的，留意这一点的书人，不难获得它，而不知蓄意于这一

点的人，则可能失之交臂。刘熙载《艺概·书概》中写道："学书者有二观：曰观物，曰观我。观物以类情，观我以通德。如是则书之前后莫非书也。而书之时可知矣。"正是这个意思。

创作从哪里入手？创作效果何以产生？如果不从独特的意象意识的培育、捕捉上下功夫，很可能就只有传统技法学取后自觉不自觉的微调。就像明清时期的一部分书家那样，都宗晋法唐，也用尽心力，虽出自不同人的笔下，却妍媚同风，很难有独特的意象、独特的艺术面目。技能虽精，作品虽多，却显示不出鲜明的个人意象创造来。

三、书法创作中的功夫与修养

许多文艺作品，只有了解其所表述的内容、所表达的主题思想以后，才能识其好坏、美丑。而书法和美术等却不是这样，它们是直观形态的艺术，欣赏者只要一接触其外观形式，就能感其美丑高下。因此，书家没有不尽心竭力在外观形式上下功夫、求精到的，同时在书法创作追求上也首先从作品的外观形态上显现出来。

但从当今书坛情况看，虽同样是在外观形态上下功夫，却有显然不同的两种作法。

一种是用尽心机进行各种各样的试验，以寻求不同于时人的形貌。如：人们临习碑、帖，却认为碑帖已被众人"临遍了""临烂了""临得没什么油水了"，便找晋唐写经；而学

写经的人一多，经生字也失去新鲜感，就又转而找简帛、木牍和前人很少注意的砖瓦文字。但历史上出现过的文字书契终究有限，这些一一找到，再无奇可找，无路可走，就觉得书法天地太小，只有转移阵地，"向书法创作以外的领域开拓"。既是搞书法创作，又要"向书法创作以外的领域开拓"，这话在逻辑上似乎也有点毛病，但是确实有人就这样做了。如采用什么非写（用针管喷）的"书法"，或写而非字（不组构成字的笔画线条）的"书法"，虽然也有为之鼓吹者，但这毕竟属于"书法创作领域之外"，不是我们要研究的书法创作问题了。

　　另一种是用功夫于书写技能的艰苦磨炼，同时通过学习，扎扎实实搞清书理，提高自己的审美水平及审美感受力，凭一双在实践中不断提高的、能"发现美的眼睛"，在古代书契遗产中、在现实生活中、在各种艺术形象的观照中去捕捉形象创造的契机。可以想到：见过公孙大娘弟子舞剑器的书家，绝不只张旭一人，而能因此获得意象启发使草书大进的，却只有张旭。且后知此事者多矣，能就此举一反三者几人？今之从事书法创作者，若能总结这种经验，去寻求自己的意象、进入真正的创作，而不是刻意为外观形态去做作，相信自有其不同于时人的面目。

　　所谓提高审美水平、提高审美感受力等等，实际也就是提高修养。如何提高修养？不能像生病服药一样，找几本书读读，过几天就将修养提高了。写字的人，不能连读书的兴趣都没有，而且修养之高下决定孕育意象、把握形象创作能力的高低。说来似乎神秘，其实并不，只不过像吃补药一样，它不能

"立竿见影"。通过广泛深入的学习、实践，审美修养、审美感受力自然有所提高，一种新苗头的出现，具有审美效果的形势、气象等，就可能使你动心，就可能被你抓住；而效果与此相反的，你也能有所察觉，及时避免，从而把握住真正体现艺术创造价值的形式、风格。当然，这也是一种功夫，一种经过反复实践、磨炼出来的功夫。

历史上多把功夫的积累限制在技巧运用上，把看不见却确实存在的、对艺术创作起积极作用的那部分精神力量称作修养。对于书家的创作能力来说，这两个方面都必不可少。

人的意识都是历史和现实所存在的或直接或间接、或深或浅、或正确或错误的反映，任何有创造才能的书法家也不可能不接受前人留下的书法现实。但是，有修养的书家，不是看见别人在干什么，自己就怎么干，而是先弄清楚别人这样干或那样干，是为什么？其效果、意义、价值又如何？哪些干得不够好，哪里还有更开阔的天地？我若来干，取他什么，避开什么，还能增加什么？等等。分明是历史和时代给予的营养、启示，分明从前人走过的路上走来，却因为能举一反三、由此及彼，经"加、减、乘、除"，你一出手就别开生面，其实也不过是化前人的创造为自己的形态。但这，需要真修养。

修养与功夫是不能分离的，只有修养没有功夫的是欣赏家，只有功夫没有修养的是书匠，修养与功夫紧密结合，才有书法创造。

在书法艺术创作中，修养与功夫结合所产生的审美价值与意义，是永远不能低估的。人们多不能书，你独能书，是功

夫，也是修养；人们只知临不知创时，你临而能创，是功夫，也是修养；但一种风格若已使人产生审美心理逆反，你还要一个劲地重复，这就是你只知下功夫，而缺少指导用功夫的修养了。这说明书法创作首先是修养，是以修养来用功夫的。

从当前书法总的状况看，有创作自觉者不乏其人，这很有时代特色。但在意象上深求者为数不多，因为这需要真实的修养。而懂得要有修养，并狠抓修养的人确实也不多。

带着肤浅的创新观的人或许没有想到：那些只在外观上寻求新变，而不肯深求审美内涵的作品充斥市场，也是会使人产生逆反的。三天一小变、五天一大变的所谓"创作"，缺少真实修养，仅靠勉强做作，这不仅会使人厌烦，而且还会败坏自己的创作热情。人们的审美经验越成熟，越能证明这一点。真正能在众多作品中跳出来得到人们承认的，只能是有深度、有修养、见功力的创作。

问题是何以谓"深"，何处求"深"？

对书法创作深浅及书法创作能力的观照，是与对人的精神修养乃至对品德的观照意识联系在一起的。真、善、美，人们用以对事件、对人物进行评价，而对书法创作效应的评价，也与之完全一样。真有学问、修养的人真纯朴实，假有学问、修养的人装模作样；真有修养、功夫之书真率自然，少有修养、功夫之书刻意做作。深有修养、功夫之书，既有萧散简远者，也有雄强超迈者；炉火纯青、落落大方，绝无迎门卖俏之态，也不因人之推重而有洋洋自得之色，或不得时人理解而故寻丑怪。大家闺秀、山村姑娘，各有其美，各有其致，"万类

霜天竞自由"。且分明是人竭尽心力的创作，却绝不见人工气十足的雕琢，这种艺术修养与功力的完美结合，使刻意为之与若不经心得到了统一。而修养与功夫的审美价值也正从这种效果上体现出来，即所谓有深度的创作，"深"就深在这里，求"深"就得在这两方面下功夫。

当前，感觉书法创作难的人很多，书法创作也确实难：两三千年来的书契历史筑成的丰碑，像重峦叠嶂般挡在人们的前面，比较其他各种艺术形式，似乎只有书法创作的天地最小。新的生活，新的思想感情，为产生新的文学创作提供了可能，可书法艺术没有这福分，文字的限定性，字体的限定性，书写方式方法的限定性，如今都已是难以再超越的了；开始学书，就是跪倒在前人的丰碑之下，直到成名立家，也还受到前人成就的威慑；不学古人不行，学了又难以摆脱；而如今又特别强调作为书家存在的个性面目，可是在"写""字"这不可能没有的规定内，在前人已创造了千百年的历史之后，今天的书家又能有多少"个性特征"为别的书家所没有呢？

但是，实际的事情并不是这样，"夫古今人民，状貌各异。此皆自然妙有，万物莫比。唯书之不同，可庶几也。"[1]早在唐开元时期，张怀瓘就看到了这一点，而且提出了书家自觉寻求面目的途径："先禀于天然，次资于功用。而善学者可学之于造化，异类以求之，固不取乎原本，而各逞其自然。"[2]

[1] 张怀瓘：《书断》。

　　　　[2] 张怀瓘：《书断》。

感到独特的个性面目难求的人，有的是看不到功夫该怎么下，有的则是把功夫下在了表面，急于求成，只在外观形态上想主意，而没有从深处把握创造所需的内在修养。这样纵然一个偶然的机会使你如获得了灵感似的获得某些创作新形貌的启示形诸笔下，也是为别人准备的；因为只有在真实修养和功力的笔下，才能在审美效果上产生质的飞跃。总之，你能不断获得真实的修养，从许多人的创作实践中获得正反两方面的经验为你所用，你可以举一反三，并孕化出自己的形质——前人讲"入帖"然后"出帖"，我想也就是这个意思。

四、为创作做好准备

一切艺术都有为创作做准备的学习，所有的学习者，都不会把创作准备当作创作本身，把学习与创作混同一事。学画的人，画素描，研究色彩，做写生练习，都只在下绘画创作前的基本功夫，而不是进行创作。当然，各种艺术都有创作练习，然所谓"创作练习"，无非是按照一般创作所要求的那样去做，但还不成熟，目的是通过练习使学习者的创作能力成熟起来。

书法的学习与创作，似乎没有这么清楚的界限，学书从描红、照本临摹，到后来脱离法帖独立书写，似乎独立书写前都是练习，独立书写后就是创作了。古人对书法学习，曾经强调"得其形似""神似"，能"神形兼备，如灯取影"就是本领；而后能提笔作书，书写中见功夫就是书家。总之，学习书

法，向来讲求的就是入帖、出帖，主张在广泛学习的基础上融汇百家、形成自己，先"集古字"，后"人不知以何为祖"。从"自立之体""勿为奴书"的意义上说，这应该看作是明显的创作意识，但从所走的道路看，这创作与练习，实在找不出区别在哪儿。

我们不是一定要找到这条界线，而是在书法已成为自觉的艺术形式以后，书家为了创造尽可能完美的艺术，应该如何有效地做好创作准备。传统的学书方法是否可以有更科学、更有效的方法继承？或者说，明确为创作做准备的学习、与只求学得能作实用的书写，在方法上有什么不同？是否应该有所不同？

不是确已有所不同，而是应该有所不同。因为为实用的书法，是按照人们认为有实用效果的形式学习的，学得越像、技巧越熟，书写效率越高，就越会得到肯定。正如科举考试要按统一字样、统一书写要求一样，这本就是实用第一、审美效果附之的必然，即使有美的效果产生，人们也以之为实用服务。

而作为艺术创作的书法，学习掌握它，固然需要有与实用书写一样的基本技法，但技法是为表现创造者的情性、修养、审美趣好服务的，因而学书者不仅要有创作所需的技法准备，更需要有创作思想、创作方法的准备。具体地说，就是要有抒发自己、表现自己、创造个性风格面目以寻求审美效果的准备。

作为书法创作的技术准备，不是不问所以地对某家书体的死板临摹，而是要强调在学习中注意把握技术运用所体现的

规律。力求做到既可以从个别入手归纳总结一般，也可以在了解普遍规律的基础上分析个别；而不是只知个别不知一般，把个别当成了一般。没有从个别到一般和从一般到个别的反复体验理解，所学得的难免只是知其然而不知其所以然的死法，死法于实用无害，于创作则大不利。

为书法创作做技法准备就要研究技法、技能，研究各家用笔结字有何异同，产生什么效果。前人创造的执、使、转等所用之法，是否还可能有所发展？为什么有或为什么没有？如果确实没有，我该如何老老实实发挥它的最大效应？古人创造它们的经验、根据、原理又是什么？是否具有绝对的真理性？我若试图突破，我根据的原理又是什么？

在运笔、结字、行款等章法上，古人为何"功夫"与"天然"并讲？即分明是以人的技能、按人的匠心所进行的点画挥写、结构安排，讲"功夫"是情通理顺，为何还要求"天然"？不求"天然"行不行？如何求"天然"？如古人讲究书写时的情绪、兴趣，称不计工拙、不为一念所系，乃可使书技得以正常发挥，这与"有动于心，必于草书焉发之"有无矛盾？是两回事、还是一回事在两个方面的表现？

不是要求书家要像理论家那样去进行严密的理论思辨，而是要求有心于创作能力培养者，注意不同心态的书写效果，以及有心确立一种审美要求去执着追求，看看在效果上有什么不同，有无技法运用经验可以总结。因为书家不能没有取自传统，又为自己所融会的精湛技法，但书法创作所需要的技法，又绝不仅仅只是一种定型的生理行为能力。

当然，真正具有传统意义的是创作思想修养的准备，这既不是没有任何创作思想准备，而只看大家在作何追求就追随之，也不是"书不入晋，固非上流；法不宗晋，遑论逸品"的心目中只有古人。

晋人书温润闲雅、不激不厉，这种风格是不是一切时代的"上流"？在明人眼里，"逸品"被视为最高的品位，然唐宋人就不这么看。而在今人的审美心理上，是不是、该不该以"逸品"为上，就更需要我们慎重地思考了。

一个书家，生活在一定的时代，就要关心时代的艺术发展，关心时代的审美需求。但一个时代的艺术审美要求，也难免没有它的消极面，如何抵制消极的一面，满足和推进健康的审美需求，这就要求我们能自觉培养、锻炼正确的创作思想了。

当前较为普遍的现象是：比较重视技能功夫的磨炼，但不太认真对待修养的充实，对在这方面下功夫没兴趣。这是不正常的。要对与书事有关的一切事理都有兴趣，而且还要善于学习，如对于历史的书法现象和书学思想，不要只关心前者不关心后者，关心前者也不能只注意其法而不及其理。对历史的书法现象和书学思想，既要放到其所以产生的历史背景下去分析认识，又要放到书法已作为独立的艺术形式存在以后，该如何从诸多方面举一反三地去认识并且汲取，如以往的书法现象和审美要求，都是在以实用为目的的情况中产生的，当书法成为纯艺术形式以后是不是仍有必要继续保留，或是需要调整发展？处理可以慎重，但不是不可以思考。例如，自释智果《心

成颂》产生以来的越来越烦琐的结字规定，总结了前人的经验，却也把问题绝对化了；有些创作思想，于当时的书法现实有其积极意义，但对当今的创作，是否仍具有普遍意义？再如傅山所称的"宁丑毋媚，宁拙毋巧，宁直率毋安排，宁支离毋轻滑"，这种书法美学思想是明代妍媚书风引起逆反以后产生的，如果当今的书法全都"以丑为美"，是否也会引起逆反？因此人们只能从哪种意义上汲取它、运用它，是否也应有个清醒的认识？南宋姜夔认为"真书以平正为善，此世俗之论，唐人之失也"[1]，这话是否也不能无条件照搬，"平正"也好，不平正也好，由书家自由选择，是书家的创作追求决定的。在封建社会，书法还只能在实用基础上考虑其审美效果，凭当时的审美感受要求书法应该怎样、不要怎样，这是其时代背景决定的，如六朝人书法以精妍为美，至少在唐宋以前，没人以为这种认识的绝对化。到现今，书法已成为纯艺术形式，我们就需要对传统美学思想进行必要的清理。条件变了，要求发展了，有的能从正面接受，有的恰要从反面、从新的角度进行重新思考汲取，这都是修养，这都是创作准备。当前书坛上出现一种追丑热，一些人以为只要丑了就是艺术，不知"以丑为美"是以"不工之工"为条件的，这就是缺乏正确的创作思想准备而盲目跟随大流的幼稚病在作祟了。

　　不要以为没有技能功力的准备人们才看得见；实际上，没有创作思想修养的准备，同样也能从创作中反映出来。

[1] 姜夔：《续书谱》。

五、书法创作的时代特点

任何一种艺术都有自己与他种艺术所不同的存在形式、创作手段及方式。同是塑造人物，广播剧就不同于电视剧。前者只能以语言和音响为手段，后者则可以运用视、听两种形式。绘画是以直观形象展现的静态艺术，而书法虽也是以直观形象展现的静态艺术，却只以汉字挥写进行创造，并不反映现实生活。为实用的是这样，为艺术的也是这样，只是在不同时代的物质条件和精神生活影响下，也形成不同的时代特点。

在纸张未发明以前，书契只能利用甲骨、金石、简木、布帛等作为载体，通过采用相应的技法，形成相应的体势、形质和艺术效果。随着社会政治、经济、文化生活的发展以及纸张的发明，书写方式方法得到相应改变，同时也促使了字体的发展、书法技法的发展。东晋时期，人们已发现不同情性书家的书写竟显现出不同的风格面目，但由于它是不自觉形成的，所以人们并不能认识其审美意义与价值。当时的书论也没有一篇是从审美的意义上探讨风格的，袁昂作《古今书评》及萧衍所作《古今书人优劣评》等，也只是承认他们有各种不同风神的自然存在。当时的书家们不可能像今人一样，去想"我"应该创造怎样的风格面目，大家只是认为二王的书法美，就都跟他学，学得和他一模一样，就会受到称赞。以至到了唐代，偏爱王羲之书的唐太宗在搜求王书时，能搜得王与学王的作品数以万计且难辨真伪，但即使这样，当时也没有使人立即认识

到：学书要立个人面目。到唐开元时期，书论家张怀瓘于其《书断》中说："夫古今人民，状貌各异。此皆自然妙有，万物莫比。唯书之不同，可庶几也。"还说书者只要："先禀于天性，次资于功用，善学于造化，各逞其自然。"即只要不一味照别人的写，这种风格面目就自然出现，且出自各人天性的风貌，比"取乎原本"的要美。这反映出当时人们的风格意识已有所进步。

把风格面目看作是艺术审美意义上的问题，将风格面目作为书法创作的"大要"提出，已是晚唐了。释亚栖显然是把书法作为一种艺术创作现象来认识，他说"凡书，通即变"，这是一个很深刻的思想。他认为：一种书体、书风流通了，风行了，书者就要及时寻求新变，"若执法不变，纵能入石三分，亦被号为奴书，终非自立之体。是书家之大要"。[1]在艺术上要有"自立之体"，这已是十分明确的创作意识了。而宋人则强调"我书意造"，讲求"书都无刻意做作乃佳"，"自成一家始逼真"，又显现出这一时代的创作意识。与唐人相比，唐人以法度森严为美，而宋人则以法度的过于讲求为"刻意做作"了。

唐宋以来，直至清初，人们一直沿着宗晋法唐的道路学书，有墨迹学墨迹，无墨迹学阁帖，这时候出现的新矛盾是：一方面认识到作为书家要有"自立之体"，一方面又觉得学书只该"笔笔从古人来，一笔不似古人，便不成书"，元代书家

[1] 释亚栖：《论书》。

以赵孟頫为代表，把这种思想推向了极峰。赵以自己的精能，将晋唐技法充分地继承下来，不仅因此享盛誉于当时，而且也影响了明代的许多学人，"类能草书，虽绝不知名者，亦有可观"。但是由于人们的创作意识被宗晋法唐的技法意识冲淡了，帖学的单一继承，又使人们尽管已知自立之体的意义与价值，但也无法改变书风越来越靡弱的现实。

这是审美感受上不满于单一的帖学，创作思想上也有"自立之体"的要求，而学书思想上又摆脱不了宗晋法唐的心理定式之间的矛盾。

清乾、嘉之际，突破单一的帖学，碑学兴起。这既是封建文化专制造成的，又是单一的帖学引起的逆反心理造成的。这种心理一变为现实，书坛就出现了前所未有的奇变：曾经长期为人们视为大美的"不激不厉而风规自远"的艺术追求被淡化了，曾经长期不为人们所重的许多石工匠人之作，以其生拙、质朴、浑穆、粗放、峻岩……成为书人们竞相追摹的艺术。自然，这又是一个鲜明的时代特色。

由于审美需求的发展，虽然还没有别的手段方式能取代书写的实用性，但要以书法为艺术审美服务的思想意识，已使明代相继产生了陈列于厅堂楼馆的书法形式，如对联、条屏等，用于悬挂观赏。同时字幅变大，字迹变大，在艺术表现上有了许多不同于前的新追求。

从清王朝覆亡到新中国建立前的书法创作，显示了封建制度崩溃、国家沦为半封建半殖民地的时代特色：世态是复杂的，人们的艺术心态也是复杂的，既有对传统的继承，又有特

定时代所产生的书学思想交混于书家的创作心理。宗帖、宗碑，各有主张，各不相让，唯有两点认识是一致的：一是在传统基础上立家，无传统功力无以言书；二是讲求以学问修养治书，以质朴为美。这实际是一种失落心灵的反映，人们并没有想到如何突破前人，更多想到的是回归——向古质回归。即使仍一心宗帖者，也不以妍媚为上了。

改革开放使最古老的书法出现了空前大普及，也明显带有门户乍开、心态骤变的特点。许多学习书法的人，想得多、想得早的，是个性面目的创造，对于学习法帖，有人竟觉得太费时日，觉得是一种"束缚"；然而千方百计思求"创新"，却又苦于离不开前人已走过的老路，苦于每走一步有心无心都踩在别人的脚印里。于是有人就认为：书法讲创作，就是讲变，要变就只有挣脱"写""字"这个根本，借鉴西方现代艺术的创作经验，这样，创作的思路才能打开，书法才能有新局面。

当然，更多的人还是认为搞书法艺术，仍然必是"写""字"，讲"写""字"就无法摆脱传统。于是根据清人学碑的经验和时代的审美需要，有人向前人未能发现的古迹寻求启示和营养，寻找一些新出土的汉魏碑石，或者前人不曾或较少从审美上关注的古代民间书法，以新的书法形式加以利用；或者将新的书写作宛若古迹的处理，以适应喜爱古朴者的审美情感；也还有在老一辈书家的关怀下，严格按照传统学书方法，一步一步走向传统深处。有了文艺方针政策上"二为"方向和"双百"方针的保证，书法出现了多样化发展的新格局。这也

是史所未见的时代特点。

但是这个多样化自由发展的格局，并未能使有志于书法创造者心里轻松起来，"书法也要充分体现时代精神"，有人提出这样的口号。但什么是时代精神？书法又应怎样"充分体现"？按照传统的方法学书，能否体现时代精神？如果能，它与传统书法的区别又在哪儿？如果不能，它是不是要和传统书法告别？

书法创作的时代精神，在书家还未曾意识到这一点时，就随着时代对书法的实用需求和审美需求反映出来，它制约着书人的追求，只是书人不一定觉察到。唐人推崇晋人，在学习晋人中将其经验法度化，讲求法度并形成了以法度森严为美的时风；宋人视书法为人格、学问、修养的物化，把法度的运用，置于精神修养的从属地位；元人以为书法之美，在于精妙地将晋规唐法得心应手地运用，得《阁帖》数行，悉心临习，就可以名世；清人却否定了元明人的书学思想，借汉魏以来的碑版，实现远源杂交，对传统帖书来了个突破。

到了当今，总结历史的经验，书家们都力求把握时代特点，尽主观努力，高扬时代精神。然而这种良好的主观愿望，却并没能表现在自己的创作中，没能写出某种唯当今所特有、而其他时代所不可能产生的"精神"。

我以为，时代精神在书法上的体现，应主要表现在今人对历史正反两个方面经验的总结，按照书法的艺术规律，把追求放在尽可能自觉的基础上。因为时代已为我们提供了思辨方法和认识事物的武器，使我们有可能自觉地克服偏狭，知道有

所为和有所不为。

时代的书法创作，也只能建立在书写汉字的基础之上。

有人说，有这一条规定，书法就成为最难产生创作效果的艺术。也许是，但为此我必须说：怕难就别来，来就不怕难。不难，又有什么意义与价值呢？

六、处理书法艺术构成中的一系列矛盾

书法是多种矛盾的构成体，书法创作就是按其系统结构解决其所构成的各种矛盾。这些矛盾包括：

（一）写"字"与立"体"的矛盾

人们总是以一定工具、材料、方式、方法写字的，字写出，字体同时出现，而字体（如正、草、隶、篆）又是通过书体（如颜、柳、欧、赵体）来体现的。人们识字，首先是从具体字体上抽象的点画结构来把握，比如我说我姓"阝""东"陈，名字是"东方既白"中的方既二字，在正书通行的当今，你所听来的这几个字，就只是抽象的点画结构，写出来了，才有了具体的正体。"抽象的点画结构"无以论美丑，但落纸为书体，就有美丑了。书家是以文字为依据进行书写的，对于古人来说，是随工具器材的运用、随自己的技能功夫自然成体，而且为后之学书者提供了样式和经验。这对于后人来说是好事也是坏事，好事是后人可以取为样板学习书法，坏事是古人随手而出就成为他的书体，后人却必须和他拉开距离，寻求自己的面目。前人的经验可以学，前人的面目却不宜重复，这就出

现了按字体基本结构创自己风格面目的矛盾，也就是既要恪守字体框架又必须突破前人书体面目的矛盾。个人面目能从哪里来？只能有三个途径：一是前人形式风格的融会；二是现实万象存在运动形质意理的启示；三是主观情性修养的流露。三者不是并行，而是相互有机联系所产生的综合效应，协调把握得好，虽然字体框架已定死，前人已随其情性创造了无数美妙的形势，但也阻挡不了我们在这个基础上琢磨创造不同于前人的风格面目。

（二）"入法"与"出法"的矛盾

没有不"入法"而能学书的，书法的审美价值就在技术、法度从心所欲不逾矩地运用。入法，不只是法度运用之理的理解，更在于得心应手地运用。但要得之于心、应之于手，则必须通过长期刻苦的磨炼，形成必要的动力定型；而"定型"了的"动力"，又可能成为书法寻求新变的负担。这就是常说的"入法"与"出法"的矛盾，为了解决这一矛盾，就必须在求得理解的基础上学法，根据明确的创作目的"出法"。一切法度之成为法度，都有其前提条件、有其目的意义，应该承认：在我们学书的过程中，确有不少书人并非真正注意了解原理，而是凡古人以为有"法"的，就都当作天经地义的东西来汲取，比如"笔笔中锋论""碑书不见用笔不可学论"等至今仍有市场。但也怕没有明确的艺术目的，为"出法"而"出法"。"出法"不是不要"法"，而是不死守前人所创造的一定形式风格的具体方法，要善于从中跳出来，进到具有更新更美的创作目的的法度运用中来，即在艺术创作规律上有自

己对法的理解，并能以自己的理解为创造新的书法面目而"用法"。

（三）用"功"与抒"情"的矛盾

"写字"就是"写志"，"书法"就是"抒发"，但是没有掌握书法艺术形式的功力修养，就无写志之书，书者也无以抒发。学书的人都知道：有无功力，落笔便可见得，所以自来学书者都重这一点。然而扎实过人的功夫，在古代可以出书家，但在当今书法已成为独立的艺术形式以后，却不能保证书人能产生美妙的艺术创作；必有创作激情被引发、功夫为创作激情所驱使，才可能有最佳效应的发挥。这一点已为书法历史所证实，如王羲之、颜真卿、苏东坡等，可见功夫的作品多矣，然而最佳的、真正具有创作意义的作品，也就那么几件。当今，时代书家看到了创作激情的重要，而且特别强调它，但是如果以为当前书家不是缺少功夫而只是缺少创作，是因为被书法的陈规陋习所拘，以为只要突破传统功夫的迷信，就会出现书法创作上的奇迹，这也是荒唐。激情以功夫表达，功夫在激情的表达中获得审美价值。二者只有统一，不能分离。

（四）抒我之情性与满足群众审美要求的矛盾

书法的挥写受作者情性的制约，因而在进入创作境界时，作者很可能"心无旁骛"，唯有斯道。也只有在这时，才有真性的表达，才可能产生美妙的艺术。但若真只有书写行为而不知为审美，也不知有艺术，在书法成为纯艺术形式的时代，也不现实。何况书家确实还有"二为"的自觉，并且"二为"也还有个"如何为法"的问题。投俗所好，也许能哗众取

宠，却未必是真有审美价值的艺术；宁求高雅而不媚俗，把抒我情性与创造高雅的审美境界统一起来，则应该是我们的根本目标。但一般来说，不难于"熟"而难于"雅"，因此抒发自我情性就要与创造高境界的艺术形象统一起来，要在创造提高群众审美境界的艺术中抒发自己。在书法为实用而存在的历史时期，书家可以不考虑这一点，但在为审美而存在的当今，不考虑这点是不行的。艺术与欣赏者的关系是，艺术创造了欣赏者，欣赏者又反作用于（推进或阻碍）创作。现今的书法，是在群众有了传统的书法审美经验又面临西方现代文艺及其思潮的涌进下进行的，因而创作就具有满足、引导群众审美意识发展和提高的重任，既要适应群众，又要提高群众。这里面就存在着矛盾，而书法创作的最佳审美效应，也正在这些矛盾的最佳统一之中。

（五）技法的运用也存在着方方面面的矛盾，如"守成"与"出新"、"功夫"与"天然"、"形质"与"神采"等方面的矛盾

书法以"写""字"创造艺术，也讲求表现上有新的面目，有独特的艺术个性和守其必守者、变其可变者。然而事实上都往往出现：求变中忘了必守者（如不讲求"写"的技巧与功夫，不讲求文字的规范性），又死守未必该死守者（如所谓"作书须笔笔从古人来"），或把群众的审美惰性当了艺术创作的根据，等等。这都是没有注意把握好"守成"与"出新"的关系。诚然，创作需要尊重人们的审美心理，但也要推动人们克服审美惰性，同时还要注意适应人们审美上的求异心理。

人们审美上的积习与求异要求也是一对矛盾，因此在尊重人们审美心理习惯的同时，也要注意诱导人们审美心理随时代的发展，让审美者也能理解到：该守者须守得见功夫，可变者要变得有匠心。

　　书法是精神产品，无所谓"天然"，然而书法在讲求"功夫"的同时，又讲"天然"。所谓"天然"，是指书法形象按自然之理创造，宛如天然，一画不可移。这其实是宇宙万殊的运动规律被书家领悟后，从点画结构中充分体现出来的一种审美效果。这种创造能力当然不是与生俱来的，而是书家从各种实践中体验感悟的结果，实际是一种修养。而所谓"功夫"，则是指书写技能所掌握的精深度，也是要靠"磨炼"才能有的。所谓"磨炼"，是指按照技术要求、按照法度的规定性一招一式地反复"做作"，直到得心应手，成熟起来。不成熟的用技是做作；成熟的用技，能写出若天然的效果，就是"功夫"。书法创作，既要见书写的精深功夫，又要如出天然，但天然与功夫，在书者还不谙基本原理，而只能随古人一点一画做作时，则永远难以达到统一。当然，若只是深谙原理却并未经过刻苦有效的功夫磨炼，也同样不会有功夫与天然的统一。

　　用功夫于形质，实际是通过形质赋予书法形象以神采。作为欣赏者，在成功的书法作品中，可以"唯观神采，不见字形"，然而作为书家，却必尽全力于形质，而后始有神采的体现。但并不是只要注意了形质就会有生动的神采，倘若把书法形象构成仅仅当作一种纯抽象的点画结构来认识，的确难以

想象其书会有生动的神采；只有以强烈的生命形象寓于书法形象创造，有生命形象的意态追求于笔画中，才可能有神采的产生。

以上的表述是极为概略的，作为书法创作者，为了认识和解决好诸种矛盾，一定要自觉涵养时代书家的精神气格，以时代生活培养创作激情，以发展的观点，明"法自然""得心源"的道理，把握"取象""得意""以意为象"的根本规律，既认真汲取传统营养，又注意克服传统文化在思想认识上可能产生的局限。同时，要积累意象，不能只从法帖上积累，还要善于从现实、从各种事物现象的观察、感受中孕育形象，获取创造形象的灵感，从沸腾的现代生活中孕育、积淀与时代同步的新的艺术追求。

七、行草书是否最能显示作者的情性

古人留给我们的诸体文字都可以作为书法艺术创作的依据，但也有一种意见认为：楷书平正，只有行草书最适宜创作，最容易展现风格面目，显示创作个性。

我不同意这一观点。

清人刘熙载《艺概·书概》中说："观人于书，莫如观其行草。东坡论传神，谓'具衣冠坐，敛容自恃，则不复见其天'。《庄子·列御寇》篇云'醉之以酒而观其则'，皆此意也。"

这是就一个已掌握了正行草诸体的书家来说的，即相比

较而言，行草书更容易展露其情性，正如一个人在最无拘束、能自由自在活动时，最容易表露本性一样。这个观点并不错，但是如果把这一观点引申、转化为：只有行草书才利于表现情性，篆、隶、正等则一概不能，就绝对化了。

就一个人来说，如果他诸体皆习，就可以在创作上随其志趣选用不同字体，可以在一定心态、一定志趣下写写他书。除非他不能，或不是他的强项，正如每个书家不一定都要学行草，至今也还有这样的人，今后也还有，能说这样的人所作之书就不表现他的情性？

行草书未产生以前的篆隶及它们的便写之体，都表现出不同时代不同作者的精神气格，绝不是也绝不能认为：只有行草书出现以后，人们才在书法中看到作者的精神气象。宋朱长文盛赞颜真卿的书法艺术（他并没有专就哪种字体来评述，但从其形容的意态来看，显然指的是正楷，颜真卿留传于世的也大多是正楷），他说："其发于笔翰，则刚毅雄特，体严法备，如忠臣义士，正色立朝，临大节而不可夺也。"至于为什么能显示出这种效果？他则说："盖随其所感之事，所会之兴。善于书者，可以观而知之。"[1]

历史上没见，今天也没有书家为表现情性有心去选择何种字体进行创作，在书法为实用的历史阶段，是实用推动字体的发展，由实需决定字体的使用，而书法作为艺术创造以后，"以何体创造"则决定于作者的情性喜好及所擅字体。虽然学

[1] 朱长文：《续书断》。

书人一般对各种字体都有所涉猎，但借以抒发情志的也并不都是行、草。

说"行、草书最利于表露情性"这个观点不仅偏颇，而且有害。在书法为实用而存在的时代，这个认识没有实际意义，但在书法作为艺术形式运用的今天，在各种字体都可用来作为创作"素材"，以利书法多样化发展时，这种观点就可能引出这样的认识：当今书法特别强调个性面目，为表现情性、显示个性，书家都应选取行草；但"行"接近于"正"，表现力当不如"草"，小"草"又不如"大草"，于是为掌握最能表现情性的字体，大家都走向"大草"，今后就将是草书时代、狂草时代。这样行吗？

近十多年来，学行、草书者特多，有些人甚至对正书根本不想认真学，不知是否与这一认识有关？

从甲骨文、篆籀、分隶到草、正、行书，虽本是随民族的政治、经济、物质、文化生活的发展，以及当时可能利用的物质条件而逐渐发展变化形成的，却也为今人进行书法艺术创作准备了多样且无可替代的根据。汉文字的奇妙也正在于：正、行、草、隶、篆任何一体都可作为创作素材，且各有其艺术效果，不同字体各以其形势结构特点的不同，为不同兴趣爱好者在不同情况下所利用；而同一种字体，在书家的不同情绪、不同心态下，也会有不同的表现。唐代韩愈在张旭的草书中就看到了这一点。韩愈是力主以书反映书者的情志感受的，但却并没有批评张旭为何在情绪不同时没去改换字体；姜夔批评唐人以书判取士而使士大夫书类有科举习气，但并非说正书

不可以写出生动美妙的艺术效果。如果不为科举考试，士大夫们以其功夫、修养，是完全可以写出并不单一的"平正为善"和不拘平正的各种正书来的。这就是说：历史留下的字体为书法艺术创作提供了多种样式的文字体势，同一字体也可以因不同书家的不同情绪、修养的书写，产生不同的审美效果，关键不在哪一字体是否宜于艺术创造和能否展示书家独特的风格面目，而只在书家有无充分运用这些字体进行具有精神内涵和特有的风格面目的艺术创造的能力与修养。

不要从表面上去认识哪一种字体最能表现情性，正如不能说哪一绘画品种最宜表现情性一样。一切绘画品种，都是在认识和利用了物质材料的可能性后才产生形成的，只是到了后来，在绘画成为独立的艺术形式以后，画家有了借绘画抒发情志的自觉，才有了这方面的艺术追求，但选用哪一画种为自己所用，也要随自己的兴趣爱好。书法也是一样。

任何一种字体的书写者都是有情有性的人，自觉或不自觉地都有一定的审美追求。为了更充分地利用这一艺术形式有所创造，书家对于各种字体何以形成、所形成的内部规律以及外在特征，能多有一些了解，这大有必要。比如为什么明令公布的工工整整的小篆，不知不觉会变出分隶、章草、今草、正行等许多字体？为什么自正体出现以后，人们有心求变，虽可以出现各具面目的书体，却再也变不出新的字体？如果我们真正认识到其中的规律，我们就会顺应自然，参照前人创造的形势，汲取前人的书写经验，充分利用并发挥工具器材的最大效应，就会得之自然。即使那被科举考试整得死死板板的正书，

也同样是抒情达性的形式。孙过庭在称《乐毅论》《黄庭经》等为"真行绝致"的同时，还特别说"王""写《乐毅》则情多怫郁，书《画赞》则意涉瑰奇，《黄庭经》则怡怿虚无，《太师箴》又纵横争折"[1]。这说的都是正书，都有不同的情性显现。

有人以为：正书平正太过，如今又不以之用于科举考试，实用性不大，而且一点一画都照古人来，没有那份耐心，按自己的设计安排，又难以把它写好；篆、隶也难学，学篆，首先是文字结构上过不了关，隶书也似太程式化；只有行草比较自由，容易上手。其实，这全是误解。不同字体的掌握，没有什么绝对的难和易，就像戏曲与话剧之间，人以为戏曲（比如京剧）程式烦琐刻板，限制了情性发挥，话剧接近生活真实，易于表露情性，然而有经验的演员和观众都能看到：京剧大师们利用京剧程式，照样能表达情性，刻画出有血有肉、个性鲜明的人物；而蹩脚的话剧演员，反倒会让人觉得装模作样、百般做作，显不出活生生的个性来。

八、克服浅俗与急躁

我们不是无根无据地讲求书法创作原理、方法，我们是在改革开放的时代的具体条件下讲书法创作。

从表面看，自有书史以来，任何时代都难有当今书人的

[1] 孙过庭：《书谱》。

艺术追求自觉：完全摆脱了实用，只在以书法抒发心志，只在为时代人的审美需求服务。几乎可以说，将书法由自在的变为自为的艺术形式，当今书人具有最大的自觉。

当今，学书的人最多，学书的条件最好，但也应看到：任何时代的学书人都没有今之许多学书人这样浮躁、这样急于求变、急于求成、急于成名成家、急于求售，甚至为使作品能获得市场效果而百般做作、到处钻营。一般来说，名和利往往是联系在一起的，由于时代的书法在很大程度上已商品化了，因而出现创作上的急躁、急于求成，似也不足为怪。

但问题是：由于历史的原因，有很大一部分从事书法艺术的人文化素养先天不足，这就更使这种急躁、急于求成的心理，蒙上浅薄的阴影，成为一种特有的时代病。它的主要表现：把心力都用在了外观形貌上，千方百计寻求有异于常的面目；或以展览为手段，通过大展获得名声，再以名声进入市场。总之，不是把心力用于书写的功夫、修养上，而是把心机用于某种市场效果的操作上。

最典型的是：近一届全国中青年书展中出现的"文物现象"（我不是对青年作者的尝试做批评，但考虑到它的影响，我还是想说说意见）。一般来说，艺术创作是只求效果，不择手段，能创造出作者所预期的、为读者未曾料到但又能使其得到满足的审美效果的，就是佳构。明代兴起的篆刻艺术，就有在镌刻的基础上许多非镌刻手法的运用，使印章获得了残缺若古拙的"天然"效果，并作为成功的经验为后来的篆刻家所沿用。但我仍不能认为将"新字做旧"且有众多评委肯定它的效

果并给作者以奖励，就认为它是一条成功的创作经验。它和印章锲刻后的碰撞、敲边等比较，似乎都是"做作"，然其最大的不同点在于：印章的刻，仍是基础，没有这个基础，任凭怎么碰、敲也是枉然。而这种用心良苦的仿古做作，不过和古代刑徒砖书等之于今人一样，徒借"古旧"之貌引发人们怀古之幽情，其本身却究竟不是艺术功力的现实，如果剥去这种形式的外衣，那足以撑持它成为艺术的挥写效果就十分贫弱了。若作为演出艺术中的道具，用"以假乱真"为本领的比赛，它可以是当之无愧的金牌产品，但作为书法艺术而论美的意义与价值，则是另一回事了。

书法是直观形象，书家要有创造直观形象的本领，这本领需要精神修养的撑持，要靠书写功力、技巧来完成，离开这一根本的"发明创造"，都没有意义。产生这种以制造手段出艺术效果的思想，都是一种急于求成又不知书之所以为美的思想情绪的反映。

为什么我特别提到"平庸"？我指的"平庸"是什么？

没有一个书家不希望自己的艺术具有尽可能高雅的审美效果，但如何取得这种效果的思考与行为，却有着高雅与平庸的根本区别。书法艺术讲求作品中显现出作者更多的修养与功夫，而这修养与功夫却是要靠扎实的修养与功夫去获取，才能在艺术中自然流露出来。不扎扎实实用心力于修养与功夫，寄希望于运用一种手法就能获得艺术效果，最终也只能是一个善于制作假古董的工艺师，而绝不可能成为真正的书家。

这种貌似新异实则平庸的现象，几乎在书法活动的方方

面面都表现出来：为展览而制作，为适应评委口味而制作，为试探这种口味而作多种风格面目的设计，说到底，认为评委也是可欺的——欺你们对功夫与修养的艺术未必有真赏，欺你们也只在寻求表面新异的面目。因为事实证明：有这种认识、作这种努力的人"胜利"了——这种靠工艺制作，见不到多少真功夫、真修养的作品没被识破。

书法艺术不是靠手法制作的艺术，真识书法艺术的人都知个中艰辛，任何天才都不可能一蹴而就。你可以有紧迫感，可以抓紧时间、分秒必争地去钻研，去贪婪地向一切需要学习的东西学习，培养高雅的审美情致，磨炼过硬的笔下功夫。但却不必急躁，更不宜有侥幸心理，急躁、侥幸、"坐不下来"，都是浅薄的表现。可是，在群众性书法活动兴起后的这些年，呈现这种心理状态者却不乏其人。

原因之一，是时代的现实生活容易使人浮躁和浅俗，商业化的市场竞争也渗透到书法创作中来，如用活动寻求认同，用钻营寻求价格，似乎有价格就有价值。而书法作品中所蕴含的修养与功夫，此时已不重要，或者说书家的修养、功夫，如今已改由以风格面貌的奇变手法而显示出来。

原因之二，是在西方现代艺术及其思潮冲击下，人们竟然以西方艺术殖民主义者的心态去观照书法，认为一个书家在新一届展览会上若没有与上届迥异的面目就是"保守""不善变就不是有创造能力的书家"。怀有这种思想观点的人，不是求功夫的深、境界的高、意趣的美，而仅仅只要面貌的"变"，好像"创作"就是全仗面目的不同于人的迅急变化。

然而事实上，从来就没有艺术质量、艺术价值、创作效果只在面目的强求新变中体现出来。书法不同于时装，时装就是以满足时尚要求而存在的，设计师就是要用日新月异的设计来刺激人们的需求，而且衣料、色泽、样式都可以层出不穷地变换，用来满足这种设计要求。没有永恒价值的服装设计，但却有永恒不失其艺术价值的书法艺术，书法不仅供人观赏，而且还要经得住反复观赏。展览会是一种在比较中观赏作品的形式，但不是欣赏作品的最佳形式。时装设计讲匠心，书法则讲功力与精神境界。

书法艺术创造的特性还在于它需要有真率的心态、扎实的功力，而一切浮躁、浅俗的矫饰，对它恰都是有害的。从这一意义说，战胜浅俗、浮躁，摒除多种芜杂的干扰，高扬民族文化的主体精神，确实是时之大要。甚至可以说，在当前形势下，对各种庸俗的干扰若不能有效地抵制，不可能有书法艺术真正意义的复兴。别看当今学书的人这么多，学书的物质条件这么好。

我仍认为：书法就是寂寞之道，必在技法上强调功夫，在意趣上体现修养。然而当今，一方面是优良的前所未有的学书环境、物质条件，另一方面，书人们也确实面临着一些市场的强大干扰，即书法不可能不进入市场，而书法市场又确有那样一些来自或商界或其他领域的爱书却又不懂书的购买者，并以其经济实力干扰了书家的价值取向。还有某些掌握了舆论工具却又并不知书的执事者在导向上也起了不好的作用，如：一种以注射针头喷墨、自称"悬墨书法"的游戏，竟被当作"走

向世界"的艺术，在国内最有权威的报纸上宣传，并将那些用大拖把写字取宠、以双钩法成字的，都作为"书法大家"介绍给亿万观众。以致一些书者的心计不是用于书，而是用于钻营。如此这般粗制滥造，还四处兜售，实在是自贬书格、人格，也使书法市场一片混乱。

黄庭坚讲"士可百为，唯不可俗，俗便不可医"，但我们可以说：书，不论何人来写，都不可俗。

"俗"是什么？是浅薄，是忸怩作态、故作新奇。凡无意于书法审美意趣的提高，有心借书法沽名钓誉而百般做作、以取时好为满足的，都是俗。

（这是陈方既先生1995年在湖北书协举办的书法创作学习班上的讲课稿，据录音整理）

关于理论研究

一、我是怎样研究起书法理论来的

自1980年以来，我先后出版了书学理论方面的6本专著：《书法艺术论》（中国文联出版公司）、《中国书法精神》、《书法·美·时代》（湖北美术出版社）、《书法技法意识》（浙江美院出版社）、《中国书法美学思想史》（河南美术出版社）、《书法美辨析》（华文出版社），为中国书协书法培训中心写了两本《古书论选释》，还写了300余篇长短不等的论文发表在国内各书法报刊上。现在基本上搁笔了，经常头疼，医生诊断为脑动脉粥样硬化。

我担任过《书法报》编辑部主任，如今只是该报的顾问，还担任过湖北省书协副主席、顾问等。20世纪80年代末，中国书协学术委员会成立，我受聘为学术委员，参加过由中国书协主办的历届书学理论研讨会，曾获得中国文联首届中国书法兰亭奖理论奖……似乎真是个理论工作者了。

其实，作为一个真正的书法理论工作者，我是远远不够的。我不仅传统文化修养不足，对传统的书法理论知识也知之不多，字也不曾下过真功夫。我原是个文学爱好者，在我

学会用比较通顺的文辞表达见识感受时，我爱上了文学。念初中时与同学办文艺刊物，向报刊社投寄诗歌、散文、小说稿。抗战时期，我在鄂西联中师范读书，还曾与同学办了个油印刊物叫《诗歌与版画》，自己刻钢板，拓印自己创作的木刻。当时在香港出版的由茅盾主编的《文艺阵地》还曾作过评介。在那时，我就有做职业作家的愿望。我为这个愿望倾注了极大的热情，用青少年的眼光观察分析生活，阅读中外名著，经常爬格子到深夜，课业一般只应付应付……

然而，我是正儿八经学美术的。1943年秋，考入当时已由昆明迁到重庆的国立艺专，学西画（即现今的油画）。一年级是胡善余先生教基础课，二年级以后，进入林风眠的教室，赵无极先生是他的助教。跟着他们，我不仅可以学到真正的油画技巧，而且还获得了从古至今的西方绘画艺术的有关知识。

实事求是说，那几年我比较发愤。虽然我的学习条件很差，家乡沦陷，没有经济来源，基本上是在同学、朋友的资助下维持学业，几乎每月都有断炊的可能，但我还是坚持完成了全部学业。感谢我的老师林风眠，他是那样睿智，又是那样平易、醉心艺术、淡于名利，只身一人住在学校搭起的简陋的茅草棚舍里，教课之余，潜心于中西方艺术融汇的追求。他经常告诫我们：务绝虚名，扎扎实实修养自己，用人类的一切美好的艺术成就陶冶自己、充实自己。他的言行深深地影响了我，我不仅潜心于西画学习，而且增强了对民族传统艺术的关心。我当时虽没有画国画，但我经常与国画

系的同学们一道研讨国画，与他们一道上中国美术史课、书法课。比较强烈的求知欲使我并不满足课堂上的理论讲授，我钻到图书馆，研读中国画论、书论。一次偶然的机会，我读到朱光潜先生的《文艺心理学》，从而引起我对所学美术等有关美学问题的思考。我把书本上读到的对许多美学现象的解释用来考察感受到的问题，同时又把遇到的许多美学问题，以自己获得的美学知识求得解答。一边读书，一边思考，我写了不少心得笔记。我并不是从理论到理论的空想，我对文学、美术、音乐、戏剧都有广泛的爱好，有虽不丰富却也算实在的感性经验，这有利于我检验一些观点的正确与谬误；当这些理论不足以令人信服地解释一些艺术现象时，我就再作研究，寻找答案；即使一时找不出答案，我也不盲从，脑子里还是琢磨着、琢磨着，即使画画，脑子里也经常琢磨一些似乎是离绘画很远的问题。强烈的写作兴趣与美学兴趣一直没离开过我。

可事实上，我既没成为文艺作家，也没有成为真正的画家。1946年暑期，我从国立艺专毕业回到武汉，为了生活，到一所中学做了美术、音乐兼任教师。课余，应文艺界朋友之邀写点小说，混点稿费，贴补初建立的家用。油画就成为奢侈品，花本钱又卖不出去，连拍成照片在报刊上发表的条件也没有，因此基本上没有画。

武汉解放以后（1949年5月），我在武汉市文化馆搞过群众美术辅导工作，在武汉市文工团当过领导。50年代以后，只因为在我青少年时期的文艺同好中，有几个人后来与

胡风有过一些交往，"反胡风"开始，他们成了"胡风分子"，我就被株连成了"思想影响分子"。"文化大革命"中，我被下放到崇阳农村，当了两年农民，后被调回放在一个小剧团里当舞美工，此时我已年过50。这工作一干就是8年。"文化大革命"结束，省文联下面各协会陆续恢复，我才在朋友的关照下，被湖北省美协要回，负责创作研究部的工作。这时，我的工作除了忙于组织创作外，还要好好总结历史经验教训，作一些艺术问题的研究。此时，虽然工作很忙，但我思考、读书、写作的劲头还是很足的。不过，也只限于美术方面。

1981年的一天，一位青年朋友带来一本新出版的谈书法美学的册子来看我，"有人研究起书法美学来"，一下子引起我很大的兴趣。我问他这本书写得怎么样，他淡淡地说："论作者，是权威；论讲的道理，很难服人。"他并不是来推荐给我看的。没想到我把书一拿到手就被吸引住了，读着读着，就有与那些观点论辩的欲望。更没想到，从这一天起，我的学术研究精力，包括写作兴趣，竟欲罢不能地转到书法艺术研究这个方面来。

"十年动乱"后，书法热以前所未有的规模在全国范围内兴起，书法这古老的艺术形式，在新的历史条件下获得了新的发展活力。以文艺美学家的修养，以历史唯物主义和辩证唯物主义的方法，对这一看似简单却实际极为复杂的艺术现象进行美学上的研究，当然很有意义，而且很有必要。作者的主观愿望是极好的。可惜由于"文化大革命"结束

不久，仓促成书，在基本观点上还被教条主义所禁锢。这主要表现在拿现成的观点去硬套复杂的艺术现象，比如说，从总体上说，艺术是现实的反映，这个命题并不错（因为人不能凭空臆造任何艺术形象，人不可能无端产生艺术行为），但是如何反映现实，不同的艺术品类就有不同的方式、方法，即以美术为例，具象写实的与抽象不写实的，就大有不同。书法不仅与写实美术不同，与抽象美术也不同。研究它们与现实的关系，既要看到它们在本质上的共同点，更要特别注意它们表现在方式、方法上的不同点。可是这本自称"以马克思主义反映论研究书法美学"的著作，竟视抽象造型的书法如具象反映的绘画，说"一点像块石头，一捺像把刀……"说毛主席写的哪"一点像块美玉""一画像玉箸"，以此证明书法是现实的反映。这说明作者不仅不知书法与现实究竟有怎样的联系，而且也不知书法美从何而来。

在此之前不久，我还看到一篇驳斥这种庸俗反映论的文章，但作者说书法的创造、书法美的产生，与现实毫无关系。这无异于说，人的思想意识是无根无据产生的，书法的运笔结体意识、审美要求都是无本之木。这就把书法之美说得玄妙莫测了。前者把反映论庸俗化，后者则根本不承认有艺术反映论。

予岂好辩哉？予不得已也。我记得那时正是盛夏，武汉的天气特别热，我竟像不知有暑热地趴在那里写了半个月，写完就赶紧打印，分寄给那本书的作者和书法界的朋友。也许我用语太刺，态度不够谦和，激怒了作者，他很快寄来反

击的文章。我当然按他的要求也打印后分发给收到我那篇论辩稿的读者。在分寄我的稿子时，也给《书法》杂志寄了一篇。不久，收到上海书画出版社的来信，邀请我以该稿出席同年9月在浙江绍兴举行的中国书学研究交流会。在赴会的旅途中，我反复琢磨论文，发现论点并不严密，还可以讲得深切一些、充分一些的东西，也讲得不准确、不充分。我懊恼自己不该过早将该稿寄出，甚至想中途折返，但又不肯错过这个难得的学习机会，就只好在原稿的基础上，进行最必要的修改。直到报到以后，我还在抓紧时间做这件事。正式开会的头天晚上九点多钟，周志高先生来通知我："明天上午开幕式后，大会安排四个人专题发言，每人发言时间半小时，你准备一下。"这下弄得我十分紧张。在那么多专家面前，我这点不成熟的、连自己都不满意的东西拿出去，岂不是贻笑大方？但又推托不了，只好硬着头皮上。说实在的，半个小时，我真不知说了些什么。

这场"遭遇战"贸然出动，教训很多，总的来说准备不足。虽然平日不少对艺术理论、美学现象的关心，但对书法美学特征缺少系统深入的研究，对与书法有关的方方面面的问题缺少关注和思考，而这种能力和修养又不是几天内就能从现成的书本上可以获得的。不过这件事也刺激了我，我开始一方面对传统书法、传统书法理论重新认真地观赏、研读，另一方面也带着多年来形成的思想观点去分析、发现所感受到的问题。我怀着极大的兴趣，对当时书法美学讨论中已经提出的问题，集中起来进行辨析，以后有意识地把书法

作为一个整体的艺术现象进行总体观照，然后又把它分解开来，从不同层面对它的内部结构及相互间的联系进行剖析，这样就写成了我的第一部专著《书法艺术论》。基本观点是辩证唯物主义的，但我注意了从哲学、文化学、心理学、艺术社会学、文艺美学的角度，系统地、多层面地去考察分析问题。我用比较的方法，借各类艺术之为艺术的原因考察书法，但绝不生搬硬套。比如说，一切艺术都源于生活，但书法家自古没有为创作而到生活中去体验生活的，为什么？对不对？我可能想得不深，但我不照搬他种艺术对作者的要求。

现代书法理论比现代文艺理论起步晚，又因书法有自己的特殊性，即使有许多在别的文艺行当中已解决或不存在的问题，而书法在当时甚至在当前，也还是正在讨论或要讨论甚至是争论不休的问题。比如什么是书法？书法艺术与现实有怎样的联系？书法艺术有没有时代性，能否体现时代精神？……这些似乎都是常识性的问题，有的人不屑于考虑它，考虑过的人也不一定真能把问题说透。

我是以职业的美术工作者与书法爱好者，因遇上了书法美学问题，而不由自主地插身进来的。凡不懂的、未曾思考过的、不见有前人思考或虽曾有人思考而我以为不确当、不深入的问题，我都乐于重新思考。就以上述第一个问题为例，可以说在别的艺术门类是不会产生的，从来没有人问：什么是文学、美术、音乐、舞蹈？书法界以往也不曾有人提这个问题。汉字书写是不期而然发展成为书法艺术的，可

是如今，有人写的不是汉字，而是"类汉字"，还有的根本不写字，这问题就出来了：这算不算书法？书法可否这样发展？这样搞有什么意义？书法与抽象画要不要有所区别？

不能凭主观爱好表态，也不能仅仅从历史的经验出发思考问题。但是没有根据、没有参照，是难以判断是非的，于是我就把书法放到古今中外各类造型艺术的大环境下，来考察它的存在和发展。书法不是画画，它是以汉字书写自然发展形成的艺术，没有汉文字书写，也就没有书法存在的必要，历史事实就是这样。现今，实用书写已日益被更为有效的方式取代，书法可以作为专门的艺术发展，但是不写字、只造型，就和已风靡世界的抽象画合流而失去自身的特点，也就失去了独立存在的价值。从造型艺术的立场上看问题，书法也是抽象的造型艺术，但它不同于一般抽象画者，只在它必须恪守汉字书写的规定性，并由此派生出一系列使其成为艺术的、取得审美效果的法度要求等。为扣紧这个问题，也为了使人确切认识"舍此不是书法""只有这才是书法"，所以在提出这个问题时，我借用了"本体"这一哲学上惯用的名词，而实际上对于作书法艺术特征来把握的众人来说，它的意义不是哲学的，而是艺术的。以汉字为媒体，以书写为手段，达其情性，形其哀乐，这就是书法。我以"我、要、写、字"四个字来概括书法的艺术构成。无"汉字"不行，不"写"不行，不"要"（即没有创作欲望、情绪）不行，没有"我"（即个人的风格面目）不行。有人说：概括得好，简单明了，深刻全面，欢迎这样的理论。

可也有人说：这算什么理论，大白话！照此说来，音乐艺术就是"我要唱歌"，绘画艺术就是"我要画画"……我说：抓住根本，道出原委，怎么不是理论？说实在的，我就不喜欢那些故弄玄虚、莫知所云的东西。至于书法之美何以产生等，我也绝不就事论事、想其当然，只会老老实实从艺术美、从美是怎么一回事，即从根本原理上寻求认识。

我不喜欢理论腔，也不喜欢引来古今中外许多言辞来证明我"言之有据"。我重事实、重道理，我乐于以朴实的阐释、剖析使读者信服，而不屑于无休止地引经据典以示博学去吓唬读者，也不喜欢以洋腔洋调装模作样去捉弄读者。

我比较重思辨，愿意对每个问题的方方面面去观照，并联系起来考察，又一层一层地剥开挖进去。但我不喜欢空洞的、不着边际的议论，我较多地写了些辨析性的文章，这是我阅读别人的文章，引起了思考：他为什么不能说服我？他的失误、片面在什么地方？应该怎么认识？……我大量的文章就是在这样的情况下产生的。

我缺少才情，思维不敏捷，只是爱思考；问题不想透，寝食不安。我写作很慢，写作的时间，常常是我把思想认识系统化的时间。每次都想把文章写得满意点，写出的文章一定放下来多看几遍；但送出去发表后再来看，还是悔恨不足的时候多。我真不像个搞理论工作的，我从不承认我是什么"理论家"，有各类名家辞典向我征名人录，我一概拒绝，想利用我沽名钓誉之心以敛财的，在我这里常常碰壁。

二、开始研究书法美学原理

中华人民共和国成立初期，曾有过一场美学问题的讨论，只是当时的美学、文艺学研究，还笼罩在苏联某些庸俗社会学的氛围中，难以有实事求是的科学研讨。一本自标"马克思主义美学"的书，把美看作是事物自在的客观属性，认为"艺术美就是现实美的反映"——书法里是看不到现实生活美的，所以在当时，书法也就被认为不属于艺术品种了。

"文革"后，书法热兴起，这时人们也只是将书法作为寓情寄兴的形式来运用，对于书法的艺术性何来，书法的美是怎么一回事，大家想得不多。有的理论家找来找去，看到那一点像石头，那一捺像把刀，就说书法美是现实里各种形体美和动态美的反映。因为只有这样说，才符合"反映论"，才是"唯物主义"。

对书法作美学研究，这倒是一个很有意思的新课题，引起了我极大的兴趣。但必须有充分的理由和论据首先回答下面这个根本问题："美"究竟是怎么一回事？"艺术美"又是怎么一回事？即必须真正弄清楚"美""艺术美"的一般道理，然后才有可能进一步认识书法美。若就事论事、牵强附会，就只能是开玩笑，而不是科学的学术研究了。

那些说"艺术美是现实美的反映"的人，是以"艺术是现实的反映"为论据推断的，说明他们只是在书本上重复从

国外传来的教条，而不去看或去想一想活生生的艺术现实。艺术中不也有反映丑恶现实很成功而成为不朽的艺术的吗？它们的美又是怎么来的呢？

你这样问他们，可他们还是不看现实、不研究事理，仍闭着眼睛按洋教条想事，只照抄别人的说法，说什么"这叫现实丑转化为艺术美"。

艺术里何曾有过这种转化之事？在成功的艺术里，原本美的现实只会更美，原本丑的现实只会更丑。这就说明：艺术里反映的现实中的美丑是一回事，而进行现实生活反映，创作出作品的艺术性，则是又一回事。通常人们讲艺术美，不是指作品所反映的现实的美，而是指艺术家进行现实反映，运用一定形式、手法、技巧塑造形象所显示的思想深度、艺术精度以及鲜明的风格面貌的美。说"书法美是现实形体美和动态美的反映"的人，正是只知套公式、而不知艺术美是从何而来的表现。

当然，说书法不是现实的反映也不符合事实，因为一切观念形态的东西，都是现实的反映。问题只在它们是怎样反映的，而这恰是需要我们根据事实好好辨析的，否则还要理论研究干吗，套公式不就完了？

总之，如果不从纷繁的艺术现象中找清它们与现实的关系以及它们的美何以产生，并找出各种不同艺术品种所具有的共同规律，就不可能对艺术美的基本原理有一个准确的认识，而认识不了艺术美产生的基本原理，对书法美也不可能有真正的认识。

对于这个问题，我从两头寻求认识：一头从所谓美是怎么一回事进行研究，另一头我对各种艺术（包括书法）的审美经验做了具体分析。同时，我也将艺术美的发现、艺术形式的形成发展和艺术美的追求等作了统观考察。

在还没有人类存在以前，世上有没有客观存在的美？在动物的人还没有人化以前，有没有客观存在的美？如果说有，为什么现在的动物不能和人一样有美的感受力？如果说没有，人为什么又有美感的产生？动物的人又是如何向人化的人发展的？人化的人与动物的人的根本区别又在哪里？从《社会发展史》的学习中，我学会了如何认识、把握问题的根本点，认识到：是劳动使动物的人逐渐学会了利用和创造工具为自身的生存发展服务，而劳动工具的利用和创造，具有在改造客观世界的同时改造主观世界的意义。正是从这一历史过程中，动物的人"人化"了。人化了的人，从劳动创造成果上看到了自己的创造力，产生了美感意识，感受到创造物的美；而客观自然界也从原本与人的生存发展相对立的力量，变成了可以有条件地被人利用、能为人的生存发展服务了，因而也成为能使人感其美丑的自然界了。动物的人之所以"人化"，人之所以有了美感意识，自然之所以成为人的审美对象，都取决于这一点。在劳动创造成果上，凡能形象地体现出人的劳动创造精神的都能给人以美感；而这美，实质上就是人在劳动创造中所展现的"人的本质力量丰富性"的美。

劳动（包括艺术劳动）培养出"人的本质力量"，"人

的本质力量"促使动物的人"人化";艺术就是通过艺术形象创造所体现出来的"人的本质力量丰富性"的现实,艺术美就是艺术形象创造上所显现出来的"人的本质力量丰富性"的美。

正是有了美之所以为美、艺术之所以为艺术的基本认识,再来研究书法之美,就可以拨开重重迷雾,辨析种种奇谈怪论和其所以产生的原因,找到书法之所以为美的根本。

书法为什么开始只有技能的欣赏?因为技能是使书法成为现实首先展示出来的"人的本质力量丰富性"。为什么将前人创造的、被大家都称美的书法形象一再模仿、重复就没有审美意义与价值?道理就是:一味模仿别人就不再是"人的本质力量丰富性"了。

三、我的研究,首先是为自己寻求真识

我有很大一部分文稿,不是把问题认识清楚以后才动笔写下的,有些文章,写前只是作为思考问题记下的一些意见,或为理顺思路以供自己继续读书思考而写的。有了点心得或又发现了问题,就都记下来,以便以现实来证实或根据原理作思辨。直到思考成熟、思想理顺了,就整理成文。成文后,我仍先放下来,过段时间再看看,是否确把问题说清了,是否又有新的见识?回答如果是肯定的,整理后便送出发表(其实,这自以为"把问题说清楚了"和"还有点新见识"的东西,在别人看来未必是这样)。如果过段时间自

己看了，觉得认识太肤浅或表述不清楚，就扔在那儿。往往有这样的事出现，这事被我忘了，以后发现了，心想："怎么，我还思考过这个问题？"于是就看看当时怎么认识的，说了些什么意见，我怎么这样提出问题、这样思考问题，为什么出现这样的想法。虽然有时觉得幼稚、不成熟，但还是很高兴。因为这很可以考察自己思想认识是否有些进步。

我最喜欢的是这种情况：写成了撂在那儿的文章，问题提得很好，一些基本认识也不错，但现在发现，确实有许多意见还应该说而没有说，有些方面应该认识而未能认识，或应该怎样表述而未能表述清楚，或者那时表述起来很吃力，没有说透彻，而现在觉得自己完全可以毫不费劲地把问题说清楚了。这证明自己进步了。

除非是确无意义的课题、研究一阵子后决定放弃外，我对选定的课题，一时攻不下来的，就先放在那儿，说不定在研究别的课题时，触动了我对它新的思考，就可能将问题很好地解决了。

不做研究、不经过研究思考提笔就写的，那是应酬文章，不是理论研究，这文章我不写。

发表文章，能用笔名者尽量用笔名，不是怕负责任，编辑知道你，真出问题责任还是你的，用笔名的好处是便于听取意见。在当今，用本名发表文章有个大麻烦，一是认识你的朋友们不能直截了当批评你，二是不必说的奉承话增多，该提的意见、该指出的缺点却有意打折扣，让你听不到真意见。

我有一点体会是：对问题有想法，能写出来的尽量写成

文字，因为写文章实际是帮助自己把问题想得更全面些，把认识条理化，让思考更周密，理解更透彻。形成文字以后，思想认识、意见观点变成了客观存在，别人看，自己也看，问题的方方面面是否都看到、表述得是否准确、有没有片面性，只有写出来，才能接受客观的检验。要敢于自以为非，将自己肯定的意见敢于从反面去思考，即如果不这样认识，是否还可以有别的认识，别的认识是否更准确、更深刻。

我有一位老领导，平日有两句口头禅：一句是"你可别这么说"，一句是"那可不一定"。什么意思呢？比如处理一件事，你以为该想到的你都想到了，以为万无一失了，可以安心睡大觉了，他会告诫你"你可别这么说"；而当你以为某件事情就只能是这样了，这时他又会提醒你"那可不一定"。

实事求是地说，老领导的这两句口头禅，对于我的理论研究工作确实大有启示。因为在理论研究上，如果不敢大胆提出自己的观点，老是人云亦云，这理论工作就不必做。但作为一种理论观点提出来，正确性如何、有无严谨的逻辑性、是否经得住实践的检验？却又要慎重考虑，千万不要以为自己绝对正确。

写文章，我不喜欢在文辞上故求时髦，我喜欢朴朴实实的文风。因为说到底，文章写的是见解，即写出来的东西，要专家点头，也要一般读者看得懂，读得下去。光是一些漂亮话，实际上言之无物，是只会令人生厌的。

四、在这样的基础上起步

20世纪50年代，一切都讲向苏联老大哥学习，文艺上也传来了"社会主义现实主义"的创作方法，这一方法的核心，就是要求"历史地具体地反映现实生活"。从一般文艺上、特别是文学创作上讲这话不错，但是若把这话狭隘地作教条主义的理解，甚至倒过来把"艺术反映现实生活"理解为"艺术只能反映社会主义社会的现实生活"，做不到这一点就不是社会主义的，或者是非社会主义的文艺。那就是极大的荒唐。

然而不幸的是，当时确实有许多人就是这样理解"社会主义现实主义"的创作方法的。因此"题材决定论""主题先行论"盛行，许多不能"反映社会主义社会现实生活"的艺术品种被扼杀了。在美术上，只有"反映社会主义现实生活"的情节画，如：在粮食统购统销时，潘天寿先生就只能吃力不讨好地画《踊交爱国粮》；在"除四害"的运动中，关山月先生画了一群死麻雀，题曰《一天的战果》；山水画也只能画崇山峻岭中"火热的建设"；一般花鸟画就根本不存在了。而书法除了抄录具有现实意义的文辞，由于根本不能反映现实生活，所以"不是时代所需要的"，也"不是艺术"，在当时，书协连成立的资格都没有。

正在这个时候，又从苏联传来一种以庸俗反映论为思想基础的"美学"。20世纪40年代，我曾被朱光潜《文艺心

理学》引起了美学兴趣，因当时对美学上一些根本问题没弄清楚，所以此时也很希望从这里获得一些真识。然而我却发现：这些观点原来只是生套"艺术是现实的反映"论的，即认为"艺术美是现实美的反映"。联系现实我发现这观点很不对头，但就是这种荒唐的观点，在当时我国文艺理论界却大为流行。

随着改革开放、书法热的兴起，书法这"不能反映现实生活"的东西，究竟算不算艺术？如果是艺术，它的美从何而来？书法究竟是不是现实的反映？书法美是不是现实美的反映？这时候，已经有人对这些问题进行思考了，而我的书法美学研究兴趣，也就是从这时开始、从这些问题的思考起步的。

这时候，我脑子里有三个观点是明确的：

一是一切文学艺术都是现实（直接或间接）的反映；

二是艺术是现头的反映，艺术美却不是现实美的反映；

三是书法得以产生有现实的根据，但书法美不是现实美的反映。

第一个问题是1949年后学到的"存在决定意识"的基本观点告诉我的。

第二个问题是我的创作经验和审美经验告诉我的。

第三个问题是书法实践告诉我的，也是据前面经验类推的。

但是，艺术美究竟从何而来？既然不是现实美的反映，又不是主观心灵的赋予，那它从何产生？也就是说：艺术美

的本质是什么？这时我还搞不清楚。同时，书法究竟是怎样反映现实的？我也搞不透彻。可是我又不同意"书法反映现实中的形体和动态"，也不同意"书法美就是现实形体美和动态美的反映"的观点，而我自己又不能从正面立起我的观点。

但是，当我从古代书论中读到"书肇于自然""阴阳既生，形势出矣""囊括万殊，裁成一象""得其环中，超以象外""无声之音、无形之象"等表述时，我开始感悟到：人，据自然之象造字，同时也从自然万殊中抽取、概括形体结构原理，并按这个原理给文字赋形，即使非象形文字，也有万殊造型取势之理的自觉不自觉的运用。认识到这一点，我十分自喜，认为我把书法与现实关系之谜破译了。

我急于要把这一认识说清楚，我举了许多实例，说明人是怎么不知不觉从万殊中抽取规律形成各种形、质、势、态等意识，而后用于文字创造和书法实践的。但由于当时我的认识还不细谨，表述也不准确，分明是人从自然万殊感受、积累、综合，形成了一定的形质意识，而后通过具体的工具、手段、方式、方法造出文字，经书契而成书法形象，可是当时我却把这一过程——文字、书法之所以产生，以一篇没有表述清楚的论文，出席了全国第一届书学研究交流会。

感谢当时参加讨论会的书法家给我指谬，同时也给了我一次教训：理论思辨要细密，表述一定要准确。接受批评，我及时写了《书法是抽象的造型艺术》一文，把前一次不确当的表述纠正过来。随后，又在这一认识的基础上，我专门就人的造型意识、形式感、书写原理等分别进行了分析研

究，写成了"本体论""点线论""形式论""书写论"等共九章，构成了我的第一部书学著作《书法艺术论》。

这些问题的研究，除了接受上述的教训，也促使我逐渐养成一种习惯：认识问题，绝不能停留于现象上，一定要深入再深入，找到根本。即：要研究书法艺术美，就要先找到艺术美是怎么一回事；要认识艺术美，就要从根本上认识美是怎么一回事。若不能从根本上把问题搞清楚，是不能建立起坚实的理论构架的。15年后，我写《书法美辨析》，书本的章节就是按"美""艺术美""书法艺术美"排列的。但是我的研究却恰恰相反，是先从书法美的具体表现，找到艺术美的规律性；再从艺术美的规律性，找到美之为美的本质；然后再按这一次序一层一层写下来。基本观点立不住，后面的问题就解释不了，强释就只能牵强附会。反之，当我从书法的美怎样表现出来、怎么自觉寻求，即书法美实际是怎么一回事，寻到艺术美实际是怎么一回事，最后寻到美和人的美感实际是怎么回事，而从中抽取到美之为美的本质，再按这个本质原理，顺着美、艺术美到书法美的逻辑梳理下来时，我觉得我的认识体系化了，我能顺理成章而不是牵强附会地去解释书法艺术中的一切美学问题了。这时候，我才真正体会到理论思辨有多么重要：没有思辨，不能从根本上认识美之为美；无头无脑地讲书法美，绝说不出所以然，绝不会有体系性；而没有体系性的理论，也绝不是科学的理论。

我经常看到一些谈书法这个美那个美的文章，似是而非，也说不出书法美的所以然，我就知道著者根本没有找到

艺术美的根本，也没有找到美之所以为美的根本。因为当认识到这个问题的根本以后，就会很容易发现那些理论的虚浮。

五、为理清认识而写作

我为什么写《书法艺术论》有两个方面的原因：一是改革开放以前或更早一些，人们把学书一事弄得很神秘，技法怎么学？书本上是很难见到的，只说是："若非通人志士，学无及之"[1]"笔法玄微，难妄传授。非志士高人，讵可言其要妙？"[2]"书不入晋，固非上流；法不宗王，遑称逸品？"[3]……二是改革开放以后，书法画、无字无文之书、现代派、超现代派，不以书写而以口吹、墨滴……不一而足。

面对这种种书法现实，迫使人不能不认真总结、思考和研究：什么是书法艺术？作为书法艺术形式，究竟应该怎么把握？书法要创新，究竟该在怎样的条件下进行？不是烦琐的，而是简单明了、抓住要害，我用"我、要、写、字"四个字回答了这个问题，力图将那些背离这一根本点的"创新"拉回来，回到正常的轨道。

为什么写《中国书法精神》？因为写字和搞书法艺术虽然都需要很好的技能，但仅仅有技能的精熟，只是写字；书

[1]（传）王羲之《论书》。

[2] 颜真卿《述张长史笔法十二意》。

[3] 项穆《书法雅言》。

写中有民族的书法精神的把握，才是艺术。但什么是这种书法精神？我得将所感悟到的用明确的语言表述出来，以便人们从书法发展的历史中去感悟，也可随历史发展的书法现实去把握它。

我为什么写《论书卷气》？因为这个问题已有人向书法创作提出来了：时代的书法是否也应讲求"书卷气"？时代讲求的与历史上所讲求的"书卷气"是否一回事？有人把"书卷气"视为一种风格面目，这一认识对不对？如果不对，不对又在哪里？什么才是时代书家所讲求的"书卷气"？为提高时代书人对"书卷气"把握的自觉性，我也必须研究这个问题。如果我的认识错了，人们可以批评、可以纠正，我讲得不全，人们也可以补充。

总之，我想的、写的，都是当代书法实践和理论思考中出现的问题。有些是我发现的，我研究它，作自己的独立思考；更多的则是别人提出的问题，别人的思考引发了我的思考，或者别人有所思考，而观点为我所不能接受，我不能不表明我的看法。比如关于书法是否能体现时代精神和什么是时代精神以及书法如何体现时代精神等这些问题，就是因为出现了"书法无以体现时代精神"的论述，而且将书法如何体现时代精神作简单化、庸俗化的理解，我才去思考的。

我本来是很喜欢天真烂漫、自得其态的书法的，记得还在我年轻学画的时候，我就不太喜欢颜柳之体，而喜欢我班国画系一位同学随势而出的字。以后在学习书法历史中，我对碑学兴起、许多真有帖书修养的书家把注意力转到碑书

方面，十分感兴趣，觉得正是这种学习转向，才使得封建制度即将垂亡的清代，竟然出现了书法艺术的新局面，改变了长期以来单一帖学的书法经验。因此也让我觉得这种经验应该很好地总结。特别到了新时代，人们把书法这种古老的艺术形式当作现代艺术手段来把握，有说帖书流传太久，已日益虚靡，是当初腐败的政治使文化人失去言论自由，不得已才把心力转向考据之学而有碑石书迹的发现，碑书是有"十美"的。这都是事实，可我仍有不得其解者，即碑石书既然这么好，为什么自其产生之日直到清乾嘉前，都没有人发现它的美；而从清代学碑之风兴起，时至今日，也还有人认定：碑书不见用笔，断不可学；即使当前也还有理论家认定它们"并非出自真正艺术家之手，绝对不是艺术"，并批评那些赞美碑书、主张向碑书学习的人，是"头脑发昏，陷入了美丑颠倒的泥潭"。

而我则想：一两个人美丑颠倒、香臭不分或有可能，一个时代许许多多有很多学帖经验的人，都潜心向碑书学习，而且确实出现了书法创作的新繁荣，这就不是个别人凭传统学书观念可以随意否定的了。所以，科学的、实事求是的态度应该是：从实际出发，分析事实，找出原理，总结经验教训。

我通过对不同历史时期的书法现象进行考察分析后发现：不同的历史条件下，同样的事物有不同的发展状况，人们对它也会有不同的审美要求。书契兴起以后，肯定是由生到熟、由粗到精，反映出审美心理上爱妍而薄质的基本趋

势，正由于此，才会有被唐太宗赞为"尽善尽美"的王书出现。而且艺术有不同于科学的重要一点是：科学总是在前人已取得的成果基础上发展；而艺术的创造，特别是书法的创造发展，它在走向日益精熟以后，其创造往往不是在最靠近自己的前人基础上，而是在更久远乃至极不成熟的基础上寻求营养。西方艺术是这样，东方艺术也是这样。究其原因则是由于初有艺术时，人们普遍缺少技能，因而十分讲求技能、欣赏技能，而在人们的艺术技巧普遍精到以后，随着历史生活的发展，人们的审美心理也出现了相应的发展变化。人们发现：在获得了创造艺术的精熟技能之后，却将流露于书中原初的、与生俱来的真朴失落了。失落之后，人们才意识到真朴的可贵，于是便有了对原初真朴形态的向往和追求。当然，这也只是一个方面的原因，而为什么一个时代许许多多的人竟然都选择向碑书学习，而且出现在那样一个时期，一定还有更深层的原因。

鉴于此，我从实际出发，针对不同历史时期的书法状况，做了系统的研究分析，通过自己的思辨，将自己的认识在相关文章中做了全面的、系统的表述。

六、文章写出来首先是给自己看的

我没有在打好腹稿后就能下笔成文的本领，虽然每次在落笔之前我都认真思考写什么，怎么写，实际上想的都是大要。必须在形成文字的过程中才能有细密的理论分析、严谨

的逻辑思辨和准确的表述。写作的过程，实际是我将问题准确把握，认识深化、条理化的过程。

我的文章写得慢，能顺畅地一次写成的文章不多。有时腹稿酝酿很久，满以为可以很快写成的东西，开笔以后也常常停下来。原以为想成熟了的、以为有道理的论点，这时忽然觉得缺乏鲜明性，论辩还不周密，甚至立论的基础都成问题，因此写着、写着，终于全部报废的时候也有过。有的重新思考，有时干脆将这个研究课题抛弃，因发现此时还缺少条件研究这个问题。总之，值得一写，说得出自己的、别人不曾言过的道理的，我就写下去；不是这样的，即使写成也把它废了。

这样也养成我利用写作清理思想的习惯，当我思想认识出现混杂时，我就把所想的那些在稿纸上罗列开来，用连线法由此及彼、由表及里，首先看是谁决定事物的性状，然后再看这一认识要接哪一认识，那一认识又要服从哪一点。有时线条牵来牵去把自己都牵糊涂了，于是又重来，直到完全找清它们的全部联系。我觉得这大有好处，可使自己的认识比此前迈一大步。

特别是与人争辩的问题，我把我的认识、我的不同于对方的观点，也形诸文字变成一个客体，放在与对方平等的位置，然后再来以第三者的态度，进行辨析。我注意四点：一是他的意见我全都弄清没有？二是我认为他错误的东西，究竟错在哪里？三是他还有没有值得肯定的东西？四是我用来与之论辩的道理说透了没有，能不能让人一看就明白？因为

文章首先要能说服自己，自己的论点也要让读者看了后，觉得道理只能是这样。

在阅读别人的文章后，他的观点虽然我不同意，但有几种情况我不轻易写文章：

我对对方提出的问题没想清楚，或还没有形成自己系统的认识；

人家批评我，即使有些过火的话，只要基本意见是对的，我就接受批评，并真诚表示我的感谢；

对方分明没真道理却又装腔作势者（我确实接到过这种批评者的来信，他说："只是想使书坛热闹些，所以特意挑起这个争议，而且特别把火药味搞得浓一些，希望您能应战。"）我明白他的意思，但这种赶热闹的文章我也不写。

还有一种文章我不写。古人、洋人既已说了那么多，还要我说干什么？古人、洋人都说了，人们何必还来看我怎么说？我要写理论文章，是因为我有观点要阐述，是因为在这个问题上有我的发现、有我的见识，我想告诉读者，或想听取人们的意见，或想得到更多人的实践的检验。没有自己的见识，算什么理论文章？

只在一种情况下，我接受罗列古人、洋人之论的文章：这个说法已被众人视为历史的定论，不再有人怀疑，而你独以为不然，重新提出你的见识。当然，不是空话，不是强词夺理，你能以确凿的论据、无可辩驳的事实证明：是那些人错了；事实说明你能实事求是，独立思考，能见人之所不能见。我服这种文章，我也希望自己能写出这样的文章。写不

出这样的文章不勉强去写，文章的见识、论点首先是要使自己信服，而后，文章是要拿去让读者信服的。

一定要写来让人愿意看、看得下去，读了你的文章，觉得说的有道理，深得其心，正是他想说却还不能说清的东西被你说清了；或是他还从未想到的，被你想到了，而且说得让人心服口服。这样的文章，当然首先要有真识。

而朴实的文风也是理论文章的大要。

我以为好的理论文章也和好的剧本的情节、好的演员的表演一样，那老让人觉得不合情理、刻意编造的情节，以及刻意做作的表演，对观众来说，不是艺术享受而是折磨。只有让人忘了是在看戏，才是看戏的艺术享受。好的理论，一层层地将问题剖析开来，以简洁的语言将事理说得清清楚楚、透透彻彻，让人茅塞顿开、心里豁然。别人下了老大的劲，引经据典说上半天，还是让人不知所云，他只说几句话，就能从纷乱的现象中一下把问题抓住，砍除枝蔓，让事实摆在读者面前，道理清清楚楚，让人不服不行。

我喜欢读这样的文章，我也很希望能写出这样的文章。能否写出这样的文章，不是单纯的写作技巧问题，而是自己对问题是否确有深透的理解和把握。

曾经有人提出：并非只有汉字书写才能产生艺术。认为有文字就有书契，有书契就有书契艺术，因此世上一切有文字书契的民族和国家，都有书法艺术。

我如果说不，如果说只有汉字的书写才可能产生艺术，其他任何民族文字的书写都不是书法艺术，但又说不出所以

然来，就不能服人。我该怎么思考这个问题呢？我承认字写出来都有美丑之别，但是在汉字书法的历史发展中，字写得好的，不仅可以为实用，而且还能给人以审美享受。在书法还只是为实用而发展的时代，就曾有因它的审美效果为人所关注而有羊欣《采古来能书人名》中讲的陈惊座的故事以及王羲之给老妪卖的扇子题字而增值的故事。元明以后，汉字书写逐渐发展出专供观赏的艺术形式如手卷、条屏等，而这在其他任何国家民族的文字书写中都无这种事。特别是在现代信息手段、方式快速发展的今天，文字书写的实用功能已基本被取代，可汉字书写却作为一种高雅的艺术形式大大地发展起来。这些都不正说明汉字书写虽然在实用方面与其他民族文字书写有同一性，但在作为艺术形式方面却又有它的独特性吗？不过，这仍然没有说明汉字书写为什么可以产生审美效果，因此也不能认为我已把问题想清楚了，我的文章仍然不能写。或只能说，我需要把注意力集中到汉字书写之可能成为艺术创造的基础的研究上来，于是我就开始了对汉字之所以形成发展的研究，没研究出令自己信服的理由，我是不会写文章的。

七、理论研究首先是态度问题

我理解的理论工作，就是抓到现象后找本质，据事实、讲道理。要做好这事，首先是态度问题，其次是方法问题。所谓态度问题，就是要有科学的、实事求是的态度，一切从

客观实际出发。我不喜欢先有结论，而后再从客观事物中找几个例证来证明这个结论的正确性。平常说说话、扯扯家常也许无所谓，但作为理论工作，可不能这样做。

有的理论文章只有空道理，我不喜欢写这样的文章。有些人讲话也很重论据，只是其论据不是历史的、现实的、这样那样客观存在的事实，而是古人、洋人或某个权威、甚至连权威都不是，仅是书本上有人说过的话，如这个怎么说，那个怎么说，所以，"我便怎么说"。"文革"前文艺界这种理论风气就已经存在，苏联不管什么人在书刊上发表的文章，都是我们的立论之据。"文革"中，这种风气更是登峰造极，不管那些话、那些理论有无现实根据，只要出自权威之口，据之就可立论。

这实际是一个做理论工作的态度问题。书当然要读，前人研究后得出的结论当然要了解，科学的结论可以开启我的思考，却不能用作我立论之据。如果这个问题他已在我之前作了研究，并得到令我心服的结论，我何必还去重复研究它？除非其中还有我认为没有触及的层面、深度。

写文章不是不可以引用前人的话，但引用不是为了作论据，而是为了说明前人已接触过我正研究的问题，接触到哪些层面，已有怎样的认识，我又是如何在这个基础上以新的见识，从新的角度作新的探讨，取得新的认识的。如果不是这样，而是自己认识上没把握，担心论点吃不准，引几段古人、洋人的话给自己壮壮胆，或是以古人、洋人之论作为立论之据，为了写文章而写文章，这就不是做自己的理论研

究，而是无聊了。

　　既是理论研究，就要有自己的不同于人的新观点、新认识。但也不要为新而新，我不大喜欢"标新立异"这个话，有不同于人的见识，就是"新"，就是"异"，不需要你特意去"标"，去"立"。学术研究不是做广告，闪烁其词、哗众取宠要不得，文风也要朴朴实实，该怎么说就怎么说。因为这都是态度问题。

　　有位先生对我的论点提出不同意见，这当然很好。可是话语里火药味十足，挖苦话一大堆，但又并没有讲出什么令人信服的道理。更令人奇怪的是：这位作者又给我写信，说他之所以满纸火药味，是因为"觉得这才有争鸣的味道"，"想着会得到我的谅解和支持"。我真不知作者是一种什么心理，实事求是说，我写东西是有听意见的准备的，而且不计较态度而只关心对方的论点。我也常和人争论，但在争论中我注意两条：一是论点要鲜明，辨析要透彻；二是态度一定要平和、谦虚。因为我认为：尊重别人就是尊重自己，这也是治学的态度问题。

　　在抓到问题以后，我告诫自己不要马上动笔写文章，而是把已经有的认识暂时放在那儿，不妨换几个视角再看看、想想，以求对问题有尽可能全面的观照和认识。比如我在问自己汉文字的书写何以能发展为艺术形式时，我不仅将汉字与世界上几种主要文字的现今形态和原初形态进行比较，研究它们的形成发展过程，而且从各种不同文字的造型原理上寻求它们能或不能构成艺术形式的原因。我还进一步以汉字

书写方法作他种民族文字的书写，和以他民族的书写方法书写汉字，这样我就发现：以任何工具、方法书写汉字都可能成为艺术，而以任何工具、方法书写他种民族文字，则都不能成为艺术。这也就让我对汉字书写何以能成为艺术的问题，开始集中到作为元素的汉字的构成特点上来。

有人说：这是因为汉字是以象形为基础造成的，甚至说这种造型意识是一代一代流传下来的。这不合逻辑，汉字早已摆脱象形性成为表意符号，就以我笔下的"写""汉""字"三个字为例，不研究古文字学的人，谁也不知当初它们是不是象形和怎么象形的，何况纵然是象形的，也不能决定它必然发展成为艺术形式，而且多少人写汉字也并不等于多少人的书写都能成为艺术。所以，首先是使汉字书写能成为艺术的条件是什么，而后才是如何运用这些条件，才可能创造出艺术。

还有一种说法认为：汉字书写能不期而然产生出艺术效果，与汉字有单个独立的完整形体有关，许多拼音文字就没有这一特点。

我马上想到朝鲜文字，它们不也是一个个独立、有完整的形体吗？而且他们也确实和我们一样，以毛笔、以正书的笔画进行这种书写，似乎也有汉字书法的味道。可是实事求是说，这种书写，即使写得很好，即使很优秀的汉字书法家来写它们，也仍然没有汉字书法那样的"若起若卧、若飞若动"的生动效果，让人只觉得像是零部件的组装。这说明汉字即使以单个独立造型为特点，也有其造型的特殊规律。这

规律究竟是什么？规律从何而来？它在使汉字经书写成为艺术上起到什么作用？又有什么意义？

找到开掘点，一层一层地深挖下去，不能浅尝辄止。

一层层挖进去得到的东西，又像文物考古刚从地下挖掘出来的许多碎片一样，孤立起来人们不知它究竟是什么，有何意义，这是因为挖掘者还没有挖掘到更多的东西，还没有找到这许多碎片之间的联系。要深挖，还要多方考察、多方辨析它们之间的联系，这正是研究者所要做的工作。

理论研究是件严肃的事，抓问题、想问题、分析认识问题，都需要有科学严谨的态度，不应把问题简单化。要多从不同角度、不同层面，甚至从事物的反面去观察思考它，要注意事物与事物之间的联系，多问几个"为什么"。取得的理论见识，总要看它是否合乎实际，是否经得住实践的检验，而且要把基本观点确立了，再考虑动笔。不过在这一点上，话虽这么说，但我还是不善于打腹稿，我没有把文章结构都想好、写作只是文字化的本领。而恰恰相反，我有提笔才能深思的习惯，写作的过程，常常是我深入细致对问题进行再琢磨的过程，因此往往有这样的情况：写作过程中因获得了更深入、更细密的认识，原计划写一篇短文的，居然变成了较长的、甚至改变了原题的文章；或者是原已确立的论点，发现它是错的，事理本身的逻辑性不容我这样认识，于是不论写了多少页纸，我都会毅然放下笔来。只是我并不废弃它，而是留存着，并批注上后来的认识，指明错失点，让自己将来也记得：我是从这样的认识上走过来的。

多年的理论思辨使我深深体会到：要深入地认识问题，关键在能很好地剖析它，并善于找到切入口。因为问题常常是从现象上发现的，要想认识它，就要透过现象找到本质。比如说：书法既然不是现实之象的反映，为什么审美上又要求它具有俨如现实之象的生动感？如果不去找到它的本质，只是就现象说认识，就很可能牵强附会、非驴非马，不仅白费气力，而且把自己也弄得糊里糊涂，如这些年来一些研究书法美的人的那些论断，说得似乎头头是道，可就是经不起问几个为什么。坦率地说，我把他们当作镜子，经常提醒自己注意。

还有些研究书法美学的人，由于先天不足，没有认真对美之所以为美作过基本原理的研究，也没有艺术美寻求的实践经验，而且既没有从根本上弄清美与美感的究竟，也没有弄清艺术之为美的究竟，仅仅从书本上接受了一些被标榜为先进的美学理论观点，就急于套"艺术反映现实"的公式来论述书法美，就事论事，这必然只能牵强附会，也说不出所以然来。如果研究书法美学现象，不去深入研究书法种种审美效果是怎么来的，以为书法美学所要研究的，只是对眼睛所能见到的各种书法风格面目作出解释，告诉人们何谓"雄强""妍媚""古拙""劲健"，或者告诉人们书法有什么"运笔美""结体美""谋篇美""功夫美""神采美""形质美"等等，而不能讲出让人信服的有关这些审美效果产生的原因、道理，这种研究，对于促进书法美的认识，也不会有什么意义。

在认识书法的时代精神时，我常要求自己不要从概念出发只顾想当然，要深入考察书法的历史现实，深入研究历代的书学思想观点，千万不要像有些人那样专凭主观臆想，说什么这个时代有怎样的政治、经济，就必然有怎样的文字体势，也必然呈现出怎样的书法；认为符合这种主观想象，就是体现了时代精神，否则就是没有体现时代精神，或认为书法根本不能体现时代精神。如果这样去作理论研究，就不是在研究书法能否或是怎样体现时代精神，而是拿着这个题目给书法现实开玩笑。

所以，我以为理论研究首先是态度问题，不认真研究书法创作规律，按狭隘的经验想事，不仅不能促进书法艺术的发展，而且恰是帮倒忙。

八、理论研究也讲方法

书法理论研究，首先是态度问题，其次才是方法问题。

重要的方法之一，就是多多从事物的联系中看事物。世上没有孤立自在的事物，不要有意无意把问题孤立起来认识。所以在观察思考问题时，我经常提醒自己：是否还有别的层面上的联系没有注意到？是否对他们的联系还有不全面、不准确的认识？比如书法的风格问题、气息问题，究竟怎么产生的？物质上的原因是什么？是否还有精神上的原因？甚至一种字体、一种技法得以形成，原因都是多方面，而不是孤立的。各种因素的联系也有多种形式、多种表现，

有的很明显，有的不很明显，但明显的不一定重要，看似不明显的可能恰是十分重要的。研究问题，实际就是寻找此一事物与他事物之间的联系，就是认识各种联系的方式和特点。看不到或不认真地去研究它们有些怎样的联系、这种联系有些什么特点，就很可能产生简单化、片面化、绝对化，而不可能对事物有符合客观实际的认识。

试想，如果没有毛笔的运用，哪会有如"永字八法"所代表的那许多技法的讲求？但是如果仅仅是因为毛笔的运用才有那些技法产生，那同是毛笔的使用，为什么在甲骨上、在青铜器物上、在大量的竹木简牍上又没有出现正书？正是甲骨上必以契刻才能将字迹保存，所以纵然是毛笔书写，最后也只能以契刻定型。而且即使到小篆出现，作字者基本上也还是用心于以匀齐的线用于结体，而不是用心于笔法。直到汉代，纸张发明，有了在几案上展开来的纸上书写，用笔效果才较前大为充分地展现出来。蔡邕可能是最善总结用笔之法的，所以在毛笔写字至少两千年后，这时候竟出现"蔡邕笔法神授"之说，实际是直到此时，才有用笔的精化，才有笔画审美效果的注意及笔法的讲求。我一直琢磨着，如果我们祖先最早发明的书写工具不是毛笔，而是和西方一样的鹅管硬笔，而且一直沿用到金属硬笔出现，那么字体最多也就到小篆和以小篆笔法为基础的行草，绝不会出现隶体和正体。正体、行草的出现，与工具的使用有关，与右手的运用有关，与平正的几案上的书写也有关。其在书写中的审美追求，更与民族特有的文化精神、民族哲学美学思想有关，所

以，如果把问题孤立起来，就难以理解了。

即从当前出现的以支离、丑拙为特征的"流行书风"来看，也不是偶然的，如果不是古人"既雕既琢，复归于朴"的思想和明清以来出现的因刻意寻求帖学的妍媚而引出的对真率质朴的向往，没有碑书对帖书的反叛，没有西方文艺思潮及各种新的大异于传统的艺术形态的冲击，没有改革开放带来的创作心态，也是不可能想象的。

寻找联系、认识联系，按联系本身的特点认识事物，这不只是方法问题，应该说首先也是有无严谨而科学的研究态度问题。

寻找联系是一件细致的、讲求科学的工作，而找准联系，认识联系，又是一件很有意思的、能引发钻研兴趣的事情。因为一切真正的联系都是生动具体的，找到它们之间的联系，认识其联系中产生的具体效果，常超乎人的预想却又在情理之中。当自己得到它和你向读者娓娓道出时，常常令自己和使人有一种恍然大悟的快感。我曾问一些在书写章法上寻求创变的人，为什么小篆是长方形，隶书是扁方形，而正楷是正方形？他们平日没想这个问题，一时也答不出来。当我把当时的书写条件告诉他们，让他们想一想以后，他们笑了，说了一句话：许多似乎不可解的问题，放到它所以存在的具体情况下去考察，不用解释也可以认识了。反过来，如果得不到合情合理的解答，必定是事物与事物之间的联系没找准确。没找准确没关系，再找，只是不要生拉硬扯、牵强附会，理论不是诡辩，理论是要用实践来检验的。

理论研究确有一个方法问题，我作理论研究的基本方法是八个字，两句话："用理来论，论出理来。"前面那个"理"字是指经过反复验证过的正确的认识论、方法论，后面那个"理"字是指自己研究出、认识到的道理。研究认识问题，没有正确的认识论、方法论，凭主观想当然，断然不行。不能说实证主义美学没有联系实际：它以各种具体的形式去征询群众，哪一形状最美？虽然得出了结论，可结论还是错了。因为被征询意见的对象，他们自觉也好，不自觉也好，都只能据自己的狭隘经验说话，根本没有思考产生这种审美判断的根源。

记得我开始学着思考认识美学现象时，总有一个奇怪的现象使自己没法解释，甚至越弄越糊涂，即往往是在这里可以解释问题的理由，到另一场合却解释不了。以致使我搞不清楚美究竟是主观的还是客观的，甚至以为这不是一个以主客观能解释的问题。可是当我有了历史唯物主义与辩证唯物主义的方法和态度以后，在以前认为很难解决的问题，到这时就能顺理成章地解决了。例如，以前自己最说不清楚的问题之一：美与美感究竟是怎么一回事？究竟是先有美，还是先有美感？在没有掌握这个理论武器之前，往往是越扯越混乱。自从把握了这种理论，我知道了要从人类的进化发展历史来考察问题，从人类的文化所以产生、发展中考察问题，并认识到：美感是在客观存在的审美对象与人的主观因素的相互联系中形成发展的，没有前者，就没有后者；没有后者，也没有前者。二者没有先后，而是相互制约、辩证发展

形成的。

由于有了正确的认识论和方法论，对书史上记载的张芝家中衣帛先书而后染之说，我就认定是好事者将事实夸大了。草书是一种速度快捷的书写，在生产力还很不发达的东汉，张芝家中能有多少制衣之帛供他书写？何况衣帛写古隶尚可，"匆匆"作草书，行笔也很不方便。可能有过这种尝试，可能这么干过几次，但经常如此殊不可能，分明是闻之者予以夸大了。至于"池水尽墨"，也同样是夸大，除非那是小小的一池死水。正如讲"血流成河""人潮似海"一样，只是文学手笔，不是客观事实。我作理论研究，就不能作这种文学描写的夸张，要力求据实辨析出可以服人的道理来。

九、按事物的本来面目认识事物

有人说：混沌，你可以知道它的存在，可以从总体上知道它，可千万不要想着凿开来认识它，一开凿它就死了，就没法去认识它。

有人说：书理，恰如混沌，可以感悟，可以意会，但不可以言说；释则得之，执则失之。

我也知道语言的两重性，在说明事理的这一面的同时，也会掩盖事理的另一面。但基于一种特殊的兴趣，在品味其中之理时，我总想说说它，让我知道的也让人知道。

至今还说不清楚，在甲骨文字出现之前，还有怎样的文

字。但我总以为甲骨文已是相当成熟的文字，而且以契刻的方法保留在甲骨上，以当时的物质条件和技术条件，都已是很不容易的事，人们绝不会专为记录占卜结果而创造一种文字。必是一种已有的文字在甲骨上的沿用，因工艺特殊才形成特殊的体势；以后通过各种因实用而采取的书契手段、方式，形成了多种字体，并产生了丰富的审美效果，才逐渐发展成为独特的艺术形式。许多的艺术形式都是在其非艺术的基础上逐渐发展形成，最终成为完美的艺术形式，并创造了辉煌的艺术成果。

书法在一心为实用的过程中逐渐发展成为艺术，书法的艺术效果究竟是怎么取得的？书法艺术创造有没有自己的规律？前人何以能于不知不觉中有那种创造？前人的创造经验后来者可否借鉴，如何借鉴？

不是没有人思考，直到当今，进行这种考察认识的人还很多，问题是怎么看，怎么思考？没有仔细的考察、科学的分析，只凭主观印象，借自己也没有弄懂的西方美学、艺术学中的一些概念，或借助伪托为古代书学家的"外状其形，内迷其理"的一些理论，就匆匆忙忙作总体的界定，满足于这种似是而非的认识，那就是另一回事了。

把书理看得很简单，以点画形式像自然中的什么，就认定是什么的反映；或鉴于书家从来不像画家那样取现实之象，就以为它不是任何现实的反映，而是书者随心所欲的驰骋，我都不赞成。我也以为书理玄妙，但以为它玄妙到不可解，我也不以为然。它自有其形成发展的原因和道理，我只

求能按照事物的本来状态认识事物，绝不能随主观之意，在认识上又强加些什么。

"按事物的本来状态认识事物"，说来容易，但实际是很不容易的。因为构成事物的种种因素并不是一一展露在外，让你一抓即得；许多事情的现象，让你恍兮惚兮，不辨本质。而找不到事物的本质，找不到事物之间的内在联系，就很可能天天说庐山，却始终在云遮雾障中，不识庐山真面目。

书法形象既然不是现实形体、动态的反映，那么书者的书法造型根据了什么？书者的造型意识从何而来？

我很想从古人的经验来认识，可书本上找不到，我只有从自己的切身经历来寻求。但问题是：我们每个人都不是文字书法的始创者，都只是以前人的法帖为蓝本才开始学习结字，因此我们也无从体验、从无到有古人是怎样进行结字的。不过，下面的情况我们应该都有，即离开法帖自己去写法帖上所没有的字，这个字必须我自己结，而且终于被我结出来了。我问自己：被结成的这些字，我根据了什么？我的结字意识是从哪里来的？

反复琢磨，我得到如下认识：

这种结字意识来自两个方面：一是自然界可见的各种形体所体现的共同规律的感受、积淀、抽象、概括；二是我所见到的各种体势的书法结体所体现的共同规律的感受、积淀、抽象、概括。这后者是因有了前者才形成的，所以归根结底都是由于有了前者。

　　只是这种感受、抽象、积淀、概括，都是人心理上的自然现象，对人来说，是非自觉的，有人称之为"高度概括"。其实，人在这里无从发挥主动性，也无以"高度概括"，即人在心理上如果没有通过各种实践而从自然万殊中获得这种感受、积淀，人们是无以进行书写结字的。

　　由于这种感受、积淀、抽象、概括是无意识中进行的，因而在书写中充分地运用了由此而得到的形体构成规律，也是不自觉的；所以只看现象而不究其所以的人，就以为人的这种书写结体意识是先天带来的、是与生俱有的，也就是说：是与现实不相干的。这当然不符合事理，连虞世南都说："书道玄妙，必资神遇，不可以力求；机巧必须心悟，不可以目取也。"[1]若没有客观存在的宇宙万物及其客观存在的道理，人从何去"心悟"？又从何去"目取"？

　　事实上，这种被认为不能"以力求"必须"以心悟"的规律，是可以"以目取"的，而且必先"以目取"，而后才能以心体验，才能有深刻的理解和充分的运用。正所谓"只有理解了的东西，才能更深刻地感受它"。哪一种艺术创造没有形式结构规律的运用？而形式结构规律不从自然万殊中去找，还能从别的什么地方可以找到吗？

　　我所谓的按照事物自身的面目认识事物，不是一种主观愿望，而是要求自己多从客观实际状况认识事物，不要被现象所迷惑，不要像我们的有些书法理论家那样，常常因抓住

[1] 虞世南《笔髓论·契妙》。

了若干表面现象，就乱套公式，本想把书法之理说清楚，实际上没做到，反而把事理越说越糊涂了。

十、认识事物就是认识事物之间的各种联系

我不知道按既定计划进行课题研究而从事写作的人有没有这样的情况：原打算研究某个问题，并准备将研究结果写成文章的，在研究进行到中途，却因对这个课题的思考触发自己产生了对另一问题的关注，而且兴趣更高，同时引发了一些以前不曾有过的新认识、新思考，有好多话可说。这时我可能停下原来未能进行完的研究、或尚未写完的文章，带着新的兴趣投入到另一问题的思考、写作。有时也有另一种情况：原已有了研究结果，在变为文字而且几乎快写完时，却发现论点不严密，表述不准确，甚至觉得基本观点都有问题，这时，我不得不放下笔来，废弃已写的。

出现这种情况以后，我告诫自己：千万要把问题想透、想成熟后再进入写作。以后，也确实以为自己想得比较成熟了，可是在写作中途仍然冒出新的想法，想到一些以前不曾想到的东西。这些新想法、新东西，有的能使我原先的思考更丰富、更深刻，但也有的却使我不能不又一次否定原初以为思考成熟的东西。

这种情况的出现，给了我一些启示：

事物本是复杂的，事物与事物之间是多层面联系着的，人们认识事物，实际就是认识事物之间的联系，从研究事物

之间有怎样的联系中认识事物。认识彼也是认识此，不认识彼，认识此也不可能。

以汉文字为例，当我们未能辨析它与别的事物有怎样的联系时，至少有两个问题使我不得其解。一个是：原只为表音表意而造的文字，为什么会形成那些笔画、体势不同的字体？另一个是：不同字体既然是在具体的运用中自然发展形成的，为什么到正、行、草体出现以后，汉字不再有新体？

但是，当我把问题具体化，当我找到问题之间的联系时，这两个问题，甚至与之相关的其他问题，不去专门求解，也能迎刃而解了。

最早人们发现鸟兽蹄远可相别异，在它的启发下按一定的语音造出形模时，便有了记录语言、表达事物的文字。

但是这字体怎么来的呢？人们最早是没有字体意识的，造字之始，谁也没有想到如何设计字体。

文字是以具体的工具、手段、方法才造出来的，最早出现在陶器上，以后出现在竹木、甲骨上。在后来人眼里，它们在体势上已有很大的不同，可是在当时人看来，都只是表达一定音义的文字，只因用途不同，书契的工具材料、方式方法的不同，自然形成了不同的体势；谁因这样的需要，谁用这样的工具材料、方式方法作这种书写，谁都出现这样的体势，即不是像后来的人，虽然都是用毛笔、都是在纸张上书写，却可以按照历史发展中自然形成的篆、隶、草、正、行诸种字体，写出不同的体势来。这种文字体势的变化，有两种情况很容易理解：一是从总的趋势看，字的笔画结构由

繁向简发展，这是为了实用，为了方便书写；二是依不同形状、大小等造成的字，开始很不规则，为了表达语言，必须组合排列，不得不将它们的形式作适当的规范、调整。

但是，为什么篆长、隶扁、真方？为什么各体还有那许多不同的笔法？

不联系实际，绝对说不清楚，但若将事物放到它发生时的情况下，不去解释事情也自然清楚了。从小篆以前的诸体来看，表明当时人们脑子里只有字形，连"统一以线"作字的观念都没有，所以有些字如 ● ◗ 훩 �木 玊 冊 ╋ 等干脆是个黑影而不是以线条构成，而更多的字虽然以线画成，但要画出怎样的线（如后来讲求的侧、勒、努、趯等）却是没有预想的。甲骨文，初写上去的与实际刻出来的，大不一样：初画之线是随形屈曲，粗细也不匀称，即使想画得匀称，那甲骨执在手上书写，也不容易做到；但是当刻成正式的文字时，则线条变为直、细，圆曲变为硬折。尽管如此，古人也无所谓，直到后来，技能日益精良，刻工几可将手书之迹如势刻出，但由于当初刻迹已给人们造成心理定式，所以也使其保存了甲骨文特有的以刻工造成的笔画、体势。

以后在青铜器上作字，一方面仍继承着甲骨文体式，另一方面又适应青铜器物上成字的条件：在铸器的泥范上先写后刻，刻出后再铸，字迹增大许多倍，这样经泥刻、浇铸，便自然形成相应的体势。而器物铸就后再刻文字，线条、体势就又与之大不一样了。

与此同时流行的还有竹木、缯帛上的书写，又与前者大

有不同。从结构上说，它们是沿甲骨、吉金文字发展下来、笔画日益俭省的文字，而笔画则是随书写之势自然显得具有隶意了。

所以说，隶书产生在篆书之后是不准确的，事实是：相当长的一个时期篆隶是不分的，之后，重线条的匀净圆转，发展为篆；重书写的笔意，发展为隶。篆字难成，不利实用，隶体易写，有利实用，所以隶体在文字书写需要大为发展后就取代篆体流行了。

没有简牍上随势而出的笔意和对这种笔意的认定，不可能有隶书。隶书的认定是对书写笔画效果的认可，而对篆书的认可则是对随势弯弯曲曲以成文字的认可。小篆是自有文字以来，第一次以秦篆为基础，为统一六国文字而按照当时对文字、对书法的认识和审美理想设计制作的，字形统一于直长方，线条统一于匀细。但实际的《泰山刻石》，字迹这么大，结构这么严谨，线条这么匀细，就只能是有人先设计，而后在刻工的合作下完成的。

将一定历史条件下出现的事物，剥离了它得以发生发展的条件就不可理解，以眼下人的审美观念去认识古人的审美要求，也绝不可能有对问题的真识。记住这一点，我时时告诫自己：研究事物一定要把问题放在它得以发生发展的具体条件下去辨析认识。比如说：唐人的书论中竟然出现宋人的话，仅就这一条，似乎就可以判断这个书论是"伪托"的了。

其实，事情未必如此。

那时候，书界哪有那么多坏人，尽搞些缺乏历史常识的"伪托"？我们不妨联系历史实际再想想：那时，印刷术不发达，文字的利用全靠书写，而书法技法基本上是保密的，以文字记录的经验只能在私下传抄，抄录者的笔记里，既抄了唐人的话，也抄了宋人的话，混杂在一起供自己看，未将作者注明，也未注明从何处抄来，后来人收集来后原样刊行，就出现上述情况，有什么可奇怪？说它是某人的著述，难定；说它是"伪托"，也实在冤枉。倒是后来得到这些记录的人，随其见识想象作者，才造出许多混乱。怎么办？联系当时的书法实际，联系时代的整个书论，总之，要多从事物的联系中去辨析，不要简单化。自己一时还不能认识的，别勉强下结论，留待以后或留待别人再继续去分析认识。

十一、以发展的眼光看事物

"一切事物都是发展的"，即使在讲书法中的某一事物时，也要从其发展状态去把握它，以发展的眼光去关照它。有些事物看似是静止的，其实它仍处在发展中，所以越是看似静止的事物，就越要注意它的发展，这样就不至于产生认识上的绝对化，也可以减少一些片面性。

当然事物也不是无缘无故就发展变化的，一切的发展变化都有其内外部的原因，内因是变化的根据，外因是变化的条件。

在研究人们的书法美学思想何以产生时，我干脆从源头

找起，考察陶文、甲骨文、金文和最早的简牍文字出现时，人们有没有和有怎样的美学思想？

经考察我发现是有的，虽然没有文字记载，但实物可以告诉我们，当时书契者无论在作何种字迹的书契创造（不管是自觉的还是不自觉的）都是有的。

我将甲骨文出现到小篆体确立，划归为早期书法美学思想形成阶段。小篆以前的书契者已逐渐从"近取诸身，远取诸物"中形成了基本的造型结体意识，并结合实践，呈现出最早的审美追求：人们已有了形式感，有了形体结构规律的运用，如按单音词语作单体的结构，以对称平衡和不对称平衡求形体的完整，如从不知有排列组合到运用排列组合，等等。只是限于当时的物质条件、技术条件，做得不如后来人那么严谨。《泰山刻石》以那样端正的形体、匀称的线条和横平竖直的格式呈现，就是以当时的物质技术条件，按照已随实践日渐具有的形式感实现的。后来的人叫"写字"，讲求"写"的技巧、功力之美，讲求如何运用中锋、藏锋等，这是以后来人的书法意识、书法美学意识想象当时人的。实际上，当时书契者并没有这种实践，也想不到这些。当时的书契者只想到如何利用文字记事，至于以何种形质的点画将文字留存于载体考虑不多，笔写出的线条圆曲，就让它圆曲，刀刻出之线直挺，就让它直挺，后来人讲求的所谓书写美，当时的人是注意不到的。虽然此时在简帛上已有大量的书写，人们也产生了以那种书写效果为美的意识，但是当为天下的文字立样板而在泰山上刻石时，那小篆之体实际是经

设计而后制作的，不是像后来人写篆，是以书写的功力一笔直下挥就而成的。理由很简单：当时人没有"非以一次性挥写不叫书法，非有一次性挥写本领不叫书家"的理念，而且当时也没有相应的物质条件能让书者练就"一挥而就"的本事，以及磨炼出在巨石上以一次性挥运就能完成的、这种工谨书写的能力。

真正的书法意识产生，是纸张发明并有了书写的讲求以后的事，这时候才逐渐有了力求精研的书写效果的书写意识。所以虞龢总结说："古质而今妍，数之常也；爱妍而薄质，人之情也。"

但是，当我考察北宋人的书法美学思想的时候，却发现一些在前人言论中从未见过的表述，书法竟不讲求美观而求古拙，黄庭坚竟说什么"书要拙多于巧"；刘正夫甚至说"字美观，则不古……字不美观则必古"，认为"古""拙"才是美的。

为什么呢？这是因为时代发展了，书法发展了，人的书法审美要求也发展了。北宋已不再是以书判取士，人们也不再以法度森严的恪守寻求科举，文人士大夫已将书法当作寓情寄志的形式，抒发真性成为时代的书画风尚，因而写字就不再是特别讲求晋唐法度、有右军面目，以迎合帝王之好，而是要求以学问修养孕发真性情，"行于简易平淡之中，而有深远无穷之味"……

看不到这种种原因造成的变化，把求研美当作人的本性，把妍媚当作书法的永恒追求，就不符合这时的书法实际了。

既要看到这种变化，承认这种变化，又要找到产生这种变化的原因和出现这种变化的根据，从理论上予以说明。我以为这才是理论工作所要做的，我也确实进行了这方面的思考，并撰写了《中国书法美学思想史》。

十二、按辩证规律认识事物

在理论研究中我的另一个体会是：事事物物，都是矛盾统一的，因此看事物、论事物，都要注意它的两个方面，注意它的辩证统一。

比如讲毛笔的选用时，根据历史经验人们提出了四个字，即"尖""齐""圆""健"，认为这是好笔的标准。因为工欲善其事，必先利其器，没有好笔，怎么指望能写好的字呢？

道理似乎是这样，但实际上事情却不能绝对化。第一，好笔也要善用，古人常说："善用笔者用笔，不善用笔者为笔所用。"事实证明：从来没有不讲书写技能，只要有好笔就一定能写好字的事。第二，笔的好坏也是相对的，笔在人用，善用硬毫而不善用软毫者，最好的软毫在他手上也不是好笔；反之，也是一样。这就是说，好的工具条件不善利用，等于是不好的；别人以为不好的工具，他善于利用，则可能成为很好的（如我的一位画山水的朋友就经常要我将写字的退笔给他，而且情愿以新笔和我的退笔交换）。第三，工具器材的好坏与是否善用也有相对性，如生纸上用墨不好

掌握，而善于掌握者，则正是利用这"不好掌握处"，创造了特殊的审美效果；而再好的笔，濡墨也有限，濡墨多了容易渗溢，濡墨少了墨又枯涸，这都不利于书写，然而善书者却往往能利用这一点，创造出书写的特殊效果。

这就告诉我们：客观事物的好坏都是相对的，所以我们需要以辩证的眼光看事物，以辩证的观点想事物，也要以辩证的态度处理事物。

书法的技巧运用也是这样，没有技巧和技巧不够熟练，就不能写字或不能写出好字。因此有志于书的人，都下功夫学习技法，磨炼功夫。前人为鼓励学书者练功夫，讲了许多非常人所能做到的事，如张芝将家中衣帛先书而后染，怀素种了多少地的芭蕉以供练字，又为专心练字多少年不下楼，等等。虽然这些事不可尽信，但讲要写好字就必须长期下功夫磨炼，却是千真万确的事实，因为只有笔下精熟了，才能得心应手。

不过事实又告诉人们，笔下一味精熟，就会出现书写的油滑。油滑有什么不好？道理其实也很简单：当技能功夫还是"人的本质力量丰富性"的一种表现时，那是很美的，但功夫若变成不费心力的"动力定型"时，就不再具有"人的本质力量丰富性"的意义了。所以有经验的书家就提出来："书要生后熟，又要熟后生。"

这又不好懂了，熟的技巧还能"生"起来吗？难道是要停下笔来让它荒疏，或者是用左手代替用技熟练的右手，再或以口代手、以脚趾夹笔？确实有人已经这样做了。可见，

认识上不解决，理论上讲不清道理，实践上就会出盲目性。

其实，这个"生"不是生疏，而是"生"面目，即新面目。以精熟的技能却写出了"生"的，即更有追求的面目，这难道不是技能精熟基础之上的新追求吗？一切有意义、有效果的追求，都需要才能和修养，都是"人的本质力量丰富性"的现实，所以为人所美。这也是用技的辩证法。

书写十分讲求用"法"，以至这一艺术形式都被名之曰"书法"。学书首先要学用笔、学结字，用笔有笔法，结字有结字法；书之美丑好坏，首先要看这用笔结字有没有法，称写的好字为"法书"，尊称字写得好者为"法家"，即处处都可看到：人们对书写之法的重视。

"法"是什么？"法"，运笔结体经验的总结，也是运笔结体的客观规律的体现。一定事物的基本规律只有一个，但体现基本规律的具体方法却可能有很多，书者对书法规律的理解，体现于书写方法的具体运用与对法度的具体把握。学书法，实际也就是学习书写之法，如前所说，由生入熟，即法的运用由不熟到熟练。有人说：法的运用已得心应手，这不很好吗？是的，"法"的熟练运用，当然是"人的本质力量丰富性"的一种表现，但这只是事物的一面，倘若你的书法就只有某种技法的重复而没有新的追求，没有新的效果，这就不是"人的本质力量丰富性"了，缺少了艺术创作的意义，当然也就不美了。

应该怎么办呢？运用之妙，成乎一新。在得心应手的书写中，处处不见成法却处处有法，书者已不仅仅是按基本方

法用笔，其点画的挥运展现出音乐般的节律；从结体上看，书者似乎没有遵守常式，然而个个字都符合结字的基本规律，展示出书者对"法"的精深的理解和随心所欲不逾矩的运用。这种状况，比之那种只能按照规定写字、用法的，哪一种更显"人的本质力量丰富性"呢？哪一种更有审美意义与价值呢？不言而喻是这一种："无法之法，乃为至法。"所以作为学书者，要通过具体实践逐步理解法之为法的根本，不要把某种情况下产生的具体技法绝对化，一味寻求精熟，其结果反而会走向反面。这也就是用法的辩证法。

书法里处处充满着辩证法，所以理论工作一定要以辩证的观点去考察事物、认识事物，把握事物的辩证规律，这当中来不得半点主观、随意。

十三、我讲"两分法"

将事物一分为二，既从它的这一方面去看，也从它的另一方面去看。这是我研究问题的基本方法，而且已形成习惯。

这一方法是马克思主义告诉我的，也是我在实际的观察思考问题中学会的。因为世上事事物物都是矛盾统一的，这样观察思考问题可以更全面些，可以防止片面性，防止绝对化，比较符合实际。

我曾专文讲传统的重要，因为人本来就是生存于传统中，如果没有传统的东西，不仅没有书法，而且连语言文字

也没有。但这还不是要学习传统的理由，因为我们既然生活于传统中，所以即使我们不去主动学习、汲取传统，也会为传统所制约，就像每个人不知不觉都能最地道地学得自己家乡的语言，而且在生活中没有哪一点不是传统的继承。但我并不是从这一意义上讲学习、汲取传统，因为这样讲没有意义，我是从希望得到有别于传统的创造的意义上讲学习、汲取传统的。既然是讲创造，就不是传统的照搬，而是准备有"我"；既讲求有"我"，就必有我对传统的认识、理解，在学习中有创造性的汲取者，也有自觉不取者。也就是说，我对传统也是一分为二的。

一分为二地看传统，就是当我们以为传统的一切都是好的、都该学取时，不妨认识一下其中哪些是我最该学取的，哪些又是不适宜我学习、汲取的，甚至妨碍我的艺术创造的东西；而当我们觉得传统的都已过时、都不值得下功夫深入学习时，不妨反过来问问自己，我对传统究竟认识、理解、学取了多少东西，我又是怎样学取的。

传统中那些所谓有利于我或不利于我的创造的东西，也不是绝对的。例如：这一法帖的学习于我有利，不一定永远有利；另一种书风我现在不宜学，不等于将来也不可以作为创造的契机。从总的课题上讲，必须重视学习传统，但在具体实践中，又必须加强对传统更深刻的认识与理解，具体情况具体对待。

即以传统技法的把握说，一个书家不能没有扎实的动力定型，但又不能只有一定的动力定型。因为如果没有扎实的

动力定型，也就没有基本的技能功力，是不能有书写的。但作为书法艺术创造，一个书家若只靠动力定型而没有书情的引发，也不可能有生动的书法艺术创造。这就如同一个运动员只有动力定型而没有进入状态后的高水平发挥，也就不会出好的成绩一样。因此书家对于自己的技能，不能不力求通过磨炼形成稳定的动力定型，而在艺术创造中，又不能没有创作情志的蓄发，而只靠动力定型。

在书法艺术的追求上，古人是充分认识到并力求把握两分法的，有一种说法："学书始由不工求工，继由工求不工。不工者，工之极也。"这就是以两分法看问题。从不会写字到学会写字了，这不好吗？不，学得了写字的技法，不等于学会了艺术创造，艺术创造不是单纯的技能之工，而恰是为抒发心志、表现精神、不拘于技的"不工"。所以对于技法也要有两分法，即如果书者没有动力定型，当然不能写字，但如果只有动力定型，就只能是复印机式的劳动而没有艺术创造，而且一味地精熟，反而使书写油滑，不是艺术创造。所以对精熟的技能也要一分为二，既要看到它有利于艺术创造的一面，也要看到它影响艺术创造的一面。艺术家要做的不是一心一意将心力用在技能上，而是要用心将技能用于精神气象的表达和审美境界的把握上；这样的书法不是单纯的技巧运用，而是书者高雅的精神境界与审美追求。在这个意义上的"工"才是"不工之工"，才是艺术所要追求的。它的审美意义与价值远远高于一般技能之"工"，所以称"不工之工"，并认定它为"工之极也"。

就书写的工具器材而言，没有好的工具器材，是断然写不好字的，然而所谓"最好的"工具，也有两重性，即有利于书写创造的一面和不利于书写创造的一面。因此所谓技能，就是指能在书写过程中驾驭工具器材，充分发挥其有利于书法艺术形象创造的一面和将其不利于书法创造的方面改造为特殊的艺术效果的一面。同时，不同书家对工具器材的运用也各有其特性，因此工具器材的优劣，也要从这个意义上考虑。习惯用硬笔的书家手上，再好的软笔也不是好笔，反之也是一样。前人所谓"善用笔"，不就是充分利用笔的性能，用其长而避其短于书法形象创造吗？

在学习、掌握书法艺术的全过程中，都要有两分法，如：在觉得自己大有进步而沾沾自喜的时候，不妨多找找自己还有哪些地方不足；如果学了很长一段时间，发现自己并没有什么进步，甚至有所退步时，更需要从方方面面考察自己，一方面找到缺少进步的原因，另一方面也不要气馁，要相信自己的能力，增强学习的信心。

除了唐太宗基于个人特殊的偏好，赞王书"尽善""尽美"以外，世上没有尽善尽美的艺术；即使已取得很高成就的书家，其书法有很多优点的同时也有其不足的地方。因此，艺术家也是需要运用两分法不断前进的。正像汽车里的方向盘一样，总要根据路况在不断的调节中前进：当车的方向倾向于右时，向左调节就是对的；当车的方向倾向于左时，向右调节又是对的了。艺术家能很好地认识、运用两分法，就有艺术创造。

结字，虽然孙过庭提出了"平正—险绝—平正"的公式，但也不要把它绝对化，以两分法来认识就合适了。不知求平正，必是结字基本原理都没掌握；一味平正，又必致呆板。而平正中求变化，变化中有平正，这就是以两分法看结字。

所谓两分法，就是要看到事物的两个方面，看到事物内部的矛盾性，不搞绝对化。

将帖书之美绝对化，就只有宗晋法唐，别无他途，致使书风走向虚靡；而这种效果引起审美心理的逆反后，许多确非出自书家的北魏碑书，也成为力挽既倒狂澜的营养。

但是如果以为只有碑书才是纠正时风之弊的法书，碑石之上的缺损、石花、缺笔少画，甚至错讹了的文字，也一一照仿，或以为除了帖、碑，再没有他书可以学取，这都不是以两分法看事、想事。

而且，千万不可以将"两分法"当作"模棱两可论""亦好亦坏论""无好无坏论"。前者是指事物本身存在着内部的矛盾多重性、统一性，人们要如实地认识事物；后者却是缺少对客观事物的科学判断，认识上缺少主见，恰是未能正确地反映和把握客观事物。

十四、有独立于实践之外的理论吗

有人疾呼：书法理论不要老是跟着书法实践转，给书法现象作解释，成为书法创作的附庸；理论应该独立于实践之

外，超前于实践，实现理论自身的价值，获得独立于书法实践之外的品格。

理论是否能"独立"于书法实践之外？有没有独立于书法实践之外的书法理论？有没有总是处在书法实践前卫的理论？或者说，书法理论能否总是超前于实践？理论联系书法实践，是否就是实践的"附庸"？而书法理论的价值与意义，是否就取决于其对于实践的非"附庸"地位？……

以上这些问题的回答，无论是肯定的还是否定的，只要绝对化，都不符实际。没有书法实践，便没有书法理论产生的可能。总结了实践经验，研究了实践中存在的问题，揭示了书法艺术的本质，认识到书法艺术创作的规律，就可能对书法的再实践产生积极的影响，促进书法艺术的发展。这就实现了理论的价值，出现了理论的超前性。

一方面，理论有责任去主动认识书法艺术，另一方面，其真理性、学术价值如何，又必须经过实践的检验。经不住实践检验的"理论"，不是真正的理论。在这个意义上，实践总是第一性的，而理论的意义与价值，恰又体现在与实践的联系，并转而促进实践的发展上。理论与实践的辩证关系正从这里体现出来。

书法是汉民族长期发展形成的文化现象，它之所以成为世界各民族绝无仅有的艺术，形成这样的文字、字体，产生出那许多审美要求，在创造中讲求那许多法度，除了有客观物质条件、主观生理条件的制约，更受历史地形成的民族精神文化（其中包括哲学、美学、伦理学、社会学等）多

方面因素的制约。比如说：为什么书法以"中和为美"，讲求"不激不厉"，运笔为什么讲"藏头护尾"，强调"力劲""气厚"……这许许多多，一代又一代的书家已经切切实实地实行了，但多数人并不一定知道"为什么"。书法之"法"究竟从何而来，根据是什么？书家可以不知道，但作为理论家，却要有开阔的视野、敏锐的感觉、深邃的观察和缜密严谨的思辨力，找出其本质原因，将所以然揭示、阐明。因为"感觉到的东西，人们不一定能理解它；只有理解了的东西，人们才能更深刻地感觉它"。不太知、不深知所以然的书家，若能从理论上知道了所以然，就能更深刻地感觉它，就能在实践中利用它。理论的意义与价值正从这里体现出来。能做到这一点的理论，没有人怀疑它存在的必要性，也没有人鄙夷它"缺乏独立品格"、是"实践的附庸"；而做不到这一点的理论，也就未必有存在的意义与价值。

当前的书法理论确实存在一些难如人意的现象，但对于理论工作，也存在不少对它的误解和将其庸俗化的地方。有人把凡与书事有关的文字工作都看作"理论"，如：该不该写简化字？要不要将全市的招牌交书家来写，写什么字体？"请理论家发言"；有的人则以为理论工作就是书家介绍、作品评析、学书心得交流、书法教材编写等。而对于诸如书法艺术的形成、发展、历史和现状等等层层面面的问题的观照、思考，反而一无所知。这正是由于缺乏理论修养所致。所以，如果有引发思考、开人心窍的理论，这些现象是可以

改变的。

倒是有一些力求获得理论的独立存在价值的理论家，他们确有"不依附"于书法实践的理论思考。有的说，"书法的本质就是情感"；有的还"忽然发现书法和汉字与人和动物之间存在着惊人的异质同构关系"；还有个别研究书法美的人甚至说："书法美如果不是现实美的反映，难道现实美是书法美的反映？"……不过，这种具有独立品位、不依附于实践的书法理论，却经不起实践的检验，当人们一联系实践，脑子就更糊涂了。

这种主观上要建立独立于书法实践之上，而事实上经不起实践检验的"理论"，影响不了书家，倒砸了"独立的理论"。

真理是朴素的，理论总是要为实践服务的。理论家如果不能对书法所以形成发展的历史背景和各种原因、文化精神和物质条件、书法创作和审美的层层面面以及它们之间的联系，进行由表及里、由此及彼的研究，而侈谈品位的独立等等，那么这样的理论又有何存在意义与价值？

理论如果对实践者的认识、理解无所启迪，实践者尽可以不予理睬，理论家抱怨也没用。理论不强调实践基础之上的认识的精深，却强调非附庸的独立品位，这说明理论工作者的基本认识，也可能走入误区。

对于这样的"理论"，我也是认认真真读的，不过我读得十分吃力。我也勉力按其思想观点进行思考，而后再分辨，但我不能因为据称这种思维、认识很"超前"、很

"新"而盲从。相反，我不能不痛苦地指出：当前书法理论工作之大要，不在争取什么独立的非附庸性品位，而在如何求思辨的深度和风格的朴实，让人读得下去，读了有点启发。

十五、能否这样认识书法艺术现象

尹旭先生发表于《中国书法》1992年第3期的文章中提出了"两种书法美"的命题。尹先生说："'艺术美'，指真正的书法艺术家所创造的那些真正的书法艺术作品所拥有的美；'自然美'，指那些并非书法艺术家的人所完成的那些算不上艺术作品的书作拥有的美。"尹先生认为："从历史性的宏观"看，魏晋以前"中国书法尚属文字书写阶段，尚不具备书法艺术应有的艺术素质"；"从共时性的宏观"看，"魏晋以后中国书法也均有性质不可等同的两类作品所构成：一类是那些真正的书法艺术家，一类则是那些非真正书法艺术家的作品。比如大量的'墓志''造像'之作，就非出自书家之手，实乃称不上艺术作品"。

诚然，从有汉文字书契到发展为一种相对独立的艺术形式，从仅仅为实用而书契发展到自觉的艺术追求，经历了相当长的历史，不能说一有书契就有书法艺术，也不能说凡是文字书写都是书法艺术。但是这里首先要弄清楚，什么是书法艺术，"书法艺术应有的艺术素质"是什么，尹先生说：书法艺术是书法家"兴到笔随，意在笔先，心手达情的艺术

经营与创作的结果，也就是书法家之性格气质、人格修养、审美理想的升华与结晶"。按这话的前半句看，似乎太现代化了点，古人大量的被后人视为艺术瑰宝的书法，是并非有心作"艺术经营和创作"的；而今天许多人"兴到笔随、意在笔先、心手达情"，也有心于"艺术经营与创作"，可就是产生不出"真正的书法艺术"。至于所谓"性格气质"等的"升华与结晶"，也要作具体分析，比如"人格修养"（不是艺术修养），书法里是反映不出来的。人格修养很高的人不一定能成书家，人格修养很差的人不一定不能成为书法家，只不过如苏轼所说"苟非其人，虽工不贵"而已。而"性格气质""审美理想"倒是一定会从作品中反映、流露的，从历史的书法现象看也好，从时代的书法现象看也好，书契者自觉也好，不自觉也好，其书契都不期而然地反映出书者的技术能力、情性气质、审美修养等。能给人以美感，被人视为艺术，和难以使人产生美感，因而不能被人视为艺术的，区别只在作品所表现、所透露的上面所说的那些的多少、深浅、强弱和其审美意义与价值如何。因此，以是否表现出作者的"性格气质、人格修养、审美理想"来区分书法艺术与非书法艺术是不行的，把以上这些看作是"书法艺术应有的艺术素质"则更是不行。"书法艺术应有的艺术素质"主要包括两个方面：一是构成书法而不是构成别的艺术的物质条件；二是作者以其才能功夫修养充分运用这一形式作艺术创造中所显示出的"人的本质力量丰富性"。写字能否成为艺术，不在有"情性气质""审美理想"，也不在

"美的性质、数量与书法家有意识的追求和赋予"是否"一致",而只在运用这一形式创造形象的技能功力,和以其情性、修养创造的审美境界的高下,审美韵味的深浅。

从学书开始到取得艺术成就,在磨炼技能的同时,书者的文化知识、艺术修养、情性气质以及审美追求都在发展,每个人只有师承的异同、进步的快慢、自觉的程度和取向价值的差异,不存在情性气质的有无。不能说作者哪一阶段之书无情性气质,哪一阶段就有了,哪一阶段的情性气质少,哪一阶段就多了;也不能说,书法家之书有其情性气质的表现,"作书者"之书就没有情性气质的表现。任何时候、任何人的书都是"如其学、如其才、如其志、如其人"的。可是尹先生硬说非书法家的、技法低劣的书没有,因而也就不具备"书法艺术的艺术素质"。尹先生说它们只有被称作"自然美"的东西。这"自然美"是怎么来的呢?尹先生说:这"仅仅是作品具体造型特征在人们的审美观照中所产生的一种美感效应,既与书写者的创作意识无关,也与书写者的心灵世界无涉"。并说:"那出于石工匠人之手的'造像记'之类,那布局的东倒西歪、结字的大小不齐与笔画的扭曲破损,绝不是书刻者有意识的'自我表现'的结果,而恰好是他们的书刻技巧之低劣的佐证。然而,正是这种技巧的'低劣',才使这类作品在后人的审美观照中'幻化'出一种其作者做梦也想象不到的波诡云谲、烂漫真率的美。"

且不说尹文这些话思想逻辑的混乱。如果没有书作,这"具体造型特征"哪来?如果书作者没有提供"具体造型"

并显示出一定的"特征"，人们从何作审美观照？又何能产生"美感效应"？而无论作品布局怎样"东倒西歪"，结字怎样"大小不齐"，可它们终究是从作者笔下流出的、不能不是作者自觉和不自觉的"自我表现"，而不是别人的表现和无所表现。以孩童为例，他们哭哭笑笑、蹦蹦跳跳、牙牙学语，能说这些不是他们的"自我表现"？他们的确"做梦也想象不到"这些表现会被成人们视为有天真、烂漫、活泼的美，但人们却实实在在有这种感受。这是否能被看作是孩童的"主观因素与其表现所拥有的美之间的关系，不是对应的，不一致的，而是分裂的甚至是矛盾的"呢？能否说这种表现与孩子的心灵和行为都不相干，而是成人们的审美观照中的"幻化"呢？

艺术表现是客观存在，审美感受则因审美主体所处的时代、所具有的艺术修养、所有的审美感受力等因素的不同而不同。"国破山河在，城春草木深。感时花溅泪，恨别鸟惊心"，这不都与审美对象的"主观因素"全不对应吗？尹先生把美的创造与审美活动简单地理解了。

至于确非作者有意识的"笔画的扭曲破损"等也会引发人们的美感，是因为这种意外效果使那刻字减少了刀凿气、增加了古朴感，使厌倦了刻意做作、向往古朴的后来人的审美心理得到了满足。其实何止北碑有这种效果，汉碑、唐碑不也因此平添了这种意趣？这些的确不是作者有意的创造，但它们却是作者所创造的书法特定的形态风格，并因一定的客观原因所产生的审美效果。"审美主体"以时代的审美心

理，据历史留下的书法现实，感受它的美，虽不全是原作固有的效果，但也绝非"正是原作技巧的'低劣'，才使其在后人审美观照中'幻化'出作者做梦也想象不到的波诡云谲、烂漫真率的美"，或由"审美主体"主观随意而无根无据的赋予。

同一审美对象，不同时代、不同生活经历、不同文化艺术素质和不同情性气质的人，会有不同的审美反映、不同的审美联想，对"墓志""造像记"如此，对帖书简牍亦如此。唐代一些诗人对张旭、怀素的狂草就有各不相同的比拟，而仅李白《草书歌行》中对怀素狂草的形容，也反映出诗人的多种联想。这些确实是书作者做梦也没有想象到的。但是那些看似"天马行空""一厢情愿"的联想、比拟，实无一不是审美对象在一定方面、层次和从一定角度看去的特征所引起的。如果怀素狂草不是笔飞墨舞、线条刚劲有力、运笔劲疾变化莫测，李白就不会产生"落花飞雪""楚汉相攻战"等的联想，使他能引发对直接、间接经历，体验过的事物的联想。人们的思想无论怎么"天马行空"，也不能一厢情愿对王羲之、颜真卿的正书作类似李白对怀素草书那样的"主观赋予"，也不能对任何其他低劣的作品作这种"主观赋予"。把话说到底，"在后人的审美观照中"，如果能将"技巧低劣"的这类作品"幻化"出"波诡云谲、烂漫真率的美"，人们何必还要去兢兢业业下功夫，以求使书写成为艺术并能传之千古呢？

尹先生说那些所谓"技巧低劣"的作品，"绝不能认为

它们在美学性质上与王羲之、张旭、怀素这些艺术大师的作品是一种东西"。

这话是什么意思呢？想说明什么呢？时代只要求书家不要把眼光只盯住晋唐法帖，在此之外，鼎铭、摩崖、简牍、造像、墓志等也都是中国书法遗产。没有人说造像记、墓志"与羲之、张旭、怀素这些大师的作品是一种东西"。为什么一定要说与王羲之等人的"作品是一种东西"才是艺术呢？事实上，与他们"是一种东西"的只是他们自己，与他们"似""一种东西"的只是"书奴"，而与他们不"是一种东西"的则不一定不是书法艺术。谁能从艺术上把秦汉刻石否定？但它们又是哪些大师的作品谁也说不清了。而没有秦汉书，又何来魏晋书？总之，人们是据作品是否具有审美效果、意义和价值，而不是看它与王羲之等人是"不是一种东西"来判断它们是否是艺术的。

秦篆、汉隶、魏晋正行，法帖与碑石中，各有精美的艺术，它们分别是各时代的高峰。人们懂得"取法乎上，仅得乎中"的道理，如果都只以王羲之为高，都只学王，都沿着王的道路走下去，那么中国书法就不可能有大发展，也不可能有"百花齐放"了。事实上，也正是这种偏见，使得中国书法在唐宋以后，路子越走越窄，直到清代，有识之士改变了这一偏狭之见，引导书家们向更广泛的书法传统学习，才得以改变这种状况。很清楚，它们不是单纯帖书的沿继，也不只局限在正行书方面，而是从艺术上广泛汲取了被尹先生否定的"非书法艺术"的秦汉、北魏等多方面书法艺术的营养。

正是"作品的具体造型特征"，才使后来人对古代简牍、钟鼎、墓志、造像记中的许多优秀作品产生美感；而"审美主体"即使再有能耐，也不可能从没有美感的对象上"幻化"出什么美感效应。所谓"幻化美感效应"，这是不顾事实、不负责任的说法。且不要说秦汉魏晋书契中确有大师，即使那些书艺不特别精到者，其为佛事作造像记，为亡者作墓志铭，因无意于书，也无意于恪守帖法，所以不落窠臼而自成面目，显示出与那种为法所拘、百般点缀的时书所绝不相同的质朴，这怎能说不是他们的"自我表现"？只不过他们不如今人这样自觉罢了。

为何这种风格面目之书当时不为人所重呢？

重要原因至少有二：一是帝王的偏爱、偏重（如李世民之爱"大王"，否定其他一切书家）。在封建科举制度的限定下，王书定为一尊，帖法定为一法，不容许有别的风格面目的寻求；二是处此历史阶段，书法审美心理上重技法超过重个性风格面目，且书中质朴之气的存在也较为普遍，所以并不为时人所珍贵。

但是当学书者把晋唐书当作唯一形式，专心模仿、力求精妍，在时代提出书家要有"自立之体"以后，又百般点缀，故托丑怪，以至前人书中的那种真朴之气在他们的作品中就全然丧失了。正在大家苦恼并陷于这种状况无以自拔时，却发现长期奉为圭臬的书法传统之外，还有一个以其特定形式、技法、风神等存在的书法宝库，它们有一种为时书所缺乏的质朴之气和真率之美，这些正足以从艺术面目上启

示大家，从创造思想上警醒大家。因而一经先觉者阐释、倡导，许多书人的审美关注和艺术追求就转到这方面来，并一时蔚为风气，沿袭迄今。显然，如果不是元明以来赵董书风在帝王的偏好下走向极妍，人们的审美心理不会引起这样大的逆反。因此，人们经过比较、反思，才不只是从直觉上，而是从理性上认识到：这种特有的美，是特定时代的艺术心理的物化（但也不是每个作书者都能做到的），而不是后来人"无中生有""主观想象"的"幻化"。且以龙门石刻为例，它们也并非统统为人所爱。所以，全面地肯定它们固然不对，全面地否定它们也不是实事求是。

有没有"既与书写者的创作意识无关，也与书写者的心灵世界无涉"，却又为人深以为美、并极力效仿的情况呢？

有。一部分碑石，经时光风雨，石面剥蚀、字口磨损，使当初刻凿的刀痕变得柔和，字迹呈现出一种火气荡尽的古穆之美。这确是作书人始料未及的，也确实启示后之作书者举一反三，并在自己的书中也寻求近似的效果，以改变单一帖法的软媚。明清以来的篆刻上，这种情况更为普遍，因为流传至今的秦汉印，大都呈现残破之状，印人常效之，认为这是一种"残缺美"。事情这样做，适应了今人的审美心理，但理论认识上却完全错了。残缺的东西怎么会美起来？世上有哪种事物因完整而无美必须残缺了才美的？维纳斯的断臂不是古希腊雕塑家有意做出的；罗丹确也将《思想者》中一只做的很美的手打掉了，是因为那只手的存在，影响了人们对头像的关注，破坏了头面作为该作品的主体形象

的美。而今之篆刻家则分明是以残缺的形式求"古朴"之意趣，因为秦汉印已以这种形态在人们心目中形成"古拙"的定势。另外，给审美想象留有余地本是从审美经验中总结出的创作要求，它也适用于篆刻，即金石上的某些不完整的笔画，反而使人对字形不至于一览无余，而能引发审美联想。所以，今之治篆者"敲边""去角"，不是求什么"残缺美"，而是以残破的手段去掉拘谨、涤荡火气、求古韵。"残缺"，只是它的外观。

总之，首先，必须是古之碑石书法上产生了具体现象，后之审美者才会产生相应的审美感受；审美者不可能无根无据、"天马行空""一厢情愿"地"幻化"出这种效果来。其次，这种与"书写者创作意识与心灵世界无涉"的现象，是在一定的书法基础上产生的，它不能使根本没有一定艺术效果的东西变为书法艺术。正如敲边、去角等不能使无篆刻基础的东西成为篆刻艺术一样，人们也从来不会把因剥蚀漫漶出现的"波诡云谲"之非书法当作"烂漫真率"的书法艺术来欣赏。

笼统地讲什么"自然美"和把这种审美效果称作"自然美"，都是不行的。尹先生也承认"魏碑固有其风格特色，且其古穆雄浑，豪纵逸宕，更为唐书所望尘莫及"。说明这种美客观存在，既不能由任何"作书者"随意创造，也不能由任何审美者"主观赋予"。更何况近年出土的墓志中，不少字口如新，然而它们仍不失（为今人所不能、为那时人所独有的）端雅温润，是不折不扣的艺术。虽然人们还不知其

作者为谁。

不是别人"犯了混淆艺术层次与美学性质的错误"，而恰恰相反，是"两种书法美"之说，牵强附会，漏洞百出，"难以自圆其说"。可是尹先生还要说：两种书法美的划分，具有重要的历史意义与实践意义。而且说他所称的"具有艺术美"层次的书法作品，是美学意义上的书法作品，其作者是书法家；而只有"自然美"层次的书法作品，则不是美学意义上的书法艺术，其作者也不是书法家。这条分界线是不能取消的，否则一切文字书写都是书法艺术，每个写字的人都是书法家，实际上就是把书法艺术彻底消灭了。

从来不曾有"这条分界线"，因此也不存在"不能取消"的问题。从古到今，写字的人多矣，他们的字是不是艺术，他们是不是艺术家，历史还是很清楚的。实际上书法艺术从来没有"彻底消灭"，将来也不会消灭。尹先生的危言，并不能耸听。

什么叫"美学意义上的书法艺术"？何以为"艺术美层次"和"自然美层次"？

历史事实表明：书契之初，形态必然粗劣，不断实践，技艺才日益精熟，形态而日益完美，作为书写能力提高后的具体书法形态，也必然为人所美，恰如庾肩吾所说："古质而今妍，数之常也；爱妍而薄质，人之情也。"所以二王之书受到历史的肯定。但是当学书者皆学二王，书法有精妍而无个性面目时，人们就不再以仅得二王之貌为美，而是更爱真情流露、个性面目鲜明的作品了。可后来出现的一些作

品，虽不乏个性面目，却又不是情性修养的自然流露，而只是刻意做作、百般点缀的产物，所以人们自然也不以之为美了。《庄子》称"既雕既琢，复归于朴"，即真朴、自然，才是我们民族长久以来的审美理想。宋代书家说"书都无刻意做作乃佳""书要拙多于巧""与其工也宁拙"；元明以来，书风日下，傅山疾呼"宁丑毋媚，宁拙毋巧，宁支离毋轻滑，宁直率毋安排，足以回临池既倒之狂澜矣"；刘熙载更说："学书者始由不工求工，继由工求不工，不工者，工之极也""丑到极处，便是美到极处。一'丑'字中丘壑未易尽言"。沿着这种美学思潮，康有为说了几句偏激之言，以警醒书人不要只知有晋唐法帖而不知适应已逆反了的书法审美心理，全面认识传统，多层面地汲取营养。这些意见，历史地看，无疑是有进步意义的，可是在尹先生看来，竟是"犯了混淆艺术层次与美学性质的错误"，竟是"没顶于这种错误的泥潭而至于耳目淤塞、头脑昏昏的胡言"。然而事实却是：一大批继承帖学又重视碑书、既重视法帖又大胆向古代各种民间书法学习的书人，非但没有使书法艺术消灭，恰恰相反，正是他们的这种努力，才取得了清代书法的中兴。其经验对于当今书法的发展、创新，也还有着重要的现实意义。

尹先生爱讲什么"真正的书法艺术""非真正的书法艺术"等等，实意无非是说自有书契以来，只有二王、张旭、苏东坡等是书法家，只有他们的书法才是艺术，其他都不是。尹先生忘记了王羲之之书，也曾被同代书家诋为不如"家鸡"的"野鹜"，韩愈也曾称其书为"俗书"；张旭的

狂草，日本人中田勇次郎竟视为"哗众取宠"之作；苏东坡书因无右军法不断遭同代人的非议，气得老夫子不能不说："我书意造本无法。"一个人是不是书家，其作是不是艺术，历史的审美实践会作出全面的结论，而不能由尹先生个人主观论定。

书契是以一定时代可能运用的物质条件实现的，在纸张发明之前，竹木简帛是当时最通用的书法载体，在众多的作书者中，当然有技艺低劣和十分低劣的人，但必然也有技艺精熟、能代表时代高峰的人，他们就是产生优秀作品的书家。只是当时作简牍者未曾料到其书会被后人视为艺术，其人会被后人当作艺术家。书法作于竹木金石而不作于纸张，决定于用途与当时能否有这种条件，并不是书法艺术家皆书纸，非书法艺术家皆刻石。古人为死者书契碑石，不善书的工匠尚被邀请，岂有善书的书法家不为此作书者？平民百姓家可能请不起书家而乞书于石工匠人，官宦贵胄则必然要求最善于书者，所以不能说墓志、造像记都是粗劣的，其中没有精美的艺术。

尹先生之所以产生上述种种偏见和混乱，除了无视书法艺术现象的复杂性，还与他对美与审美这些基本概念未能科学地把握有关。

尹先生说："美是事物形象的属性。"这种认识不准确。

尹先生又说："审美就是赋予形象以内涵。"这种认识也与事实不符。

人只能对形象感受和评价美丑，但不能认为"美是事物

形象的属性"。形象客观存在着，为什么只有人才能对之产生美丑感受、评价其美丑，而人以外的任何有知觉的动物都不能呢？而且即使是人，也不是每个人都能从审美对象上感知其美。对于非音乐的耳朵，最美的音乐也不是音乐，这难道不是事实？

如果说"审美就是赋予形象以内涵"，这就意味着书法艺术作品只有形式，没有作品的内涵，书法作品的内涵全是"审美主体赋予的"。

诚然，任何人的书法欣赏，都以自己对书法的理解，以自己直接、间接的书法经验为基础，产生审美联想，但是如果对象并不具有相应的内涵，人们能作某一意味而不是另一意味的联想吗？具体地说，人们能从颜书联想到"美女插花"、能从赵书中联想到"金刚怒目"吗？

尹先生看到不同审美者所联想的具体事物的差异，就断定"在书法艺术审美中，审美主体的主观赋予与作品客体的实际内涵相应的现象不仅司空见惯，甚至是合情合理的。这种情况甚至发展到可以不顾作品客体的实际内涵，而天马行空、一厢情愿地进行主观赋予的程度。一篇技巧粗拙的书法作品，客观上所反映的本是作者书写水平的低劣，而在人们的审美观照中却会化腐朽为神奇地成为一种率朴纯真、奇姿异态的美"。我们不知道书法审美中有这种"化腐朽为神奇"的事，如果有，它"合情"处在哪里？"合理"处又在哪里？审美主体既然可以这样"纯之又粹的主观赋予"，尹先生何不随意抓几件书法水平低劣的书迹（如当今许多中学

生的书迹）来一个"纯之又粹的主观赋予""化腐朽为神奇地成为一件率朴纯真、奇姿异态"的艺术，使之传之后世，并让世人认为"合情合理"呢？

人只对有形象可感者产生审美活动，而艺术的基本特点就在于形象创造，所以人称艺术的思维为形象思维；但人以何种形象为美、以何种形象为丑，你这样看、我不这样看，等等，却又是个复杂的问题。篇幅限制，我不能在此多说，但可以极概括地说一点：艺术的美，就是在利用特定的艺术形式所作的形象创造中，艺术家以个人的才能、修养所展示出的"人的本质力量丰富性"的美。所以，感受认评艺术美，也应以对此的认识、理解为前提。就每个审美者来说，审美能力互有差异，这种差异基于审美者的审美素养、生活见识等的实践与锻炼。认识理解审美对象何以创造，其中怎样凝聚着人的本质力量丰富性，认识得越深、理解得越多，就越能感受、认识审美对象的美丑。此外，还决定于作品所产生的时代背景，该种艺术的发展趋向，审美活动的时代特色，审美者的立场、观点、文化艺术修养、情性偏好等等，它们错综复杂地结合在一起，构成人们的审美思想意识，面对审美对象，产生审美活动。一种艺术形象，当其以独特的面目、精熟的技巧初次展现在人们面前时，人以为美，但当其不断被重复以后，人们的美感强度就会减弱甚至产生厌烦。不认识理解这一艺术创造的门道，无以有这一艺术的真赏；深知其门道而作品达不到艺术水平，也不能唤起美感。所以，无论美的创造及审美活动多么复杂，分析到本质、到

根源，就会发现：它们都基于"人的本质力量丰富性"在艺术形式利用、形象创造和艺术观赏中的充分展示。人为什么以这一点的直接、间接的表现为美？因为它基于人的生存发展本能，它关系人的生存发展。作为艺术的创造者和艺术的欣赏者，意识到这一点是这样，从来不曾意识到这一点也是这样。不过作为现代艺术家，认识这一点会更有利于确立自己艺术创造的价值取向。

审美现象只存在于人类，审美是人类才有的精神文化生活之一，是人类的本质力量丰富性通过艺术形式的展现。随着"动物的人"向着"人类的人"的发展，作为精神生活之一的审美意识要求，也随着各种服务于物质生活的创造发展起来。自有书契的第一天起，人们虽没有明显的"艺术自觉"，但也有或隐或显的审美意识存在，并随着书契实践的发展而发展。要不就难以想象一切劳动工具和手段会有由粗疏向精美的发展，要不从简牍到秦汉篆隶之美就不可思议。正是基于这样的历史事实，所以马克思说："人还是按照美的法则建造的。"只是当时常为物质条件所限制，人还顾不及专门作这种追求。但实用与审美并不总是矛盾的，甚至艺术得以产生恰得之于特定的实用目的，是特定的实用目的给人以发挥才智、显示本质力量的凭借和根据，这样，"艺术品"就创造出来了。在专为审美而生产的书法艺术未能从实用中分化出来以前，一切被后世认为伟大的艺术都是这样产生的，它们的实用性随历史消失以后才作为艺术品存在。那些被后来人视为珍宝的古老的书法艺术遗产，也都是这么来

的。只是当时人们不称它们的作者为艺术家，而是如传为羊欣《采古来能书人名》一文所称的，他们只被称作"能书者"。这就是说，书法既非一开始就是艺术，也非一夜之间忽地变成了艺术，书契虽一开始就寓有书契者的审美意识，但即使到了当今，实用书写已被更为有效的现代工具、方式取代，书法也仍不是"纯之又粹"的艺术。而且在书法作为纯艺术形式运用的今天，许多人虽然有了"艺术家"的大名，可就是难以创造出与古人不知何以为艺术就创造出来的作品媲美，这也不进一步说明书法的艺术价值并不在于其是滞有过实用性吗？

今之作书者纵有天大的"艺术自觉"，其作品是不是艺术，不取决于物质条件和主观愿望，而只决定于实际效果：判断书法是不是艺术，不是先问是否由"真正书法艺术家"写的，也不管它是写在纸上还是刻在碑石上，而只看它能否给人以艺术感受。只有这一标准，没有别的标准。尹先生所说"真正的书法艺术家创作的书法艺术"和"非出自书法家手笔，实乃称不上艺术"，这话把因果关系弄颠倒了，从来都是以作品效果论人，而不是相反，弄反了是不行的。不见今天许多人有"真正的书法家"头衔而创造不出"真正的书法艺术"吗？

尹先生为其"两种书法美"提出理论，并寻求论据，虽煞费苦心，然而其论点没有一个是合理的，论据没有一个是能站住脚的。强词夺理的结果是：反而将人们对合乎规律、顺乎情理发展的书法现象的认识弄混乱了。

关于刻字艺术

一、刻字原出于我国古代

刻字原起于我国古代。刻字的工具、材料、方法也比较多，甲骨文刻在龟甲兽骨上，吉金文字刻在钟鼎彝器上，石鼓文刻在石头凿成的鼓状体上……这些都是极为精美的刻字艺术。不过当时人并没有把它们当作艺术品来看，用这些材料刻字，是不得已而为之，因为那时没有找到别的可供文字记事的载体。由于在那些材料上面写字，不容易保存，所以，只有用刻的办法，刻上去就不会磨损了。但又由于这种办法太麻烦、太费事，所以当简帛、纸张上的书写陆续发明以后，除了特殊需要，刻字就基本上被淘汰了。

以后也出现过一些刻字，如《秦代刻石》《北魏碑石》《唐人碑刻》以及后来汇编成册的刻帖等，但与纸张发明前比较，二者契刻意识有本质的不同。纸张未发明以前的刻字，是以刀刻成体，比如甲骨文，甲骨质地硬，进刀不易，入刀浅，直进直出，所以即使有毛笔先书丹于其上，经过契刻，也多变成两端尖、细而直的线条。后来，这种文字用于钟鼎上，由于泥范面积较甲骨宽展，也比较易刻，所以便逐

渐变成不同于甲骨文笔画线条的金文新体势。前者具有甲骨契刻的特点，后者具有青铜熔铸的特点。特定的体势，是特有的材质、契刻手段、成字方法决定的，而不是按毛笔书写的迹印刻成的。后来，有了毛笔的直接书写，字体又有了不同于契刻的发展变化，形成了只有毛笔才能写出的字体。这时候再出现的刻字，就不再是以刻定体，而是毛笔所成之体的复制品了。

从总体上说，这种刻字如唐人刻碑、宋人刻帖，在先进的印刷术未发明以前，在为保存古人墨迹方面是起了积极作用的。但它确实只是一种保存书迹的工艺，算不得是刻字艺术，所以，能够当保存传播墨迹的印刷术发明且日益精良以后，这种工艺就自然被淘汰了。目前国内仍有以刻石的方法保存墨迹的，这也只是偶尔为之的现象，人们只是通过刻石赏墨迹，没把它们当刻字艺术来观赏。

刻字艺术，可以而且应该以刻者自己写得很好的字为基础，但必须有契刻技法创造性地运用获得的非书写性审美效果，才称得上刻字艺术。刻字艺术也是墨迹复刻被淘汰后在其启发下发展起来的一种艺术形式。就像复制木刻被先进的制版印刷所取代后，而在它的启发下产生的版画作为一种艺术形式却发展起来一样。

为什么复制性木刻书画被淘汰后，创作木刻和刻字艺术却能够发展起来呢？

考察各种文学艺术现象，会发现一条基本规律：一个艺术品种之所以能够存在发展，取决于其是否具有他种艺

形式所不能取代的表现手法、艺术语言及审美特点。复制木刻，当它为绘画与书法的传播而存在时，它只在尽最大可能复制绘画与书法，并以此为技艺。因此，刻得再精再好，也"下真迹一等"，但也只是人们为了使原作得到传播而不得已采取的手段、方式，一旦有了更先进的办法，这一办法就不存在了。

但是，当不是为复制书、画之作，而是为发挥刀刻的特点，创造为毛笔书、画所无法取代的审美效果时，它就获得了作为一种艺术形式存在的条件，有了自己的生命和存在的价值。所以尽管印刷技术日益精良，也不可能取代创作木刻和刻字艺术所创造的艺术价值与效果。

如果有人问：新兴的刻字艺术与传统的帖本刻制有什么根本的不同？回答是：刻帖是用刻的办法极力使书写的原迹得到尽可能不失其真地传播；刻字艺术则是以刻为手段，创造一种与书写艺术并行却另有一种审美效果的艺术。

二、刻字艺术主要是以刀代笔

从某种意义上讲，墨色之美，在书法艺术中并不是不可或缺的。在没有墨写以前的甲骨、吉金、秦汉碑石上，都无从讲墨色之美。刻成之碑，时隔千百年后拓下来，不仅墨色全无（字是白的，底子是灰的），有的还满是石花，字迹斑斓，但并不妨碍它们仍是力劲气厚的艺术。

这给新的刻字艺术以启发，我们能不能在此基础上进一

步利用刻字条件创造更丰富的美呢？

能的。

有讲刻字艺术技法的人，讲所谓"阳刻"（刻去底子将字留出）、"阴刻"（刻去字迹，留下底子）、"边凹中凸"刻等等，这些都是要讲的。但只讲到这一步则不够，如果所讲的都只是用什么办法将用墨写在板上的字迹留存下来，我们就不必自己刻，将这一工作交给工匠完成就行了。

但是，这不行。为什么？看一看篆刻艺术就明白了：有的篆刻根本没有墨稿，有墨稿的也不是著刀的根据，而只是参考，刻字能否成为真正的艺术，全在这书写基础之上的再创造。要刻出效果来，除了墨色在刻字中失去外（它以别的效果补偿它），书写所具有的笔力的强劲感，线条的厚实感、流动感，都要以刻的方式表现出来。

书写中有"知白守黑""计白当黑"的讲求，但实事求是说，道理是这样认识、把握，然而书家往往只想到"在白纸上写黑字"（也算"知白守黑"吧），却不知"计白当黑"。只有刻字才促使作者在追求上述审美效果时，不能不注意这一些。也就是说，无论是阳刻、阴刻，都要注意刻的效果，不是剜去空白就完事，剜去留下的空白处和未剜处，同样要讲审美效果，同是整体效果的组成部分。比如说，一件阴刻的字，刻出的V形沟就是笔画运行线，如果全都是这种一无变化的沟，那则是无艺术效果可言的。因为除了沟的两边能构成笔画的效果外，还有能在笔画中显示出运笔的力势的地方你全放弃了。为什么不可以将"行笔"的提按顿

挫、轻重缓急形象地表现出来呢？阴刻的可以表现，阳刻也同样可以表现，若只顾剜去字迹两边的空白，所成字迹的效果岂不像以平平的板子锯成的字放在上面？反之，如果根据笔势刻出它不同的厚度，甚至在起笔、收笔、走笔、停笔处，也都能刻出相应的效果（如常言收笔处有一小墨珠），岂不也显示出笔画的运动意味来？

这种效果是笔的挥运中有，但传统刻帖中却不易显示的，而刻字却可以十分形象地显示出来，何乐而不为？

有的人把底子刻得平平光光的。

有的人看见日本人刻字没有留平底子，就用刀在无字处乱凿一气。其实，艺术之高妙，恰在能将一切可以为创造形象服务的环节、层面都利用上，为这一目的服务，这正是功夫。刻得平平光光，没有东西，无可赏；乱凿一气，同样也是没有东西，无可赏。比如说，如果是"流荡感激"的线，在底衬上刻出反方向的"坡坡坎坎"，不更衬托出飞动有力之势？还有那以挥写希望达到、实不可能达到的那种立体运动效应，刻字完全可以做到，为什么我们不去举一反三地充分利用这一形式而发挥它呢？

一切艺术都要创造生动的形象，书法虽以抽象的文字符号进行挥写，它也力求创造生动的形象。也就是说，如果以刻刀来创造既不违笔书又别开生面的生动形象，若仅仅依靠程式化的技法显然是不够的。

我曾提出：在选取材料上，要取别人所不能取，要随时留心、见"材"起心，不要老用别人用过的方法。搞艺术要

养成一种习惯，尽量不重复别人，力求走自己的路。

但有时费尽心机找不到"理想"的材料；有时却俯拾即是，唾手可得，得来全不费功夫。

用技也是一样，基本技法当然不可少，但也不要满足于常规技法，这最多只能出常规作品，而我们现在要的是精品。毋庸讳言，在刻字上，日本艺术家暂时走在我们前面了，但有以书法为基本修养的得天独厚的我们，相信不需多久就能赶上他们，但这需要我们创造性地学习他们、学习古人。

写字是在两维空间进行的，书家要充分利用两维空间去寻求艺术创造。

而刻字是在三维空间进行的，刻家则要充分利用三维空间去寻求艺术创造。

三、现代刻字艺术不同于传统刻字

以刻字为手段创作的"刻字艺术"是一种新兴的艺术形式，国内以前没有，在日本也是"二战"以后才出现的。为什么刻字的历史那么久，而自觉利用它作为艺术形式的时间却这么短？

这与历史的复制木刻在人们心理上形成的定势有关。当初不就是为复制那些字画想出的办法吗？后来，更高明的复制印刷技术有了，人们就没想到如何再利用它。但是到了现代，艺术生活的丰富进一步触动了艺术追求（其中也包括书画）的多样化，而事物的多面性又往往表现为：从这方面看

它，是它的不足、是它的短处，但从另一方面去看，恰是它的长处、是它的特点。以刀、以板刻出毛笔所画之画，必定不如毛笔所画；反之，以刀、以板所刻之画，其力之劲、其势之厉，又为笔画所不及。笔书是一种艺术表现手段，木刻又何尝不是一种表现手段？观念一转换，认识一弄清，版画艺术形式就诞生了。

新兴版画的出现也启发了刻字艺术的产生，它既不是为传播名迹所进行的工匠性劳动，也不是书家按书写所作的复刻。非常明确：它是一种以契刻为艺术表现手段，以汉文字所进行的艺术创造，它还尽可能汲取和利用一切可为刻字创造审美效果的物质手段，为自己的表现服务。

有人向学习刻字艺术的人讲授：写在纸上浸开了的墨迹怎么刻，没浸开的墨迹怎么刻——着眼点还是如何将一件纸上的书法作品，翻刻到木板上去。

作为传统刻字，他这样讲是可以的，但也讲烦琐了。可以简单一句话：一丝不差地将原迹刻出来，不能增加，不能减少，也不能有走移。这就完了。但作为"刻字艺术"搞创作，着眼点就错了。

前已说明，刻字艺术起于传统，但不同于传统刻字。

刻字艺术，刻笔书之作，当然也讲线条、结体、章法之美，但从创作与审美意义上说，它不同于笔书。笔书以毛笔濡墨，以在纸张上的挥写为效果，讲笔法、墨法等；刻字艺术则是以刻刀、以竹木或其他材料，以刻技使材质、工具的性能得到充分发挥，产生审美效果。毛笔书写可用于篆刻的

起稿，但不是刻刀的绳墨，作者还要据刻刀、据木材（或其他材料）的特性进行再创造。刻字艺术，的确比写字麻烦，但其审美效果、意义也正建立在这"麻烦"之上。

任何一种艺术形式都必须倚仗一定的工具、材料，以进行必要的形象创造，而一定的工具材料的利用，也都有其特定的效果。为了使效果得到充分发挥，使用者必须通过实践，掌握这些工具材料的性能，从而形成相应的技法。不过，对任何一种工具器材性能的使用，都有两重性，即有利于表现的一面与不利于甚至妨碍于表现的一面。但这也不是绝对的，具有高超的功夫与修养的艺术家，不仅能使工具器材最利于表现的一面得到充分利用，而且还能将"不利于表现"的一面控制、调理、有条件地利用后，使之有特殊效果，从而获得超乎一般的审美意义与价值。而作品在这类情况下产生出来，也获得了创作上的意义。

如果不是这样，我们学习刻字艺术，有意无意仅仅只是重复那种"旨在传达法帖神髓"的方法，技艺再好，又有什么刻字艺术的意义呢？

四、现代刻字艺术的发展取决于独立的品种意识

看了近年来举办的一些刻字展览（包括送到我国的日本刻字展），刚开始接触这种既古老又新鲜的形式，是很有好感的，不仅获得了直接的美感，而且因为还为书法开辟了一条新的创作领域而欣喜庆幸。但是多看了几次，又感到不满足。

是什么使我不满足？

就相当多的作品说，还没有从复制墨书的作品意识中走出来，刻字者还没有形成真正独立的艺术品种意识，如果有一些，也只是外在形式的华贵，与"刻字"并不相干。我是以"刻"字创造艺术，由于也是以汉文字为基础，又产生在书法大量出现之后，所以从笔书墨迹中汲取营养是必然的，也是必要的；但必须创造源出书法又不同于书法的艺术特点，而不是先由书法创定后仅以刀刻完成。坦率地说，不少作品，并非书不精心，也非刻不精心，而在于基本上只是书法作品的精心复制，技巧、方法、心力全都用在为复制好书法原作服务。对如何充分利用材质特点、利用相应的刻字技巧以创造生动的刻字形象做得却不够，作者还缺少这种自觉，而作为一种独特的、为他种艺术所不能取代的形式，其成熟与否的标识也正在这里。

一切艺术各因其功能不同而存在，也各因其表现生活、反映现实、抒发情性、创造形象以满足人们不同的审美需要而构成各自的特性。一切艺术形式在进行其艺术创造中，各有其所能与所不能，进行艺术形象创造的手段、方式、工具、器材的运用，也都各有所长和所短，但这些并不妨碍它们成为独立的艺术形式。因为发挥其所长，避免其所短，正足以形成不同艺术形式的艺术特点，而"利用"其所短，即变这一艺术形式的局限性为艺术效果的特殊性，则正是艺术家显示其才能、创造好的艺术效果的关键，也是最具有审美效果和意义的。反之，作为艺术创作上最大的忌讳，就是被

形式所拘，成为形式的奴隶，处处显出难以驾驭的困窘。

当年，为使书迹得到流传，古人想出了以木刻复制的方法，虽然"下真迹一等"，也具有历史意义与价值，但是当我们受其启发，利用这一形式创造艺术时还和当年一样，只是努力克服材料的局限性，力求使书法不失其真地复制出来，就没有意义了。或者虽不是有意只求书法的复制而实际只有复制的效果，作为独立的艺术品种存在，其审美意义也没有了。

问题这样提出，可能有些刻字家不同意。其实，我们只要看看篆刻、版画等艺术的发展，这个问题就清楚了。

秦汉时，官府将送出的保密文件封上泥，为了表明是我这里封上的，得在泥上做个记号，这便有了封泥印；获得官职者，赐玺印一方以象征权威，这便有了金属的玺印，上面刻有表明官位的文字。最初并无专用于这种印鉴上的文字，但适应这种印鉴形式的图案化改造，由是出现了印章上专用的被后人不得不承认的"缪篆"。从而使秦汉印鉴在为实用服务的同时，也取得了艺术上的辉煌成就，并为明代以来印人发扬光大，到如今已成为越来越繁荣的一门艺术。它根未丢，形已变，已绝无书迹的痕迹，成为一种有特殊艺术语言、特殊审美效果的形式。

版画原是为复制笔绘作品以利传播的一种工艺，和碑石契刻书作一样，无论技艺多么高超的刻家，也不能消灭刀刻于木的效果。与原迹比，最好的技巧也只能使作品"下真迹一等"，但从另一方面说，这"木""刻""印"的效果，

艺术地利用它为艺术形象创造服务，却也有一种与笔绘所截然不同的审美效果。人们只认识到这一点后，不是停留于这种"下真迹一等"的复制，而是举一反三地创造了更多的版画形式、更多的表现手法以及更新鲜的版画语言，从而形成了一种迥异于复制木刻的独立画种并流行于世界各国。

时人常讲艺术自觉，讲创作主体意识，这种自觉，应该包括艺术品种的美学特性认识的自觉。

刻字，包括刻什么材料，以什么刀法，如何使材料特性得到充分利用，如何使刀法效果得到充分的发挥，如何使工具材料的运用与书法的特性结合起来。比如说，篆刻中的冲刀常使字口崩裂，使本来齐整的线条出现断缺，笔画失去了"完整性""清晰性"，这似乎是材料和刻法造成的缺失，然而这种状况恰当地利用，反而会造成含蓄而有余韵的审美效果。又比如说，篆刻的边款，它们既是可识的文字，又自成非笔书所能成的意态，这些都是篆刻材料、工具、操作等多种条件产生的效果。在刻字艺术中，残缺的、断裂的材料的利用，将腐朽化为神奇，即显示出刻家独到的匠心，便会获得更强烈的审美效果。

总之，既以刻字创造艺术，就要彻底消除复制意识；对作品进行装潢是必要的，但不要喧宾夺主，让装饰掩盖了材料与书刻结合的美。"写字"的美，是以美的书法写成美的字；刻字的美，也必有刻字的充分展示，但这种展示是以刻为条件的。当然也可以借助笔书经验。事实上，人们欣赏刻字，必以书法欣赏经验为基础、为参照，也讲神韵、讲功力

技巧，但这是刻字条件下的神韵与功力。因此比之书法，刻字似有变异，实并非变异；似未突破，实已突破。未变异是就艺术创作原理说，已突破是就形式手法利用说。它仍然是传统文化精神的继承与发扬，却又是一个广阔的新天地。

五、刻字艺术讲求艺术的契刻效果

有一种观点说："刻字是一种比写字更有艺术性的艺术。"理由是：已经写得很好的字，再经精心雕刻当然会更好。

不对。迄今为止，尚未见到本来写得极好的字，经过高手契刻变得更加美好的。前已说过，自有法帖的契刻以来，对于刻得极佳的刻本的赞美也只是我在前面引用过的一句话："下真迹一等。"只是说和真迹距离不大，没说是比真迹更美的。

事实上刻字要比写字麻烦得多，为什么写出的已是很美的字不就此保存，而要以契刻折腾一番之后反变为"下真迹一等"的东西呢？以往是没有办法，明知刻后不如真迹，但不以刻法帖传不下来，是不得已而为之。但如今将一件好作品复印，既容易，又不失真，书家为何又要自己给自己找麻烦呢？

有一种观点说：刻字比写字好，因为字写得不够好的地方可以在契刻中补救。即：毛笔在纸上写字，顺时而下，难以重改，写坏了就毫无办法；若用木刻，写坏了的字可擦去

重写，写坏了的笔画可以重改，这就不是"下真迹一等"，而是确实可能要比真迹"完美"了。

也不对。一件作品几笔失误固可以修改，可整个作品由于作者修养差、功夫浅、技法不精，没能写好，这一两笔修一修，那一两个字改一改，但整个面孔改不了怎么办？一幅好的作品，经过好的刻工刻出以后，尚且"下真迹一等"，而这书写不佳之作刻出来，岂不比真迹更差了？

不要从形式上比较，说哪一种形式的艺术性高于或低于另一种。简单地说：刻字和写字，都是艺术形式，都能创作出好作品，但也都会搞出很不像样的东西，关键只在是否有真正扎实的艺术创造。人有不同的艺术爱好，不同的艺术品种为满足各种不同的爱好而存在发展。前已说过：除非它没有作为一种艺术形式存在的特点。所以我们说：刻字艺术就是刻字艺术，强调的就是它以不同于他种艺术的审美特点存在。

用刀的功夫不同于用笔的功夫，篆刻家不一定就是篆书家，但写字仍是刻字的基础，正如要做篆刻家，先要学写篆一样。写字不仅是磨炼手上的功夫，更是提高眼力、学习书理的必要途径，诸如点线的质地美、结体的形式美的体会，书之气与书之格的把握，刻字与写字是一样的，不能从写中悟到这些的人，也不可能从刻中求到这些。说到底，刻字不过是以刀代笔，以刀写字，法不同理同，审美形态不同，精神修养同。

但若说字写好了，刻字的功夫也就有了，也不是事实。刻字终究不同于写字，刻字艺术向人展示的是：我是如何有

个性特征地利用刻字的工具、器材、手段、方法创造书法形象的。即任何艺术都可以汲取其他艺术的营养以丰富自己的表现和内涵，但必须是为了充分地展示本形式的（比如说刻字的）特点而不是相反，否则就失去存在的价值与意义了。

木刻画讲刀味、木味、印味，木刻字不讲印味，但刀味、木味一定要讲，还要大讲特讲。刻刀有圆口、平口、斜口、尖口，不同的刀刻不同的味道，不同的味道又根据不同的字体、书体、风格来运用。板材也各有特性，竹不同于木，木不同于砖石，要认识其特性，利用其特性。国画没有笔墨不成国画，刻字没有刻刀与器材利用的效果，就不成刻字。

始终记住一条：艺术中没有抽象的、离开了人的见识感受和表现力而自有的美。艺术作品之美，艺术形象创造之美，只能是艺术家利用客观规定性的艺术形式进行形象创造所显示的认识生活、捕捉题材、提炼主题、把握形式、运用语言、创造形象所显示的才能、功夫、修养的美。作者根据文字内容、体势、材质、工具，以随心所欲的技巧，创造出有刻字特点的形象，就是美的艺术。

六、讲求匠心不在讲求华贵

从某种意义上讲，刻字之美还特别见于匠心的体现上，原因是：它虽有悠久的历史，却又是在现代物质条件与现代精神需求下的产物，还有许多新技巧、新方式待我们去

尝试，更有新的艺术面目待我们去创造，正是在这些地方能显示出匠心，显示出功夫，才有刻字艺术的审美效果与意义。一块破烂的树苑，制作家具绝对不行，锯作砧板也缺了半边，在别人眼里，它是无用之材，可是刻字家发现这残破之状竟像一只蜷伏的动物，越看越像，但说它一定像个具体的什么动物也说不准。他取了来，取其横断面，用晋人写经体，凿了形貌古朴萧散的七个字："说是一物即不中。"用刀似方似圆、非方非圆，一经装潢，成了一件很大气的刻字艺术。人们初看它，并未发现其有特别处，只不过觉其样式别致，处理干净，有刻字艺术的特点；待细品玩，就能深深感受到作品处处见匠心：木材形式、文字形式与文意内容，其形式与内涵有奇妙的统一，是一件耐人品赏的精品。

刻字艺术的价值与品位的高下，不取决于取材，而只取决于匠心的实现。以现代的工艺技术条件，以木材刻出的作品，可以制作成如石材、如铝材、如金银的效果，只要作者善于在契刻上掌握到不同材质经刻、经铸、经打磨出的效果，全以木材刻之，也可以将各类效果仿制出来。问题只在审美效果在这件作品上是否用得合适，恰到好处。

匠心的表现之二是善于学习。学习传统，当然要善于取一切可取者，但更为重要的是：要在着眼点上见匠心。我们并不一定要有像雕刻阁帖工匠的那种绝对忠于墨迹的本领，但是他们的精心尽意、一丝不苟的精神值得我们学习。我们更要向甲骨文、金文、秦汉碑石、摩崖的契刻者学习。那时候，书写的笔画只起稿样的作用，具体的文字体势是以具体

的契刻方式、工具、器材的综合利用产生的，所以无论是甲骨文还是金文，都不可能先行设计好，而后以相应的工具技法按照样式书写或契刻出来。因为甲骨硬度大，所以只能刻出比较直的、两端尖的、细的笔画，圆弧形线在这里也只能变为方折，这是发挥刀的特性和利用甲骨特性的结果。这种笔画刻于翻铸钟鼎的泥范上时，线条就相应地变粗，也变得圆转了。工具、器材、方法影响字形字体，这对我们当今利用各种材质刻字时，也是一种启示。

具体的用途、具体的书契工具和材料决定书契，一定的书契方法形成相应的字体，随用途的发展与书契工具、材料的改进而有字体继承中的发展变化，从而有了各种既实用又美观的字体。而据需要造字，以工具材料性能的合理使用形成字体，并按照"近取诸身、远取诸物"的形象意识造成美妙的书法形象，这正是人的智慧技能之所在，也是书法艺术得以自然形成之理。正是在这一原理的启示下，刻字才得以在有了书写和现代印刷技术之后，也发展成为艺术形式。

如此说来，今人搞刻字艺术，是否也可以直接随刀具之性，自由刻成不属于篆隶草正等的新字体形势呢？

当然不行。这是因为文字以一定的工具、材料、技法的运用而形成一定的体势后，已为使用者所共识，并在心理上形成定势，所以人们在发现它的美之后，将它作为一种艺术形式来利用，也就只能依据这些体势，而不能另作创造。即没有约定性的"文字"不便实用，也没有意义，作为刻家可以发挥契刻的特点，给既有的体势以更生动的形态，但

却不能抛开它。如今有人要创造一种"不受文意干扰的新书法",自创了似汉字实不可认的符号,可是写来却在笔意、体势上仍无法超出已有的诸体之外。刻字要有新面目,但绝不是以刀刻创造什么新字体,而是以既有的字体,以契刻赋予它新的审美效果。

七、只看现象不究实质又一例

有一本讲"篆刻美学"的书,也是不究艺术美为何事就大讲篆刻之美,说篆刻除了工谨之美外,还有一种"残缺美"。

残缺何以美?或者说:人怎么会以印章上的残缺为美呢?这本书上没有回答。

我也确实从一些残缺的印章上感到过美,但这是不是因为它残缺而生美呢?自史有印鉴契刻以来,契刻者无不力求精整完美;再说世上一切事物,从来没有以残缺为美丽,而以完整为不美的。语汇中有"完美"一词,却没有"残美""缺美"之说,说明人们从来都是只以完整为美而不以残缺为美的。为什么印章里会出现这种讲求?这种讲求何时兴起的?究竟是残缺本身确有美,还是残缺作为一种形式带来了某种审美效果?我的确为此纳闷过(当我不明白艺术美的本质时)。

我告诫自己:只说现象,不能从本质上说出令人信服的科学道理,这就是典型的例子。理论研究就应该对一般人

都能见到的现象、但都未注意到的本质，找到原因，说明道理。否则，就不叫理论。

找到本质并说明道理，能不能做到这一点不取决于主观愿望，而只决定于理论家是否掌握科学的思辨武器，是否确有这种思辨意识和能力，能否按照事物的本来面目、按照事物自身的存在形式和发展规律来认识事物。事物本来就是在一定历史条件下，在与各种事物的相互联系中发展形成的，人们只有抓住这一实际，才能认识它。而所谓认识事物，就是要认识它是在怎样的历史条件下，与它事物之间有着怎样的联系而形成、发展的。这个找到了、弄清楚了，事物也就认识了。

当历史发展到要求以一种迹印的形式作为权威的凭证时，发明了印鉴，将表明职位、姓名的几个字设计、安排在不易腐朽和不易破损的金属印体上，并将之刻出来。这时，为了保证镌刻效果，刻工是力求工整的。在刻制过程中，也可能出现破损或不够工整者，当时都会被认为是失败之作，人们也绝不会以之为美，因为那是工技不精或失误的表现。这种力求工整的传统，经两汉、魏、晋、唐、宋，一直延续到元代。到了明代，人们发现灯光石可用于刻印，于是印章镌刻之事便开始从金属转到石材上来。需要在书画上用印的书画家开始自行操刀，他们的镌刻，在传统的力求工整的基础上，有了超于这种工整的新追求。他们的艺术经验使他们懂得：以少少许胜多多许，以文人气、书卷气为美，以含蓄、以韵为美。人们从一些出土的、因时光漫漶造成残缺

的汉印上，看到了因有审美经验联想予以补充、想象而获得的美感（即与那笔笔实实在在的工谨相比，残缺恰留下了使人产生想象的余地，能引发人们的审美联想）。它启发印人们利用残缺形式，创造这种引发审美联想的效果。这无疑是对观赏者"人的本质力量丰富性"的信任和尊重，而发现这种效果和利用这种手法，也是对印人的"人的本质力量丰富性"的一种考验和证实。因为它启发印人自觉在篆刻中利用这种手法，作一种前人未曾有过的，即在工整之后求残缺的追求。这实际也是当精整成为并不难求的篆刻面目出现以后，人们发现古老的汉印恰恰提供了另一种表现形式和审美效果，而有意以适当的残缺，给欣赏者留下以想象去补充的"完美"。

怎么认识这一现象呢？一般观赏者可以大而化之称之曰"残缺美"，而篆刻美学家却不可将现象当本质，也以为残缺自有其美而称"残缺美"。因为并不是凡残缺都是美的，也并不是残缺出在任何地方都是美的，即如果不把这一现象放到它的实际状况下去研究，也是弄不清残缺之所以有美的所以然的。

如果在篆刻的历史上不曾有过力尽精谨的追求和确已达到这种效果，如果审美者审美经验里没有这种精谨效果的积累，不可能有对残缺印章的欣赏。不见至今仍有许多缺少印章欣赏经验的人，对于行家所认为的"残缺中有美"的印章并不能欣赏的吗？

是不是一切事物在一定的条件下出现残缺，人们都会以

为美？我琢磨过，不是。人体残缺，在任何时候，人们都不会以为美；因为健全的躯体是人得以生存的基本条件，人从来不以有碍于自身生存发展的形态为美。仅从这一点也足以说明，残缺不存在自在的美。只有在艺术上，当艺术家把它作为"人的本质力量丰富性"的一种表现形态时，它才具有美的效果、意义和价值。

作为人的创造物，开始都是以精致完整为美，而后来能从非精致完整的形态上感受到美，除了前面说到的，是否还有别的原因？我又进一步考察思考：

篆刻家居然将刻得完整的印章敲损，居然将之置于木匣中摇晃，使其相互撞击，而这却是因刻成之作雕琢气太重，借此以消除一些雕琢气。"既雕既琢，复归于朴"，正是这个民族传统文化所孕育的一种爱天真、美自然的心理。

我还想（从多方面去想、多问些为什么，是我的习惯）：求残缺效果之美，有没有个限度？是不是残缺得越厉害越美？显然不是。残缺形态也讲求适度，残缺只是另一种形式、风格的完美；残缺如果不能引发审美者产生完美的审美想象而只使人看到残缺，这就不是艺术而是破烂了。

关于时代精神与时代书风

一、关于书法的时代精神

书法是一定时代人在一定物质条件和精神条件下的创造，书者自觉也好，不自觉也好，必然体现一定的时代精神。当今，书法除为实用外，已成为独立的艺术形式，许多书家有了把握时代精神的强烈愿望，有了寻求时代价值的自觉。因此，什么是时代精神？如何体现它？这个问题的讨论也提到日程上来。

不过，至今也还有人从根本上否定书法的时代精神。发表于1991年第2期《书法》上的《书法能体现时代精神吗？》一文，就持这种观点（本文有关引文均见该篇）。但也有人认为书法可以而且应该体现时代精神，只不过能体现当今时代精神的，只有大气磅礴的宏幅巨制，而"尺牍手札式"的"小打小闹""柔媚书风"，是不能"与当代人们心理息息相通的"。

这一观点见1991年36期《书法报》上的《坚持主旋律，提倡多样化》一文（本文有关这一观点的引文均见该篇）。

前一种观点把时代精神理解为"古人所说的'决治乱、

兆盛衰、征美恶’的一种时代征兆感”，这当然不符事实。古人有“一代之书无有不肖乎一代之人与文者”[1]的感受和认识，却没有人将书体书风等看作是“决治乱、兆盛衰、征美恶”的“征兆”，或指望从中获得这种“时代征兆感”。分明是有心否定书法时代精神的人杜撰了这种“带着极大的主观性与附会性，因而是违反科学的主观概念”，执意要这样做，所以才得出“书法不能体现时代精神”这一大可商榷的结论。

这位论者说：

秦篆庄重平正，理应是秦朝久治祚长征兆，可是秦王朝恰是个“不暇自哀”就匆匆覆灭了的短命王朝。

除了论者本人，谁曾把“秦篆庄重平正”看成是“秦朝久治祚长征兆”？即使历史上曾有过这种说法，也是不符实际的主观认识，并不反映客观事实。且不要说书法，历史上有哪种文学艺术的形式风格呈现过某种“特征”，能给人以这种“时代征兆感”？有这种“应”该之“理”？这种论点，不仅实际上把书法的时代精神否定了，而且把一切艺术能体现的时代精神也一概否定了。因为一切艺术所体现的时代精神，都不能使人产生这种“决治乱、兆盛衰、征美恶”的“时代征兆感”。

[1] 刘熙载：《艺概·书概》。

不同时代的书法体现不同的时代精神，这一事实，不是今人才发现、才认识的，六朝人书论中就早有反映。孙过庭《书谱》中也有"淳醇一迁，质文三变，驰鹜沿革，物理使然"之说，董其昌《容台集》中称"晋人之书取韵，唐人之书取法，宋人之书取意"，康有为《广艺舟双辑》中说："人未有不为风气所限。制度、文章、学术，皆有时焉以为大界。"日本人中田勇次郎有《书法的时代性》一文，说"各时代的书法，有与别时代不同的风格。这种时代性，形成于历史长河前前后后种种关系中，与其得以产生的时代的社会、政治、思想、宗教等也有深刻的联系。是一定时代文化现象的反映，并不是限于书法本身"。虽然这些人的言论中都无"时代精神"一词，然而其思想认识，指的正是时代精神问题，其论述的内容也恰是构成时代精神的基本内容或重要内容。

主观随意地杜撰论据，曲解时代精神的基本含义，这没有多少值得论辩的，只要如实地讲清什么是时代精神，讲清书法怎样体现时代精神，其观点就不攻自破。所以，本文不准备专门讨论它，值得辨析的倒是第二种观点。

否定书法体现时代精神，这不符事实，但以为只有"大气磅礴"的宏幅巨制（而不是"尺牍手札式"的"小打小闹"），才是"表现以改革开放为主流的具有开拓性的时代精神"，即把时代精神理解为某种形式风格的限定性，这一观点也值得商榷。

从形式（不是"尺牍手札式"）、篇幅（不是"小打小闹"）、风格（"大气磅礴"）规定时代精神的人，认为在改

革开放的时代就不该让尺牍手札式的小品柔媚书风出现在书坛，认为书家们应该"把主要精力用到创作与时代精神息息相通的、充满激情的、能充分体现作者个性的作品中；不能将自己的豪放之气扭曲，而硬套在柔媚、小巧的框子之中"。

首先，说"创作与时代精神息息相通的……作品"，这种说法不妥，因为时代精神只能由一定时代的人文现象体现，即时代精神既不是外在于人文现象的客观存在，也不是藏之于心灵的自我，所以书家无法创作出作品去"与时代精神息息相通"；其次，"豪放之气"也无以"扭曲"和"硬套"在什么"框子之中"，"气"不能"扭曲"，"套"也只能套在被套者的外面而不能套在"之中"，既是"框子之中"，又何以言"套"？更为离奇的是：论者说曾经创作了"大致与时代精神吻合"的书家们，"在创作尺牍手札等小巧作品中，也同样得心应手"。按理说，能"得心应手"地创作具有"豪放之气"作品的人，又怎么去"扭曲"搞"柔媚书风"，而且还能"同样得心应手"？再说创作"柔媚、小巧"的书风既"得心应手"，就不能说是"将自己的豪放之气扭曲"。语言的不妥，表达的混乱，反映了思维逻辑的混乱。只看到某些现象，不识事物的本质，反而把问题弄混杂了。

再看论者是怎样理解时代精神的。他说：

关于时代精神，应从两个方面去理解，一是包括时代中进步的、落后的，积极的、消极的种种表现；二是主要应体现

主流的、本质的、积极的、进步的思想。

人们对历代书家的功业、德操、思想、美学观念、艺术追求等，可以有"进步"与"落后"、"积极"与"消极"的评价，对各种思想认识，也可以评论其是否抓住"本质"等，但却不能也从来不对书法的形式、风格、艺术形象评论是否"进步""积极"，更无从言其作品所体现的时代精神是属于时代的"现象"还是"本质"。今之书家再自觉，也不可能以作品的形式、风格、艺术形象去体现"主流的、积极的、进步的思想"，今之评论家再高明也无从判断哪样的形式、风格、艺术形象体现了"主流的、本质的、积极的、进步的思想"，哪样的则没有。

不仅从来没有人（因为无从）评论何种书体、书风、形象体现"主流的、本质的、进步的思想"，也从来没有人评论何种字体、书体、形式、风格"与人们心理息息相通"。原因很简单：只有思想感情可以言彼此间是否"息息相通"，而书法作为抽象的视觉形象，就只能说人们是否喜爱、是否理解，或是否承认其艺术价值等。在阶级对立的社会，被统治者的思想感情可能与统治者对立（至少不存在什么"息息相通"的事），然而能使其"达其情性，形其哀乐"，并需要有技巧功夫、有丰姿神采的书法，却仍然受到历代直到今天多阶层识书者的肯定。至今尚未发现一个被剥削阶级所肯定的书家，其书体、书风形象为人民大众所痛恶。历代著名书家，其政治立场几乎无一不是站在剥削阶级

方面的，且不要说蔡京、赵孟頫、董其昌、张瑞图、王铎、郑孝胥等人，即以钟、王、颜、柳等为例，也很难说他们"与人们心理息息相通"，然而正是包括他们在内的历代书家的创造，才构成灿烂的中国书法艺术的历史。

之所以出现那些看似堂皇，实际却不着边际的论述，根本原因是对什么是时代精神、一般艺术应怎样体现时代精神以及书法又该怎样体现时代精神等问题，缺少实事求是的历史考察和辩证唯物主义的科学分析。

为了便于讨论问题，我们必须首先对时代精神一词有个基本的认识。

"时代精神"是个复合词，实义是一定时代的精神，即一定时代经济、政治、文化现象及各种文学艺术作品所体现的精神。"时代"是指：按照一定历史时期某个阶级的经济、政治、文化等状况来划分的不同发展阶段，或者依据某种特征划分的社会、国家或个人的发展阶段。"精神"是物质派生的，人的意识、思维活动和心理状态都属"精神"的范畴。物质派生精神，存在决定意识，社会的存在决定社会的意识；经济是基础，政治、文化是上层建筑。一定时代的经济、政治、文化派生、体现出一定的时代精神，生活在一定时代的艺术家，其艺术必然体现其所生活时代的时代精神。认识到这一规律的人，可以自觉地把握时代、自觉地在艺术中体现符合时代审美需求的时代精神，艺术家也只能在自己的艺术创造中体现它。时代精神只能通过艺术家的艺术观、美学思想、创作思想、创作方法，即从其题材选取、主

题开掘、体裁形式运用和所塑造的形象、所形成的风格等体现出来，却不能由艺术家去表现它。书法亦然。只不过书法有其作为艺术的特点，它只能以自身的特点体现时代精神，而不只在形式、风格方面。它的客观性为人们所感知（因为有了比较，后代人更明显地感知），被人称为不同时代的艺术风貌、气象、格致所体现的艺术理想、审美追求，就是这种时代精神的体现（当然不仅仅是这些）。

经济、政治、文化艺术无不打上时代的烙印，书法也不例外。两汉时期，时代显现出向前跨进的朝气，开疆拓野，幅员辽阔，生产上空前发展，政治上高度集中，文化上独尊儒术，志士仁人讲求"修、齐、治、平"，建功立业。其时，碑刻盛行，崖石上刻字显现出特有的宏伟峻厉气象；书写为适应实用，既继承传统书契，也敢于寻求新的书契手段，创造新的书体。这都体现出特有的时代精神。到战乱频仍后的魏晋，上人所重者已不是功业、德操，而是个人的性格、才情、气度、丰姿和贵胄们的超然潇洒，于是恨人生苦短、寻及时安乐、放浪形骸、超然物外被时人视为生活的理想，文学上也出现了山水田园等自然风物的人格化观照与表现。这种生活心态与审美意识反映在书法上，就不再是两汉碑石上雄峻厚重的莽莽气势，而是适情遣性、借形写神的自足与自得。从而形成了时代前所未有、后代也难继的不激不厉、平和简远而且外观潇洒、内涵隽永的丰姿。到了唐代，李白、张旭，以极大的浪漫主义激情，发而为诗文、为狂草；杜甫、颜真卿则以庄重的人生态度，以严谨的格律、法

度，创造了形式上具有典范意义的艺术形式。二者的创作方法与艺术风格各不相同，却都是封建制度上升时期特有的时代精神的表现。

形式、体裁的发展，也可以反映出一定的时代性。长篇小说，不可能产生在语言简练、书写条件和传播条件都较困难的唐宋以前；写意画也绝不会产生在纸张尚不足以展示丰富的笔墨效果以前；书写技法的精妙，也绝不会出现在只能以金石契刻成书的时代（金石契刻的实际效果只能使人们充分利用这种条件作审美追求）。同是秦汉之书法，碑石上的与木简上的风格绝不相同，"力劲""气厚"可以用来形容秦汉碑书，却不能形容秦汉简书，但是它们的朴茂拙重、浑穆丰腴，却仍然是其时代精神的一种体现。时人在纸本上难仿秦汉碑石书的气息，当然有材料上的原因，时人以"不聿"行简、学仿秦汉原迹，也难得那种浑朴气息，这就不能不是因为那个时代人的精神气质已不可重复了。

时代精神的体现还因不同艺术品种的题材、形式、体裁而有充分性、明显性的差异和深度、广度的不同，如文学可以直接写一定时代人物的精神风貌、时代理想、思想情志等，而绘画则可由人物、山水、花鸟形象及笔墨效果来体现思想感情——若画意之不显，还可以诗文题跋补充，从而明显或比较明显地表现出一定时代人的思想感情。可是书法不仅可写不同时代的文辞，也可以写产生于不同时代的字体；骈联、单条等虽有产生的时代性，后来人却都可以继用。但即便如此，也不能否定书法能以其发展规模、时需、时风、

审美追求等诸多方面来体现时代精神。甲骨文、钟鼎文的质朴，正是书契初创于物质条件极为简朴时的必然，也体现了时代审美追求尚处于质朴状态。篆、隶、章草、今草等向正、行发展，是字体上的一次集约性衍变，也是艺术审美经验的一次总结性调整，以精妍为美被提了出来。说明时代日益有了既为实用需要创造更流便的新字体的自觉，也有了向精妍追求的实际能力。庾肩吾称"古质而今妍，数之常也；爱妍而薄质，人之情也"，这话既说明了此前书法发展的实际，也表明了六朝人的审美心理实际。其后书法更向前发展，以事实说明了"爱妍而薄质"并非永恒不变的"人之情也"，晚唐韩愈恰鄙王书之"妍"为"俗"，北宋黄庭坚更直接指出"书要拙多于巧"。正是书法的发展，才因不同时代的审美要求使他们产生这样那样的审美意识和艺术思想，也正是这种种意识、追求和书法实际，才体现了不同的时代精神。

题材艺术（如文学、美术、戏曲等）的时代精神，通过特定的题材、主题、创作方法、艺术手法、语言风格等体现；韵律艺术（如无标题音乐、建筑艺术、园林艺术、工业设计艺术等）则根本不存在题材、主题。而书法艺术就其所选用的文辞可以讲题材、主题的时代精神，但文辞不是本人或同时代人所作，与其书风书貌的时代精神就不一定具有同一性，即其书的时代精神还须从形质的艺术追求、气象、境界、格致等体现，从其时代的艺术氛围、从总体的书法发展状况体现。

　　首先，从一个时代的艺术总体上比较容易区别其与别时代艺术的精神特征，但从每一件具体作品来看，有许多方面似乎却使人难以明辨其时代。这是否因为它没有体现时代精神？回答不能简单化。因为除了前面已讲到的前人创造的书体字体，后人可写可仿外，还与鉴识者是否能确实认识到不同时代的艺术所体现的时代精神有关。不知此，故而不知彼；不识真，也就无以辨其伪。其次，一个时代的艺术，虽然从总体上（即主要书家和大多数作品）体现了时代精神，但并不是每个作者的每件作品都显示得那么鲜明，那么充分。历史时代的不同不是一刀切分的，人的艺术思想、审美意识也不是凝固无变化发展的。从艺术上划分时代，与经济上、政治上不同，过去的思想意识不可能与政权、经济制度的改变同时一下改变，新的意识也不可能同时一下诞生，因此其界限只能模糊地划分和把握。以当今之事为例：历史上有过的字体、书体几乎都有人学仿，而在书风上一会儿求雄强、一会儿寻秀润、一会儿这样变、一会儿那样变，人们似乎也无法据哪些书家、哪些作品来判定它具有怎样的时代特点。而这种状况所体现的恰正是时代精神，因为从历史上看，哪个时代的艺术像今天这么迅疾、这么自觉地寻求艺术表现的变化呢？

　　当人们纵观十余年来的书法发展，遍视整个书坛的追求时，就会发现：自有书史以来的书家都不曾有过这种自觉，有过这样广泛地向古人吸取和为时代而创新的巨大热情；就会深深感到：没有任何一个历史时代的书家有过如此强烈、

如此鲜明的艺术创造意识，有过如此执着的确立自我的目的要求。这正是也只能是经济上有了改革开放、政治上有了社会主义民主、文化上有了对艺术发展规律的重视的时代产物；而作品的文辞、体裁、形式、风格也力求多样化，创作上空前繁荣，这都是文艺上有了"二为"方向、"双百"方针的时代产物。时代的经济、政治孕育了时代的文化氛围，时代的文化氛围决定了时代的书法意识、书法美追求和书法创作激情。这种状况为历史上任何时代所不曾有、也不可能有，但在今天"改革开放，建设有中国特色社会主义"的新时代却出现了，这不正体现一种特有的时代精神吗？

时代精神是从多方面、多层次、以多种形式和内容体现出来的，因此考察认识时代精神，也要从多方面、多层次及多种艺术表现的形式和内容中着眼，而不能以偏概全，仅从形式风格上抓住一点，就否定其他诸多方面，更不能将这个命题庸俗化。

书法确实不以人的意愿为转移而体现出时代精神。但书家却不能去"表现"某种固定在哪儿的时代精神。时代精神体现于时代的经济、政治、文化中，不能离开了它们而自在，因而时代精神也是发展的，书家对时代精神的理解和自觉把握，也会有认识上的先后深浅。这是一方面；而另一方面，前人所创作的字体、书体及技法经验，后人必然要学习，但即便如此，从总体上说，其所体现的精神却仍然是时代的。这是因为：人们的学习态度、眼光是时代赋予的，虽学古人，但有时代人的想法和着眼点，它受时代艺术思想、

审美心理的制约，它的创作心态、创作精神是时人特有的。这一点，书家自知与否都是一样，要不然代代宗晋法唐追汉魏，而代代仍有不同的风格面目就是不可理解了。

这是否说：时代精神只能随历史的发展而自然体现，不能由书家经主观努力而去自觉把握呢？

否。

正如从来的哲学都只在认识世界，但马克思主义哲学却不只在认识世界，而更在改造世界一样，历史已发展到了使人们有可能正确认识时代精神之所以形成、而能自觉把握它的时代。但可能认识并不等于已经认识，只有真正认识到了时代精神之所以形成发展，又能正确认识书法艺术只能在哪些方面，从哪种层次上或哪种意义上体现，才能有对时代精神的正确把握和主动体现。

不同时代有种种不同的文化艺术形态，各种文化艺术形态都只能以各自的形式、内容，从一定的方面、层次，以一定的方式、在一定意义上体现，这是一；二是，一种艺术所体现的时代精神，既要从历史发展的总趋向认识，又要从该艺术在时代发展的总体上认识，还要从每个艺术家的具体实践成果上作历史的、多层面的由表及里、由此及彼、去粗取精、去伪存真的全面观照分析，而不是孤立地、静止地作一些主观片面判断。以书法来说，它是否能使人产生"决治乱、兆盛衰、征美恶的时代征兆感"，如果有某种事物能使人作如是观，它是否就是该事物所体现的时代精神？这一点首先得弄清楚，这种认识错了，书法的时代精神也就不可能

有正确的把握和体现了。在当前国家级的书法大展上，出现了比较多的尺牍手札式的作品是事实，但这是一时的现象，还是一个时代、一切书作的现象？产生这种现象的历史根源及现实原因又是什么？如果有了历史唯物主义与辩证唯物主义的分析思辨，这些本来是不难认识的，即它也仍然是书家们寻求形式风格多样化在一个时段的表现。

对于书法的时代精神，首先要从一个时代的总体上看，要从其形成发展的经济基础、政治文化背景看，要从书法的历史发展看，而不是从一个时期的一种书法形式风格看。即使如王羲之、颜真卿等的书法，虽典型地体现了东晋、盛唐的时代精神，但也是有了既联系经济、政治、文化背景，又有对书法发展历史的观察比较后才被认定的。不能从抽象的政治概念出发想事，不能无视书法艺术自身的发展规律，不能主观规定某种形式风格为时代精神的表现，更不能将根本不具有时代精神意义的东西当作时代精神的表现。

书法作为抽象的（即不以具象反映现实）点画造型艺术，它显示书家的技能功夫，表现书家受时代制约的情性气质、审美理想和艺术追求，但作为书法形象本身，不能直接表现和体现这种或那种思想（即除所书文辞外，书法形象不能直接表达思想）。人们从颜真卿的《祭侄稿》的点画挥动的形质上，可以感受其感情在悲愤中激荡，却看不出其中表现什么具体思想，即使人们从其书法形象上引发了感情激荡的审美共鸣，也无法判断颜真卿这时的思想感情是否"积极、进步"，是"本质的"，还是"非本质的"，也无法看

出颜真卿的心理是与"人们心理息息相通",还是只与统治阶级的"心理息息相通"。

这当然不是说,当今书家不需要与人民同心同德,不需要关心时代的审美需要,而是说:要科学、实事求是地研究什么是书法的时代精神,而不要牵强附会、脱离实际、左"腔"左"调"地唬人。

然而问题恰恰是:论者虽然大讲"理解"时代精神,大谈当今书家要自觉"加入到时代精神的整体格局的大潮中去",可对于什么是当今的时代精神的理解却是那样不符合实际。

论者认定只有"大气磅礴"的宏幅巨制才是体现时代精神的,显然是把大篇幅看作"时代精神的主流"了。不过,这个认识也不恰当。因为"大气磅礴"的宏幅巨制并非当今所独有,也并非这种书风就代表社会主义的时代精神,更何况并非凡宏幅巨制皆"大气磅礴"。古之颜柳皆有尺牍手札之作,迄今无人觉其是"小打小闹";毛泽东的全部书作,篇幅几乎全是"尺牍手札式的",也毫不缺少"大气磅礴"之感。作品之是否"大气磅礴",乃多种因素使然,并非只决定于篇幅。秦汉碑石之书多大气磅礴,可同是产生于秦汉的竹木简书等,却并不都具有这种特色;而产生于封建社会末期、书道衰微时的清王铎之书,确也不乏唐宋一些名家之"大气"。

"一个中心,两个基本点"的基本路线,是不能被理解为"以改革开放为主流"的。"二为"方向中的一"为",

就是"为"建设有中国特色的社会主义，而不是"为"这个"为主"、另还有"为"次的东西。"二为"方向和"双百"方针的提出，就是为了调动当代艺术家（当然也包括书家）能充分发挥所长，为这个基本路线服务。但是在具体贯彻中，确实出现了有把"双百"与"二为"对立起来，强调"双百"而忽视"二为"的某些倾向，如不少文艺作品专门表现一些没有现实积极意义的题材，渲染色情、格调低下；宣扬西方物质生活和精神生活中一些不健康的方面，却不积极贴近人民生活、反映社会主义时代的现实和热情歌颂积极为建设社会主义而献身的时代英雄，忘却了鼓舞人民、教育人们的神圣责任。在书法界，也有不少人只是在形式风格上讲求，而不重视以文辞表达时代生活感受，不重视所书文辞的思想内容，或老是传统诗词的反复传抄，甚至有人还专写思想消极的东西。为克服一些不良倾向，使社会主义的文学艺术走向正确发展的轨道，党中央又提出了"坚持主旋律，提倡多样化"的具体方针政策。作为"主旋律"，是有明确含意的，是不能随心所欲作片面理解的。内容决定形式，书法是先有表现一定思想内容的文辞，而后才能书写，如果不首先从所书文字内容上，而仅仅是从形式风格上讲"坚持主旋律"，这本身就表现出对政策的不正确理解，而文辞内容中不健康的诗文写得再"大气"，也不能成为时代的主旋律。

当前书坛有一种不合时宜的现象，即不是形式风格多样，而是轻视文辞、忽视文字内容、不讲求文字内容积极向

上的时代意义，甚至不要文辞内容。而正是这些大可以体现社会主义时代人的思想感情、反映社会主义时代精神风貌、鼓舞人们为实现四个现代化而积极奋斗的主旋律被人忘忽了，才有这只从形式风格上论主旋律的烦琐之论。这当然不是说不可以书写古今一切优秀的、有时代审美价值、能愉悦时人心灵和陶冶时人情性的诗文。完全可以，所以要讲"提倡多样化"。

这原本是简单明了的事，可是论者无视这一点，而且还继续撰文为这种论点辩护（见《多样化·主旋律及其他》，载1992年第4期《书法报》），文中说：

时代和历史也有不依人的意愿为转移的规定性，书法艺术不仅仅是个人陶冶性情而随便玩玩的形式。如果书作者违背了时代的和历史的需要，不加入到时代精神的整体格局的大潮中去，那就会像历史的龙书、蛇书、凤书、鬼书等书体一样，被历史无情地淘汰，淘汰的标准是什么？时代的主旋律。

按照论者的意思，似乎历史上各个时代都曾有"多样化"与"主旋律"存在，只是"历史无情"，各个时代的"多样化"都被"主旋律""淘汰"了。历史教训既然如此，今人何必还"提倡多样化"？既然对书风书貌"时代和历史也有不依个人意愿为转移的规定性"，论者又何必担心"书家违背了时代和历史的需要"就会"被历史无情地淘汰"呢？而且人们既不知历代书家怎样"加入到时代精神的

整体格局的大潮中去",历代书家自己恐怕也说不清是在何时何地怎样"加入"?今人纵有把握时代精神的强烈愿望,恐怕也不知如何"加入"论者所划定的所谓"时代精神的整体格局的大潮中去"。八个"样板戏"确实构成了那个特殊的"时代精神的整体格局",它确实"淘汰"了其他一切题材、体裁、形式、风格的艺术,对此,人们是记忆犹新的。音乐上的主旋律,存在于乐曲中同时展开的和弦之中;文学艺术上的主旋律,存在于题材、体裁、形式、风格的多样化发展中。没有多样的和弦,何以言"主旋律"?"坚持主旋律"以带动多样化,而不是为了"淘汰"多样化。

历史确实"淘汰"了一些字体、体裁、形式、技法,但并非因为它们不是"主旋律",也并非因为没有"加入到时代精神的整体格局的大潮中去"。

字体的创造、发展、淘汰,其实不取决于其艺术风格,而只取决于发展了的实用需要和书契物质条件。篆隶先后也都曾是一定时代的流行字体(这与书风的多样化、主旋律全不相干),后来都被正行草体淘汰。但是当书法可以作为相对独立的艺术形式存在时,许多曾在历史的实用中被淘汰的字体,这时作为时代书法艺术创造的根据,又被重新运用,如今人之写甲骨文、写篆籀、写简牍古隶就是事实。不过无论怎么写,魏晋以来以至当今,运用最多的仍是正、行、草体。但人们能否就说:正、行、草才是"主旋律",他体的书写不在时代的"整体格局"中,注定他体迟早要被"历史淘汰"呢?

龙书、蛇书、凤书并非因形式风格没"加入到时代精神整体格局的大潮中去"才被"淘汰"的，分明今人篆刻中还仍有运用，今后也还可能有被这位先生称为被"淘汰"的字体，在创造新的书法艺术中被书家、篆刻家所利用。当年被"淘汰"也并非由于它们不是"主旋律"，而后来或将来若在艺术创作中重被运用，也绝非因为它忽又"加入到时代精神的整体格局的大潮中"，变成了"主旋律"。不见汉魏碑书被几个朝代书家"淘汰"之后，在清代又被利用？还有在两汉就被"淘汰"而不为人所知的"蝌蚪文"（实即先秦简书），如今不又出现在书家笔下？

论者谈时代精神，竟扯到字体的衍变上去了，而且拿"主旋律"与"多样化"的文艺政策生搬硬套。难道有了纸张书写，人们还要去刻甲骨文？书契的物质条件、方法变了，字体就相应地发展变化，这与"主旋律""多样化"有什么相干？与"加入到时代精神的整体格局的大潮中"又有什么相干？

正是总结了正反两方面的历史经验，正是为了繁荣社会主义的文艺创作，我们党才提出"二为"方向前提下的"双百"方针，和在贯彻"二为"方向和"双百"方针中"坚持主旋律，提倡多样化"。全面贯彻这一方针政策的书法，首先应考虑的是：书法尽其所长，能做什么，应做什么，作为书法艺术，的确有其客观规律，书家只能遵从它，而不能强求它。比如说：文辞可由书家自由选择，笔性却不能由书家自由选择；字体可由书家自由选择，书气、书韵却不能由书

家自由选择。诚然，对于书法，不论是鼎铭、碑铭、墓志、造像，还是史籍典册、经文书画、契约单方……人们常只从艺术上观赏，而不计较其文字内容。但历史唯物主义者应该看到，这是书法还不能脱离实用，并以书法作为传播文字信息的唯一或主要手段时期的现象。今天人们已把书法作为一种独立的艺术形式来运用，书家运用书法创造艺术，已不仅仅只是为个人寄托情志、抒发性灵，而是要将个人情怀的抒发与鼓舞人民、教育人民、为人民服务、为社会主义服务等自觉统一起来。这本身就体现了一种神圣的、前所未有的时代精神。有时代责任感的书家，不能把书法仅仅当作一种"纯形式"、只知将心力用在形式风格上的琢磨，而应该首先想到："我该写什么文字内容？"而后才是怎么写。如果我们的各种书法展览会上大都是具有积极意义和有益于心灵健康的文辞，同时只将历代优美的、有积极意义的、有价值的诗文借多种体裁、形式、风格表现出来，使人们在观赏书法之美的同时，也能不知不觉接受思想感情的熏陶、知识的积累和品德的陶冶，这不就是在体现"坚持主旋律，提倡多样化"的正确方针？如今论者离开了这个根本点，单从形式风格上片面强调大篇幅、大气势，并以此否定其他，而且引历史为证，说"多样化"终究要被"主旋律""淘汰"。难道"坚持主旋律，提倡多样化"的意义与目的，竟是这样的吗？

或许有人提出怀疑：从来没有书写文字内容的规定，今日你反将此作为一个问题提出来，书法的时代精神，难道决

定于所书文字的内容？

诚然，古人从来没有提出过这个问题。前面说了，这是因为书法的产生发展，好长时期就只是为了借文字保存信息（不为书写一定的文字内容，书法就不存在了）。明清以来，逐渐发展了专供陈列、把玩的书法艺术，也不存在考虑文字内容的问题。这是因为封建文士们或自书所作、或借书古人的文辞抒发个人的情志（也没有离开为其经济基础之上的政治、文化需要服务的根本）。待书法活动发展到今天，有的人缺乏自撰文辞抒发自身感受的能力，只好照抄前人；有的人甚至以为书法艺术就是传统诗文的传抄；另有一些人在西方现代文艺及其思潮的影响下，醉心于"反传统"的创新，搞所谓"无标题书法""无字书法"。时代并不反对而且提倡书写历代优秀的诗词，时代也不反对而且提倡书法的创新；但时代书法作品如果全是抄写传统诗文，全无一点时代人自我表达的心声，搞"创新"却又离开了书法的基本点，这就不是正常的了。如今这样的事已经出现，难道不应该作为问题提出来吗？

"大气""气势恢宏"，确实是我们民族自古以来的重要审美理想，古人以"大"称"美"的表述最为典型的有：《老子》讲"大音希声，大象无形"；《庄子》称"天地有大美而不言"等。人之所以以"大气"为美，简括地说是因为它体现了宇宙万物的生命运动的伟力，人基于生存发展的本能，皆有对这种伟力的向往而十分赞美这种伟力。自古以来，人类也曾极力创造具有大气的形象，以表达这种情志与

审美向往，如古埃及的金字塔，我国的万里长城、帝王的陵墓，等等，都体现了这种审美心理。书法方面，也曾据其特点有过这种追求。但是随着事物的发展，人们逐渐认识到：人对宇宙间伟力的向往以及"人的本质力量丰富性"，并非只是由体积、面积的宏大表现出来，即并不仅仅只有"大"才是美的表现，"大气"与否也不都与大小长宽成正比；缕金错采、精工细制，同样能体现人的才能与功夫，也是"人的本质力量丰富性"的表现。受启发于自然，受启示于创造成果，人们发现"大美"之外还有"优美"，艺术的历史证明：人们确实也创造了两种类型的审美形态。进入现代文明的人，一方面逐渐认识到，后人永远再不会有初民那种指靠大的物质形式来体现原初质朴型的莽莽大气；另一方面，时人也确实有了古人所难以比拟的宇宙观照力和实际知识把握力，从而也更能从精谨、柔丽、幽微之含蕴处作审美效果的把握。古人所讲"致广大，尽精微"，实际在当时条件下只不过是一种认识上的向往，逐渐能做到的只有今天的和今后的人。因此，无论从历史还是从现实出发，"大气磅礴"都并不独具显示时代精神的特点，也不是唯时人才有的向往——讲时代精神，必应显示出这个时代不同于别时代的特别之处，不然又何以叫时代精神？许多以工谨、精微、妍雅、高韵见长的艺术，其美就不见得都是"大气"，因此不能仅凭主观就随意将"大气"视为时代精神的表现或主要表现。

更为重要的是，对于书法审美形态要有全面的观照，"大气"属于壮美即阳刚之美，与优美即阴柔之美相对；

"一阴一阳，天地之道"，二者矛盾统一，不可偏废。刘熙载深知这一点，其《艺概·书概》中说："北书以骨胜，南书以韵胜。然北自有北之韵，南自有南之骨也。"又说："南书温雅，北书雄健。南如袁宏之牛渚讽咏，北如斛律金之《敕勒歌》。然此只可拟一得之士，若母群物而腹众才者，风气固不足以限之。"这是自然规律，法天则地的古人因而提出了"中和为美"的思想。一个时期可能因种种原因有所偏重，但不是偏废；哪能一味讲"大气磅礴"而斥"柔媚书风"的一时出现为"小打小闹"、为"猫狗似的驯服"呢？历史可以作证：秦汉碑书的力劲气厚，是时代条件的赐予，正如六朝人书风的妍雅是时代条件的赐予一样；而唐宋书法，既有历史的继承又有时代条件下的发展，便自然形成不同书风。总体的书风岂可以个人意志规定？历史的书况如此，如今书风的形成亦如此。从书法美学形态说，历史书法风格仍只是"阳刚"与"阴柔"在程度上的偏重，而不是某种形态的单一。"力屈万夫"与"韵高千古"要统一，"高韵深情"与"坚质浩气"要统一。因为这才是书家才能修养的表现。在改革开放、政通人和的时代，人们意气风发、斗志昂扬，但在艺术风格上并不只表现为阳刚之美，人们也不只爱阳刚之美而不爱秀丽优美。要不，那婀娜多姿的舞蹈、情意绵绵的音乐就没人喜爱了。要知壮美的反面不是优美，而是粗蛮、躁野、霸悍；而优美的反面也不是壮美，而是矫揉、猥琐、虚靡。粗蛮、躁野、霸悍不美，矫揉、猥琐、虚靡也不美，壮美、优美，则都是审美形态。粗蛮等固然不同于

小气，矫揉造作则必然"小气"；把优美等同于"小气"，看作"大气"的反面，显然是论者自己弄错了。

书法也和其他艺术一样，它的形成发展是相当复杂的，在其根据需要利用一切可能利用的物质条件形成字体的同时，也自然显示出不同时期、不同地域、不同人的风格。但在相当长的时期，人们对书法的审美感受，多偏重于对"无声之音、无形之相"的奇妙形象的关注和对创造这种形象的能力的赞美，而并无对风格、个性面目的美学意义与价值的关注，如大家觉得王书美，就都跟着王书学，而且学得越像越受到赞美。直到有个性强烈、有创造才能又不甘死守法帖的人，创造了不同于他人的风格面目，更产生了给人以不同的审美感受时，才启发了人们的审美关注，并且书家的个性面目、风格意识才逐渐强烈，个性面目、风格的创造价值才得到确认。

到了现今，书法已成为既自乐也供人欣赏的艺术，书家既努力学习前人，也努力寻求、创造自己的具有审美价值的面目，力求以新的面目确证自己作为一个时代书家的存在价值；欣赏者也确实以此为重要依据，来判断一个书家的艺术成就高下与价值大小。这就使书法由无心寻求风格面目而自成风格面目，发展到自觉寻求个性风格面目却难得个人风格面目的阶段。

改革开放，又使许多传统的艺术形式风格发生了新的变化，更有许多外域的新的形式风格的艺术传入我国。十余年来迅猛兴起的书法热，在走过了基本技法恢复期以后，大部

分书家也都在为创造有异于古人、也有异于时人的新面目、新风格而尽心竭力。然而在信息时代，越是被公认为有审美效果的新面目、有艺术价值的新风格，就越会因众多人的喜爱、学仿，而很快使其失去新鲜感，甚至变为令人厌倦的东西。"样板戏"后来在人们审美心理上引起逆反，就说明这一点。前些年的书法创作，虽然从主观努力上说，确实是在多方吸取营养，而从美学思想上说，却仍是清末以来书法美学思想的简单继承，从艺术实践上说，也仍在走清、民未曾走完的路。如书人多从碑书上吸取营养或碑帖兼融，以寻求质朴、丑拙，虽然也不乏精心学王者，但很少有人将传统尺牍手札作为一种艺术形式予以注意。在大家急于创新又苦于创新之际，有人才发现当时无心刻意经营的尺牍手札，其真气弥漫之美，足以矫当前刻意做作"新貌"之病，并在学习其创作思想的同时，也直接移植其形式，使其成为与当时流行的中堂、屏联平起平坐的展览形式，让人感觉一新。一时许多人蜂拥而上，这就出现了被人讥为"阴盛阳衰"的"格局"。

其实，这并没什么不好，"尺牍手札式"盛行一时，正说明人们在这时有这种需要。学书者对帖学认真下一番功夫，至少可以使人们对帖学传统来一次再认识，可以用新的眼光、新的思维理一理这一书法形式运用的经验，也对将来自己的发展有所积累。何况今之学书者的目的、心态、着眼点已大不同于六朝人，也不同于明清人，即都不是以宗晋法古为最终目的。当人们发现彼此都拥挤在一条窄胡同时，必然很快要转移新的方向，而绝不会铁心死守在"二王"腕

下。只有杞人才忧天倾，连封建帝王那样的独尊王书都无法阻止人们对单一帖学的审美逆反，何况我们时代人岂可不知这一点？岂可能容一种风格长期统治？即使有人独爱"大气磅礴"也只是个人习好，人各有情性，岂可强求一律？作为整体书风，有可能"盛极一时"，但绝不可能久踞不衰。

近年来，一阵学碑风未了，一阵学帖风又吹起，但具体问题要具体分析：有人是在探索、广采博取；有人则是在"赶浪潮"。这后一种情况，基本上是改革开放形势下一些修养不足、心中无底，却又急于求成者的盲动。强学的妍媚固然不好，做作的"大气"同样不是真艺术。视"大气"为"积极""进步"，代表"本质"；视"柔媚"为"消极""落后"，代表"非本质"，那就更是不伦不类了。

"二为"方向与"双百"方针的提出，既体现了对时代需要的尊重，对艺术规律的尊重，也体现了对创作个性的尊重，对人们审美需求多样性的尊重。即使同一个人，在不同心境、不同生活环境下，也会有不同的审美需求；同一书家，在不同发展阶段、不同创作心态下，其作品也会产生不同的风格意趣。因此在自我实现意识日益强烈的时代，书法的风格完全可以由时代的审美需求来调节，并在与书家个人创作的相互调节中发展。我以为当前书坛一些作者所缺少的不是形式风格自觉，而是缺少孙过庭所说的"情动形言，取会风骚之意；阳舒阴惨，本乎天地之心"的真实的创作激情。因而不能单纯从形式风格上想问题。孙过庭以王书为据称书法"可达其情性，形其哀乐"，这明显是包括了王书的

文字内容的，否则那不同的情绪、感受何以讲得那么具体？然而这位论者谆谆告诫当今书家的，是要"站稳脚跟，认定方向"，可他看到的却又仅仅只是形式风格。说明持这一论者实际并未真正认识当今书法艺术所要体现的时代精神，即如果社会主义时代的书法，仅仅就只有形式风格的"大气"，那与秦汉又有何区别？如果这就是"站稳脚跟，认定方向"，王铎、郑孝胥等人不早已如此了？

"坚持主旋律，提倡多样化"，作为贯彻"二为"方向和"双百"方针的具体政策，对于书法也是适用的。难道作为"改革开放，建设有中国特色社会主义"时代的书法艺术所书写的，竟然主要都不是反映当代生活、表现当代人思想感情的文辞？而那大声疾呼、在形式风格上要体现时代精神，但却又完全忽视这一点，岂非有点舍本逐末？

离开了所书的文辞内容，单纯从形式风格上讲"主旋律"的规定性是不行的，因为历史的教训太多：唐太宗以帝王的权威定王书为"主旋律"，明清将馆阁体定为"主旋律"……结果都事与愿违，把书法引向了毫无生气的死胡同。而秦汉书风为历代所肯定，恰是人们尚不知有风格价值的情况下自然形成的。北魏确没有人以行草写造像，连东晋人在严禁立碑的情况下偷偷建立的几块碑石上，也不见人以行草书之，但这是由秦汉以来以篆以隶书碑形成的心理定式使然，正如今人立墓碑写志，一般仍以正楷而不以行草一样。多种字体出现以后，想写什么体，这倒不是"不以个人意愿为转移"的事情。

放眼看看当今书坛：

十余年来，全国性的重大书展，书风一届不同于一届，不是一两人在寻变，而是众多人都在寻变，这就是当今书法发展的阶段性特点，这也是时代精神的一种表现。历史上没有任何时期的书家有如此强烈的创变自觉（除非他无力求变），大家都想和已形成的风格面目拉开距离，但又都深感难以拉开，都想从时风中跳出来，但事实上却总是你影响我、我影响你，跳不出来。甚至走着这一步，不知下一步该怎么走，困惑总像梦魇一样缠绕着自己。这实际就是想要追求而又难明具体步骤、难以认准价值取向的困惑。其实，这也是时代书坛的一个特点，因为和历史上任何时期比较，今之书家的视野开阔、见识丰富，创作自觉、创作思想更活跃，每个书家都在为实现自我而努力。人们相信：唯创造有成者才能写进历史，因而也不迷信只有哪一种形式、风格才代表时代精神而固定不变。由于在书写工具、器材、技法乃至所书文辞上，几乎与千百年来的传统没啥区别，因此人们很难从几件具体作品上看清足以区别于前人的、为时代所特有的艺术精神。但是随着积极反映时代生活、表现时代人思想感情的文辞内容的充实，和在艺术表现上比现今更深入、更充实的追求，相信有异于传统的书法时代精神，会从大量的作品中展现出来。鲁迅、毛泽东等人的书法，并不在"大气磅礴"的风格上具有同一性，但在体现时代精神上，却使人无可否认。而从时代书法发展的"整体格局"看这个问题就更清楚了：艺术上充分民主，艺术家积极以文以书歌唱时代，多种

形式风格在人们审美需求的检验中竞相发展……这种艺术精神，哪朝哪代有过？这才是真正的时代精神。

事实如此，我的结论也只能如此。

二、书法是能体现时代精神的

当前，作为一种历史使命向书法家提出，或者书法家自己向社会表示时代责任时，常说："要努力创作具有时代精神的书法艺术。"但什么是书法艺术的时代精神或什么是具有时代精神的书法艺术？似乎还很少有人认真研究它。对于许多人来说，上面的话似乎只是一句装饰门面的套话。

在1991年第3期《书法》上，发表了黄家蕃先生的《书法艺术能体现"时代精神"吗？》一文，黄先生倒很干脆、痛快，他说："所谓书法的'时代精神'，或者'书法的时代感'的提法是不科学的。"在他看来，人们常称的"书法时代精神"，"总是带有极大的主观性的附会性，因而是违反科学的主观概念"。为了证明他的论点，他还列举了一系列"违反科学的主观概念"的历史事例：

秦篆庄重平正，论理是秦朝久治长祚征兆，可是秦朝恰恰是个"不暇自哀"便匆匆覆灭的短命王朝。

汉隶，主流风格是道丽雍容，本应是太平祥和的象征。而东汉后期恰是一个因政治腐败引发人民造反卒致亡国的悲剧时代。

　　黄先生还通过论证，说书法也不能"像文学、美术、音乐、舞蹈一样直接反映事物的形、声具象"，以之来体现时代精神。按照黄先生的思路，我还可以帮他补充一些例证，即无论从形式和文字内容，书法都不能"体现时代精神"，比如说：

　　不同字体虽始创于不同时代，但只要书家愿意、有能力，任何时代创造的字体他都可以写，不像诗盛于唐、词盛于宋、曲盛于元、小说盛于明清，字体看不出时代性，体现不出时代精神；文字内容也不能限制书法创造，今人只要愿意，汉赋、晋文、唐诗、宋词等各种形式都可以利用。当今多少书家一句诗不会写，一句警语不会说，尽抄别人语句也无所谓，因为文辞的时代性不等于书法的时代性。

　　从一个书法家作品的形式和内容都体现不出时代精神，还怎么说"书法能体现时代精神"呢？黄先生说对了？！

　　但我还是要说：我不同意黄先生否定书法可以体现时代精神的观点。第一，我不同意他先定模式，用先入为主的成见思考问题，即事先确定什么叫"时代精神"，而后再设想怎样的表现就叫"体现了时代精神"，否则就不是，从而从根本上否定书法体现时代精神的可能性。我以为这种方法本身就是主观片面的。

　　黄文还写道：

　　何谓书法的时代精神？从书法美学观点来说，应该是较
普遍地出现与流行于特定时期与局部或大部地域之内的一种或

数种总体风格，这些风格，通过后来人们把它与当时当地的社会经济、政治、民情风俗等所表现的历史特征（盛衰、治乱、美恶、淳陋等）现象，加以主观附会，把它想象成一种时代征兆感，这种征兆感，就是古人所说的"决治乱，兆盛衰，征美恶"。

无怪乎他否认书法可以体现时代精神，因为他心目中的"书法时代精神"，只不过是后人根据前人的"一种或数种的总体风格"，联系其所以产生之时的历史特征如"盛衰、治乱、美恶、淳陋"等，"加以主观附会"，把它想象成的"一种时代征兆感"。也就是说，若没有这种"主观附会"想象，所谓书法时代精神就根本不存在了。

不过，"从书法美学观点来说"，人们常称的"晋尚韵，唐尚法……"也是不同时代书法所体现的美学精神，但人们从来没有以之为哪一朝、哪一代的书法征兆，只有庸俗社会学者才会想到从一个时代、一个人的书法看时代的"盛衰、治乱、美恶、淳陋"。谁不知道，正行书的高峰出现在偏安江左的东晋；而明代政治上的鼎盛期却不是书法艺术成就的高峰期；垂危的封建制度行将结束之时的晚清，中国书法却出现了一个可观的中兴期。就个人说，心旷神怡之时，固然出现了王羲之的《兰亭序》；而心境悲愤、凄痛之时，也出现了颜真卿的《祭侄稿》和苏东坡的《寒食帖》。怎么可以不研究存在决定意识的全部复杂性，而以简单的对应性"主观附会"时代精神的体现呢？

第二，以他种艺术体现时代精神的具体情况硬套书法的实际也是不妥的，特定的艺术有特定的创作规律，因而也有与他种艺术所不同的体现时代精神的特点。何况也非一切"文学、美术、音乐、舞蹈"都"直接反映事物的形、声具象"，以陈子昂《登幽州台歌》为例，"前不见古人，后不见来者，念天地之悠悠，独怆然而涕下"，既不反映"形"，也不反映"声"，只反映人的思想感情；而这思想感情似乎也不能反映是何时代、何地方的人，是男还是女……更有抽象画、无标题音乐、抽象舞蹈、各种建筑、装饰艺术等等，都难以言形、声具象，按黄先生的观点，这些似乎都不能体现时代精神。然而事实并不是这样，如古典音乐、现代音乐等等，其时代感是十分鲜明的。可见能否体现"时代精神"，并不决定于这种艺术是否"有直接反映事物具象的功能"。

时代精神是就人文现象说的，一定时代的人，以一定时代所提供的物质条件和技术方法，为一定的物质目的或精神目的作创造，它受一定时代的经济、政治、文化、哲学的制约，受一定民族的社会风习和审美习惯的影响，因此它必然要体现这一时代的精神特征。正因为它是物质性创造的体现，正因为它是一种人文现象，所以它是人们可以感受认识的客观存在，而不必依靠"主观附会"地去加以"想象"。每个人在感受和认识能力上有强弱、深浅的差别，但不能因为缺少这种感受认识力而否定时代精神的客观存在。

第三，不经过比较，往往不能正确认识事物的特点，因此认识时代精神，运用比较法具有重要意义。而黄先生却恰

恰忽视了这一点，仅仅抓住其时代流行的字体，即书契手段中的一种，就要求它的风格与其时代中某一时期的政治状况相对应，而不是从总体上比较不同时代的书风书况，而后再来研究这种书风书况特征之所以产生的历史纵向和时代横向的原因，从而准确深切地认识其时代特征和时代精神。

时代精神既具有历史的继承性，又有现实因素的具体性。人们不仅应该从比较中以发展的观点认识书法的时代精神，而且也应该从历史、从现实、从事物的表面到里层，进行全面系统的考察，才能全面准确地认识一个时代的书法精神。靠"主观附会"和"想象"，只能是瞎子摸象。

书法作为人文现象，是一定时代、一定人，在一定文化传统和时代条件下的创造，它必然要体现一定时代、一定人、在一定传统基础上和时代要求下得以创造的特点。这本是一切艺术的规律，并具有绝对性，但书法作为一种独特的艺术形式存在，又有自己体现时代精神的独特方式。

其实，"艺术生产和物质生产的不平衡关系"是客观存在的，对此，马克思早已在其《政治经济学批判》导言中解释清楚了：

至于艺术，大家知道，它的一定的繁盛时期绝不是同社会的一般发展成比例的，因此也绝不是同仿佛是社会组织的骨骼的物质基础的一般发展成比例的。例如，拿希腊人或莎士比亚同现代人相比，就某些艺术形式，如史诗来说，甚至谁都承认：当艺术生产一旦作为艺术生产出现，它们就再不能以那种

在世界上划时代的、古典的形式创造出来；因此，在艺术本身的领域内，某些有重大意义的艺术形式只有在艺术发展的不发达阶段上才是可能的。如果说在艺术本身的领域内部的不同艺术种类的关系中有这种情形，那么，在整个艺术领域社会一般发展的关系上有这种情况，就不足为奇了。

书法艺术的发展，既有经济、政治、文化对它的影响、要求和制约，也还有其自身形式发展的历史规律，即以秦代书法为例：如果没有对六国从军事到政治的统一，就不可能产生文化上对六国文字的统一；如果此前没有通行于六国的篆籀和将其进一步精整化的愿望，也不可能使小篆有那样精整匀称的形体。但没有各种不同的实用需要，也不会有"秦书八体"的同时存在；没有简牍上篆体的便写，也不会有隶体于"奏事日繁"情况下的形成。"八体"即八种风格的字体，黄先生怎么仅仅抓住精心设计的秦篆这一体而不及其余，就"附会""想象"到它没有体现那个"短命王朝"的时代精神呢？书写技法，总有由不熟到熟、不精到精的必然发展过程，正如庾肩吾所说："古质而今妍，数之常也；爱妍而薄质，人之情也。"时经一千余载，字体无新发展，书法则由粗拙发展到精妍的极致，但物极必反，人的审美追求亦如此，因而随后便有了由妍媚转向拙朴的新追求，而这种新追求，又必然和时代其他多种因素的影响需要结合起来。正如马克思在说完前引那段话后接着说的："困难只在于对这些矛盾作一般的表述。一旦它们的特殊性被确定了，它们

也就被解释明白了。"[1]

不能据部分的事例作全面的论断，更不能先有主观论断而后再挑个别事例去印证或否定它。这是以实用主义开历史的玩笑，而不是实事求是的科学论证。"秦书八体"，既有大篆的沿用，又有简牍上从古隶到今隶的运用，更有刻于兵器，用于摹印、刻符、署书、殳书等的并行，这不正体现军政事务日繁，书契用途日广，人们无顾无忌为实用而改、而创的时代精神？如果仅从小篆就认为它必须是国运久治长祚的征兆，那其他七体的存亡又如何解释呢？

汉代也并非只有在碑石上出现的隶体，黄先生还只说到这一种中的一部分，真个是以偏概全了。汉代碑石之隶基本上只为生者记功、为死者记事立碑用，汉代大量流行的是简牍书，也有少量帛书，它们似隶非隶，其风格都不"遒丽雍容"，而后纸张发明，纸张上的书写，才促使章草、草体出现。黄先生所称为"遒丽雍容"的，只不过是这许多书法中碑书风格的一种，而同时产生于汉代的大量简牍和纸张上的章草、草书等就都不是这种风格，说明风格的出现还与书契材料、工具、方法有关，而且千余年后人们所看到的秦汉碑刻审美效果，还与日月侵蚀、风雨漫漶有关。但它们的基础终究是那个时代、那个物质条件和精神条件下的产物，与其他时代的书法比较，仍会给人以这一时代特有的精神风采。人们觉得它们或博大恢宏，或粗犷质朴，或精媚流丽，或拙

[1]《马克思恩格斯全集》第四十六卷上册四十八页。

朴自然，构成了一个时代书契艺术的交响，显示出汉代总体的书法精神。为什么黄先生只抓住隶书的一种风格而不及其余，独去与桓、灵的昏庸对号，硬得出个书法时代精神"是违反科学的主观概念"的结论，这能叫实事求是吗？

马克思主义的基本观点是：存在决定意识。即社会的存在决定社会的意识，不同时代的物质文化生活必然派生出不同时代的物质文化生活精神；书法存在一定的时代精神，这种精神也必然是其时代经济、政治、文化、社会风习的体现，只是人们在认识它们时，不能简单化和庸俗化。

从历史上看，晋人不讲求心正笔正，不论笔笔有来历，不求处处合法度，以其时的正行字体，以平和萧散的书写，表现出对功名利禄的超脱，作久经战乱后偏安者叹浮生若梦、恨来日苦短的心灵补偿。因而在客观上出现了这种不激不厉而以"大有意"为美的书法。

唐人为实用而书之体，却要处处以帝王偏爱之王书为法、置个人情性面目于不顾，唯法度不可爽，以法度森严为美。经过欧、虞等的过渡，发展到颜、柳，便形成了典型的唐代书风："心正则笔正""书品即人品"。这连不到一块的东西，非把它们连在一起不可。这能说不是一代特有的时代精神？

从欧阳修到苏、黄、米，视书为乐，"有以寓其意""有以乐其心"，"无一事横于胸中，不择笔墨，遇纸而书，纸尽则已，亦不计较工拙与人之品藻讥弹"。如果不是唐书的过分严谨，讲求规模前人，不会有释亚栖"勿为奴

书"的呼吁；如果不是苏东坡政治上的沉浮，如果不是儒、道、释在他思想上的矛盾统一，又何以会有这种书学思想实际？而这不正是那个时代书法所体现出的时代精神？

要用大文化的观点和系统论思维来理解、认识书法的时代精神。历史和时代汇集为一定的文化精神、一定的哲学美学思想和艺术意识，历史和时代为书法艺术创造所能提供的物质条件又必然形成一定时代的艺术追求，而为失去了这种种条件（或其中某一个条件）的时代所不能重复。当年戍边的军卒们，在砖瓦坯上随手画出的那许多文字，以及当初在竹木简上随意画出的那许多文字，也只能是那个历史条件、那种心态、那种书契方式的产物。反过来，它们也使后来人窥测到那个时代。

一定时代条件下书契所能使用的物质条件，也可以成为体现时代精神的组成部分，如以甲骨、青铜器为文字书契的载体，并据历史条件的可能寻求一定的书契技法，其形成的字势就体现一定的时代精神。但是当时过境迁，这些物质条件已不再具有时代特点的意义时（比如我们今天有意要学简、仿古），它就只有学仿的意义而不具有体现时代精神的意义了。

有人说：我们说当前的书法状况无以使人认识时代精神，是因为当今除了"现代书法""前卫书法"之类具有时代特色外，其他书法无一不是前人形式面目的重复。

但是，你注意到没有：

当我们看到时代的书者自觉把书法当作一种独立的艺术形式来运用、来进行"创作"，看到现在的我们可以书写任

何字体、任何时代的文字内容，却要求书家不要重复前人、力求写出自己的个性面目时，即有史以来也不曾看见有这么多新鲜丰富的艺术风格面目的争奇斗艳时，就会觉得：这的确是既汲取古今一切可以汲取的营养，又绝不重复古人的一种创变精神，也是一种前所未有、只这个时代才有的艺术创造精神。它与社会制度、与改革开放、与改革开放后人们的审美心理，与时代的政治、经济以及与时代的文化意识，能无关系？

当然，总体是个别造成的，精神是物质体现的，没有个别，哪有总体？没有物质，哪有精神？量产生质，质基于量，质量在一定条件下也可互变。因而我们必须有宏观意识，有系统思维，作为时代书家该怎样设计自己，该如何认识时代书法的价值取向——这种自觉就是前人所不曾有过的，是时代特有的。

百花齐放的方针就是时代精神的体现，这个方针历史上任何时代也提不出来，它是时代的产物，又是历史的必然；没有历史的书法经验，没有对人的审美需求的尊重，没有对创造者独立的创造价值的尊重，都不可能有这一方针的提出和贯彻。说到底，没有最根本的社会政治制度、经济条件和文化发展的自觉，不可能有这样的方针。这都体现出特有的时代精神。

当然，这只是一个极为粗略的、但也是主要状况的概括。各种技法的探索、体裁的创造、形式风格的琢磨以及包括西方现代艺术经验的汲取等，不也都能体现出前所未有的

时代特点？

　　所不同于历史上任何时期的是：今天的书家可以有，而且应该有力求自觉的时代意识，即努力使自己的艺术情志、审美趣好和人民的审美需要统一起来，以能创造既发自真情又能满足人民审美需要的书法。如果时代书家人人都能如此，将必然形成时代特有的创造精神而和历史上的任何时代区分开来。而这绝不是"主观附会"和"想象"。

三、当代书风与傅、刘书法美学思潮

　　明代遗民傅山曾于清初提出"宁拙毋巧，宁丑毋媚，宁支离毋轻滑，宁真率毋安排"[1]，清末刘熙载更称"不工之工，工之极也""丑到极处就是美到极处"[2]。这是当时反对以赵孟頫、董其昌为代表的甜熟妍媚书风的一股书法美学思潮，本文称之为"傅、刘书法美学思潮"。

　　从近年各书法报刊和重要书展出现的大量作品看，虽然严守晋唐法度，讲求"写晋尽用晋法""写唐尽用唐法"或主要以晋唐法帖为营养寻求晋唐风规的作品不是没有，但更多的则似乎有意避开这种范式，而使作品呈现出"丑拙""质朴""直率""支离"的意趣。从老一辈书家到不断涌现的新秀，自觉不自觉都不同程度地卷到这股潮流中来。

　　[1] 傅山：《霜红龛集》。
　　[2] 刘熙载：《艺概·书概》。

　　傅山在提出这一美学思想时，深信是"足以回临池既倒之狂澜"的良方，然而事实上不仅他自己未能实现，即使在当时整个书坛，也未见充分地实现。而今人虽没有将此明确作为美学思想提出，却实际上大量实现了。事情之所以如此，有其深刻的历史原因和现实根据。

　　从历史原因看，自有书法以来，直至唐代，没有"以丑为美"的思想。南朝宋人虞龢的《论书表》据书法发展的历史事实说："古质而今妍，数之常也；爱妍而薄质，人之情也。""妍媚""精熟"是魏晋以来形容书法美的常用词；唐代孙过庭认为书风有"古质""今文"之分，肯定"淳醨一迁，质文三变，驰骛沿革，物理常然"[1]。至今初学书者也多爱端整精媚之书，不能欣赏质朴古拙（今人能从质朴古拙的书法中欣赏到美，是审美修养逐步提高后的事）。从稚拙到精妍，从个人的书写能力看，是书法能力提高的表现；从艺术发展的历史趋向说，是书法经验日益丰富、书法艺术日益成熟的表现。但事物还有另一面的是：人的才智修养还表现在不满足于能熟练地重复已有的艺术面目。即当现实使书家还难以较普遍地达到精熟、妍媚时，人便极力寻求并以之为美，当精熟用于新面目创造性的追求时，这精熟和它的新面目也都是美的；但是，当精熟用于妍媚形态的重复，而不是用于新面目的创造时，这精熟、妍媚就不是人的才智修养的充分表现，因而也失去了审美意义与价值，人就难以

　　[1] 孙过庭：《书谱》。

为美了。书家如果不能及时认识到这一点而仍守旧辙，使精熟、妍媚成为普遍书法现象，就可能引起人们审美心理的逆反。这就说明书法并不是沿着由拙朴向精熟、妍媚方向发展后，就在精熟、妍媚状态下停下来，而是要求书家突破现状，寻求新的价值取向。因为艺术还有贵创造、美创造的本质。唐人将魏晋楷行书经验法度化，既能有利于实用，又有其端谨森严的丰姿，故并不失其审美意义和价值，这是唐人一大功绩。但法度的强化也给书法面目的多样化带来困厄。晚唐释亚栖发现书人尽都模仿前人而缺少个性面目的自觉寻求，因而发出"毋为奴书"的呼吁。然而直到北宋初年，一味摹唐，一味求精妍的风气仍笼罩书坛，故具有全面艺术素养的苏东坡提出："不践古人，是一快也。"黄庭坚也提出了"书要拙多于巧"的美学思想，米芾则说"书都无刻意做作乃佳"。刘正夫更有了以丑拙、古朴为美的思想，说"字美观则不古"，"字不美观则必古"[1]，姜夔也产生"与其工也宁拙"[2]的美学观，而且以"美观"为"俗姿"，说"极须淘尽俗姿"[3]。到了明代，连董其昌也意识到一味精熟并无审美价值和意义，提出"书须熟后生"。由此可见，这种审美思想的产生，是书法发展到一定阶段的必然。但是，只知以符合晋唐风规为美的人却并不这么看，所以尽管有种种不满精媚之声出现以后，也仍有以精妍为美的美学思

[1] 刘正夫：《书要钩玄》。

[2] 姜夔：《续书谱》。

[3] 姜夔：《续书谱》。

想存在的原因，也是高度精媚的赵孟頫和继其遗风的董其昌能名重一时且仿效成风的原因。傅山对这种书风表现了强烈的厌恶，甚至将这种书风与赵、董的政治品德联系起来，痛加贬斥，并提出"四宁四毋"的美学主张。这一主张比之汉魏以来历时千余年的书法正统思想，似乎翻了个个儿，其实，正如前文所引，这种美学思想早已萌生发展，只不过此时更激化罢了。

但是即使要求提得这样明确、具体，可傅山自己却做不到，我们也没有见到刘熙载按其所主张的那些进行书法实践，这又是为什么？

原因只在傅山的书法也只是晋唐以来帖学范围的调节，已经形成的心理定式和动力定型正深深桎梏着他，根深蒂固的晋唐正统观念无可动摇；更因儒家精神哺育的世界观、人生观紧紧束缚着他，他深信"纲常叛孔周，笔墨不可补"[1]。可是自恃一身正气、满腔热血的傅山，在《作字示儿孙》时，笔下流出的却仍不能不是"赵体"，因无以自拔而哀叹"腕杂矣"。他的政治思想与其美学思想是矛盾的，他的美学思想与书法实践也是矛盾的。

在当时的历史条件下，不仅突破精妍，以"四宁四毋"为美的思想难以实现，纵然确有突破，也难以得到人们承认。早于傅山的明代徐渭，就是一位很有创变精神的书画家，因愤世妒俗激发起强烈的创作意识，并以写意心态与花

[1] 傅山：《霜红龛集》。

鸟画的用笔法作书，一幅作品一个面目，几可谓前无古人；他诗书画皆精，但自认书第一，然"物论殊不尔"。说明社会审美心理与创变实际，也是矛盾的。

直到清雍正、乾隆之世，通人学儒慑于当时的文字狱，缄口结舌，转向考证，注意力被地下发掘出的碑石所吸引，才使久为单一帖学所困的书家从汉魏碑碣中得到了改变现状的启发。对于以古为尚的人来说，汲取这些以为营养，也是容易自我说服的，于是碑学大兴。虽也有人以"碑书不见用笔"为由，说"碑书可看不可学"，然而大势所趋，帖学的一统天下终被决心求变的书家打开了缺口，使元明以来每况愈下的书风在即将崩溃的封建社会晚期，出现了一次因新变而获得的中兴。傅山、刘熙载书法美学思想也在一定程度上得到了实现。

但这种新变，明显是借助了另一部分被历史遗忘了的传统的力量和"南帖北碑"的鼓吹，许多书家的新成就也主要是以帖学的基础赋予碑书的外观，即这终究是传统范畴内有限的调节，还难以确认是傅、刘美学思潮自觉的实践。虽然随着资本主义自由经济的发展，给书法或多或少带来了艺术上主体意识以美学意义上的肯定，但从根本说，整个艺术思想仍在"以古为尚"的控制之下，还缺少放开文化视野、自觉调整审美观念、强化艺术主体性格的自觉。在从清末到民国初年的杨守敬身上，就可以明显地看到这一点：他有充实的传统文化素养，精于鉴赏，敢于破"唯中锋"用笔的迷信，能兼融碑帖于其书，但他并不能像梁启超那样认识到

主体在艺术创造中的美学意义与价值[1]，他虽强调"品高""学富"，但却仍不过是封建儒生的学养。

经元明，书法沿着帖学规范已走向精妍的极峰，人们既肯定它是"正道"，又不满其面目的甜熟，既希望时书能有新的生面，又要求它不离"正道"。这种矛盾能否调和以及在什么意义上调和？书家和书法理论家都未能认真思考。从傅山的"宁丑毋媚"到刘熙载的"以丑为美"，可算是"丑"话说尽，但尽管如此，他们仍都只是表述了一种直观的审美经验，而并未能从理论上阐释"丑"的何以可以为美？其审美意义和价值又在哪里？是时代条件使人的审美心理产生了变化，还是自古以来"丑"本来就是美的？自是以后，直到新中国建立，也少见有人对傅、刘美学思想，对现实的书法美学现象进行全面的、有辨析力的思考。作为维新派首领并主张新变的康有为，也只能凭其审美习惯说金冬心、郑板桥"欲变而不知变"；甚至连参加过新文化运动的沈尹默，在1949年以后对"书家"和"善书者"还作这样的界定："凡是谨守笔法，无一点画不合者，即是书家"，"凡古近学者，文人、儒将、隐士、道流等，有修持，有襟抱，有才略者，都能写出一手可看的字，但以笔墨绳之，则不尽合，只能玩其神趣，不能供人学习"则只是"善书者"[2]。连钟、王都被他说成是"谨守笔法"者，似乎真、行笔法是自古以来就有的，似乎书家作字不在求"神趣"，

[1] 梁启超《书法指导》中称"表现个性就是最高的美术"。

[2] 沈尹默：《学书丛话》，见《现代书法论文选》。

而只在留下作供人学习的笔法。反映出时代需要书法新变之时，仍有不少唯恐其变，或根本不知何以求变之人。

其实何止康有为，大部分渴望新变的人，也往往不能一下子就接受新变，这是因为：一方面，确有急于求变而不知变、一时变不出成效者；另一方面，虽新变有成，却并不合接受者内心深处的传统书法定势者。即长期处于封闭状态下的思想观念、审美心理还被桎梏着，人们的审美需求、书法观念和审美实践还处在自己一时也难以理清的矛盾之中。

但历史的发展不可抗拒，反映书法艺术发展规律的书法美学思想在改革开放的今天实现了，而且已逐渐形成时代的书法美学思潮。

这里得对"丑"的概念作些说明：在一般情况下，"丑"作为定性语，是指那些违反常态的审美对象，比如一个人反常的生理形态，或一种作为有异于习惯了的，不适应一个时代、一个部分或一个人喜好的审美形态。从书法上说，如古人慕精熟，便以拙朴为丑；今人羡拙朴，便以一味精熟为丑。精熟、拙朴是美的表现形态，具有客观性，而美、丑则是不同时代、不同阶级、不同修养志趣、不同审美水平者的主观判断。傅山所说"四宁四毋"中"拙"与"巧"可以相对，"丑"与"媚"却不是对应词，其实意是：不以妍媚为美，而以不妍媚为美。因为前人曾以不妍媚为丑的，所以他说"宁丑毋媚"；而俗风以巧媚、精心安排为美，所以傅山也以之为丑。刘熙载的"以丑为美"具有相同的意思，"丑"并非什么固定的形态。

为什么傅山、刘熙载的书法美学思想会在当今得到充分的实现？

改革开放后，被冷落的书法成了不分年龄、性别、职业、文化程度的人们所共同喜爱的文艺形式，对于书法热兴起的原因人们作了许多分析，如："左"的路线的纠正、"双百"方针的落实、政通人和、生活改善，使人们有了文化生活的正常需求；加上大批老同志退下来，也有寻求精神寄托的需要；等等。这都不错，但其中更重要、更为本质的原因则是：书法作为实用文化工具有广泛的群众基础，而这抽象的形式即使在最浅层次上，它也有利于调节心性、寄托情志。

新中国成立后的二三十年至改革开放新时期，从表面看来，连老一辈书家的技艺都近荒疏，而随着新中国成长起来的年轻人，几不知何以为书法；今天来掌握它，可能仍须有一个从拙朴向精熟前进的过程，有一段以精熟为美的历史，这是必然的。从近十年涌现的一批有一定影响的中青年书家的创作发展脉络中，就能清晰地看到这一轨迹。但这究竟不同于历史上整个书法的发展状况，何况历史已提供了丰富的作品和经验，更何况今天的学书目的、要求根本不同于前，历史发展的总趋向确定了。有人问：难道历史发展的总趋向都是"以丑为美"？本文没有这样立论，本文分明把它作为"时代的一种思潮"提出来，而特别要说的是：时代提供了傅、刘美学思想得以充分实现的大背景。

从积极方面说，时代呼唤书家要以丰足的才能、胆识，去努力创造有异于前人、也无负于时代的书法，而时代也为

这种创造，提供了前所未有的精神条件和物质条件。历史上有哪个时代有这样普及的书法活动和理论研究？历史上有哪个书家能像今人这样能见到如此丰富的法帖、金石书契可以借鉴、汲取？历史上有哪代书家能获得像现代这样锐利的思想武器用以分析、理解前人的种种经验，并有扬有弃、有取有舍地予以充分利用？

但与此同时我们也要看到，时代也确实是一个极为特殊的时代：十年动乱极大地损害了人的纯真与正直，精神生活全面颠倒，在改革开放给人们的经济、文化生活带来急剧变化和在引进西方先进科学技术的同时，也受到西方文化的猛烈冲击；畸形的物质追求使人们的审美观、审美心态也产生了异变，许多人在更新观念中被西方现代文化中的糟粕所俘虏，在所谓强化自我中失落了自我，在确立人生价值中不知什么是人生价值。发生在人们周围的种种"时尚"，如男人留长发，女人理短发，老人剃胡子，青年蓄胡子……这难道不是一种审美心理的异变反映？尽管这些不是时代生活的全部，也并非都是是非问题，但它是有别于传统生活模式的新生活方式的冲击波，不能不影响书家和欣赏者的心理。更何况世界正处在改革的大潮中，"更新观念""改变思维方式"已成为人们要求重新认识一切事物的新时尚，人们开始自觉对以往的一切观念、思想重新审视思考，连从来没有被人注意过的书法"本体"问题，也被提出来认识其究竟。什么是美的？什么是丑的？已经不是能按传统审美定势简单判断的问题。

　　处在当今这种大氛围中的书家们纵然还有迷茫、困惑，却不能不要求有自己的、而不是简单取自别人的语言、形式、风格、面目，以表达自己的情性，表现自己的审美追求，确立自己在时代的存在价值。这就是近年来这种有异于传统习见的书风书貌日益明显增多的重要原因。与多少年来人们所仰慕的晋唐风规比，它们的确"丑""拙""支离""直率"，不合古法，尽管他们中的许多人也并非没有接受晋唐的熏陶，但现在，他们更有心借取那些被前人视为卑下、丑拙，缺少严谨法度而被弃置、被忽视的各种民间书迹，以强调民族大文化背景下所孕育的书法精神的继承和发展。他们也从姊妹艺术中广泛汲取营养，并强调自己的创作意识，强调个人的艺术感觉；他们并非反对继承传统的基本美学思想（他们同样重"功夫"、求"天然"、重"神采"、讲"格调"等），而是决心摆脱某些非关本体的传统定势。他们中确有自觉以"傅、刘美学精神"为营养、以"丑拙"为美而追求者，但也有只是存心求有异于熟悉的传统风貌，若以传统审美标准衡之，才被视为"丑"者。

　　无可奈何花落去，持续了千百年的晋唐一统格局要被多样化的书法面目取代了。尽管今天仍有许多人准备沿晋唐风规下一辈子功夫，但晋唐风规不会再成为统治整个时代的风规，而"丑拙""直率""质朴"将作为时代书风的一支强流，会在当前和今后继续存在，这既是书法发展的必然，又是特定历史阶段、特定文化背景下的产物。如果没有元明以来如赵、董者将帖学传统推向精妍的极致，傅、刘针锋相对

的书法美学思想不会产生；如果不是帖学定势引发审美心理的逆反，清人纵发现大量汉魏碑铭，也不会有崇碑抑帖、尊魏卑唐的过激思想和行为。没有党的十一届三中全会拨转文艺航向，书法热不会出现这样的势头。改革开放激活了人们对主体在书法艺术中存在意义和价值的思考，主动地利用传统而不是被动地屈从于传统，千方百计创造自己而不是被传统所淹没，已是不可逆转的书法美学思想潮流。

"这种状况正常吗？既是提倡'百花齐放'，又何必偏寻丑拙？"正是有了"百花齐放"的方针，这种追求才正常地表现出来。阅览现今书法报刊，参观重要的今人书展，几可谓"丑"态百出，我常想：如果赵、董等人能睁开眼睛，必大叹"人心不古，书风日下"。但时代书法的价值取向，不会因他们的嗟叹而改变。

产生这一现象的原因，除了前面已经提到的以及本文尚未详举和可能尚未认识到的，还有一个原因却是有意留在后面评价它们时说的，即由于时代生活中广泛的虚假所引发的、从来没有过的如此强烈的求真、求直率、求质朴的审美心理的反映。

文明本来就具有两重性：一方面使人日益成为自然的主宰，从动物的人解放出来，站在自然的面前，利用自然，进行有利于自身生存发展的生产创造，并享受这种生产创造；但另一方面，文明又使人失去了原始的真朴。特别是"十年动乱"使十亿人以毫无任何积极意义的代价失落了太多的真朴之后，要求拨乱反正、在精神上得到补偿的意欲便尤其炽

烈；因而当人们正以书法寄寓心志、调节心情、抒发郁芊之时，强要按照并不反映创作规律的某种风规（哪怕曾经被人认为是最美的）而做作，虽端俨、妍媚，却终归是前人的，而不是由自己的心志产生的面目，这就更是书家要摒弃刻意求之的精媚而一心寻求真率与"丑""拙"的原因。也就是说，"傅、刘美学思想"的核心是"真率""质朴"，前人以不尽合晋唐规范却显示出真率、质朴为丑，而他们却以之为美。

真朴与文明，在过去和将来都会是一对难以处理的矛盾，因而真朴就成为人类永恒的向往；在现实里得不到时，人们便向为精神生活服务的艺术中寻求，"真朴"也便成为艺术的审美要求。书法历来也以宛若天然之真态为美，但感到"功夫"与"天然"又难以统一，其原因就在于此。书法之精媚，曾经是书家真情的追求，因而为人所美，但前人以真朴之心创造的艺术，被后来者当作一种程式强行效仿，可以得精熟的技巧，却难有原初创造者的真朴，这就减弱乃至丧失了审美的意义与价值，而且积郁既久，便引发了人们审美心理的逆反。为了改变这种状况，人们宁愿向曾经被奉为典范的形式、风格告别，这就出现了被传统审美观视为"丑拙""直率""支离"的追求。其实，问题的关键不在形式，而在它们能否体现主体的真实修养、情性、气格，刘熙载说得清楚明白："俗书非务为妍美，则故托丑拙。美丑不同，其为人之见一也。"着眼于"为人"，让人承认我有无晋唐法度，而无意于真情性的充分表现，则任何形态都没有审美意义、价值和效果。这是问题的实质。

但是，书法乃人的创造，岂有不"务为"者？"务为"才能发挥主体的能动性，显示人的创造力。但"务为"也有前提、目的的不同：有"务为"于"得心应手""忘怀楷则"以表达主体情性气格者，也有"务为"于欺世媚俗、看俗风行事者。刘熙载将"务为妍媚"与"故托丑怪"同等看待，指出他们的共同点都是没有情性之真。而当下的人们，掌握书法大多不是出于实用，更非为了科名，而是为了抒发心志、调节心性，所以为什么还要在掌握了书法基本技能以后，还要拘于久为人厌倦的精媚之态的做作呢？

"当今的创作，为什么多汲取古代民间书法形式呢？"回答是：王羲之等人之书，确实是真情的自然流露，但封建士大夫潇洒风流的丰姿经千百年的临仿重复，既非王之真态，又非临仿者之至情，已为人所厌倦；所以人们宁可从那些虽然不成熟却质朴自然、真气弥漫的民间书迹，或因岁月远逝显得格外古拙的甲骨、钟鼎、简帛、砖瓦、碑石、写经书等书法形式上汲取，并化为创作的营养。

"没有这种营养，随主观意志创造不行吗？"人不能无根无据地创造，人的创造不接受这种影响就会接受那种启示，要摆脱帖学的积习，就不能不有心寻求别的根据作为改变这种积习的契机。

"人们的审美意识就此定型了吗？"一切艺术的成熟都只有相对的意义，许多人每走一步都有自己的苦恼。几乎可以说，从来的书家都不曾像今天的书家有这么大、这么多的苦恼，这也是"傅、刘书法美学思想"在现时实践中的特

点，因为他们不是以一种机会主义的心态寻求自己的存在价值，而是有明确的时代使命感推动着他们。

"傅、刘书法美学思潮会成为统治一个时代的书法美学思想吗？"也不会，因为我们有"百花齐放"的方针，这是一个既尊重创造者志趣、情性的多样性，又尊重审美需要多样性的方针。"百花齐放"当然不是只要"丑拙"、不要"妍雅"，当前"丑风"特盛，只是对历史的书风长期凝聚于晋唐楷则的一种报复，也是经历了特定历史阶段后所产生心态的反映。傅、刘美学思想是一定书史背景下的产物，是以当时书法创作和审美需求为根据的。"四宁四毋""以丑为美"不是一种定势，不是永恒的法则，它也会在书法和审美实践的发展中，被新的条件孕育的美学思想要求所影响，而变化发展。

有人说：卷入这一大潮中的中青年，大多传统功力不足、文化修养单薄、基础不牢、步子不稳，是否会因此滑向邪道？我们的讨论把一些不知所以而随波逐流者排除在外，正如一些不正之风兴起不能把问题归咎于改革开放一样。不见有许多严肃的追求者，他们执着追求、冷静思考、力求把握书法自身规律，根据时代人的审美需求确立自己的艺术取向。与前辈大家比较，他们的功力、修养暂时不足，与时代书法所要求的还有距离，但是时代使他们具有较前人更为开阔的视野，具有获得新见识、新思想方法和思辨能力的条件，这正是他们得天独厚优于前人之处。诚然，"盛世无隐者"，时代也容易使人的精神境界因开放而浮躁，而特殊的

历史经历（比如"十年动乱"）也影响了他们大部分人的文化素质，致使他们中许多人的作品暂时还显得浮薄单弱，缺乏时代的艺术深度，这倒是当前书法创作中比较普遍的问题。但这是可以逐步求得解决的，在他们统览书史、参照各项艺术、把握住书法艺术创作的基本规律以后，他们会比前辈更有条件去努力寻求做到这一点。而且那些恪守元明学书经验，唯晋唐法书是崇者，也未必不存在同样的问题。

"四届全国书展就已见前几年学章草、学简书、学写经的作者又转向学晋人。"事情的确是这样，而这正是作者们在求广泛、求深厚的征兆。笔者并非说晋唐不可学，也不认为他们转而学晋，就是因为寻丑不通又走回头路，况且他们今天的师法晋唐，已不是以赵、董的眼光和心态了。对于任何古迹都可以学习，但学习任何古迹都不可"以古代今"。一切只作为营养，最后都将落实到自己的创造，使自己的创作不仅有深厚的功力，是时代人真情的表达，又有不同于久为人们所熟悉而厌倦的面目。

今天，总的文化趋势已使书法成为独立的艺术（它之被用来为实用服务，恰因为它具有独立的艺术之美），但纯艺术却不能用纯技巧来创造。人们不是不想尽快出现时代的高峰，书家不是不想成为站在时代高峰的巨匠，但到达高峰的路太窄狭、太险陡、太艰难，它需要有雄厚的功力、高深的学养、博大的襟怀，才能跟上时代的要求和以此凝成的时代书家的精神气格，在踩满前人足迹的险坡上踩出自己的足迹。然而现实的强烈冲击又使仓促走上书坛的许多书家一时

还难以取得这种修养和能力，而外部环境又迫使人要坚韧不拔地去努力做好这种准备，这就是当前书坛许多书家所共同面临的课题。且何止只是一些"傅、刘美学思想"坚持者？当前书展、大赛频繁，刺激了创作也扩大了读者面，培养了更多的书法爱好者，并促进了社会对书法的重视。书法作为文化商品的交换，也提高了人们对书法价值的感性认识，是有利于书家的生产。但也使书家处在一种既要求使创作深化、又得为多式多样的需求者考虑的矛盾之中，致使相当多的作品从有心摆脱习熟的模式，又转向了为应付时需而苦为之。这样的作品可培养爱好者，可满足某种时需，可看到书家一定的功力技巧，却难以唤起作者与欣赏者间真诚的心灵交流。有人以为纯艺术性书法一定比实用性书法艺术性高，实际上事情并不这么简单，古人曾有不少发自真情性的实用书写都产生过美妙的艺术，今人若只为求时誉，在运用纯艺术形式中精心"务为"，甚至"百般点缀"，反"无烈妇态"了。这种状况，如果书家在创作心态上不作总体的反思和调整，必然还会持续下去，更何况激烈的市场竞争也必然使早出、快出、多出顺应"时尚"的作品而成为创作的干扰，使书家难以"甘于寂寞"去认真积蓄自己的力量、酝酿自己的书情，厚积而薄发，也使欣赏者不免会处在一个既觉作品多、但又感作品内涵浅的矛盾中。求丑拙、真率、支离，固然是由于对传统审美形态的逆反，但反向在哪里则两种可能都有：一种是反复在形式的"丑拙"上"务为"，最后也总觉无佳境、不新鲜，重又转向帖学——因为只有形式的

模仿，就会如时装一样，只能一时新，不可能取得在一定历史时代存在的价值和意义；另一种则是转向内涵的深求，以主体全面的涵养，发而为形质，即通过传统的汲取及现代造型观的借鉴，将功夫、匠心通通纳入表现时代的真性涵养……

这个规律终久会被才智不让前人的时代书家所掌握，出现这种书法的时代终究会到来。那时的书法面目，既不是现代意义的丑拙，也不是现实所厌弃的妍媚，而是相竞以"真""深"、相比以"多样"的百花；不是傅、刘美学思想的过时，而是其思想在本质意义的发扬、实现。"高韵、深情、坚质、浩气，缺一不可以为书"，刘熙载的根本书法美学理论正在这里实现！

四、从对"宁丑毋媚"的理解说到"丑"书大量涌现的现实

时下书法创作中，一种非帖非碑、较传统书法形态大为"丑陋"的面目占有很大比例，全国大展上不乏这样的作品，在中青年书展中，这类形貌的作品更多。《书法报》1998年第1期专栏介绍的曾来德君的一组作品，也属这一类，有人表示赞赏，也有人通过热线电话提出批评，说新年伊始，就以重要篇幅刊载这样的作品，"是个导向问题"。有理论家对这类书法的大量出现也持否定态度，虽然没有直接对作品发表意见，但说：当今一些书人错误地理解了傅山"宁丑毋媚"这句话，因而走上了创作追求的误区。

这位理论家认为：傅山这句话的本意，只在强调书不宜"媚"，而不是提倡书一定要求"丑"。他说以"宁……毋……"这样的语式表达事物，一般是以前者作陪衬来强调后者，如"宁缺毋滥"一语强调的是"毋滥"，而不是强调要"缺"；又如"宁死不屈"一语，强调的是"不屈"，而不是强调要"死"。

研究当前的书法现象并认识其发生、发展之所由，考察前人提出的理论观点对它有何影响是有必要的，把前人有关的论点认真搞清楚，甚至从文法学、语义学的角度，将一句话的真意弄透彻，也是必要的。"宁丑毋媚"一语，理解为强调"毋媚"而不是强调"丑"，无论从文法上还是从语义上讲，都是行得通的。人们甚至还可以帮助论者引傅山本人之书为据，说明傅山也不赞成书法在反对妍媚的同时作"丑"的追求。因为傅的书法，无论大小字、无论何体都无媚态，可一点也不"丑"。因此，在论者看来，时下出现这么多"丑"书，必是作者们误解了傅山的话，以为傅山在反对妍媚的同时，也极力提倡"丑"，于是大家相互影响，以讹传讹，走入了误区。也就是说，时下书坛出现的这种以"丑"为尚的追求，纯粹是对傅山一句话的误解所造成的不正常现象，因此才背离了正常的艺术追求。

仅仅据自己对傅山一句话的理解，就来判断当今"丑"书风行的是非、判断当前书法一些追求的是非，这样是否科学、是否过于简单？时下这种书风流行究竟是一种误解引出的偶然，还是书法发展形势的必然？傅山的话，除了

反对俗媚之外，是否还有把"丑"作为一种审美形态来提倡的意思？实事求是说：就事论事说不清楚，以一个人的书法作品来论证他的理论，也常常靠不住。董其昌也曾清楚明白地提出："书家妙在能合，神在能离，所欲离者，非欧、虞、褚、薛诸名家伎俩，直欲脱去右军老子习气。"可实际上他做得怎么样呢？他自己说："然余解此意，笔不与意随也。"[1]更何况傅山自己也有类似的自责：

> 又见学童初学仿时，都不成字，中而忽出奇古，令人不可合亦不可拆，颠倒疏密，不可思议。才知我辈作字，卑鄙捏捉，安足语字中之天？[2]

研究书法现象，也要从其所以形成发展的种种根据、原因，作尽可能充分的考察分析，并找出其中规律性的东西，以弄清其所以然。若迷惑于现象或仅仅抓住一句话、一件事就下结论，难免不是瞎子摸象。

傅山的"宁丑毋媚"，只是其著名的四"宁"四"毋"中的一句，这些话出现之时，振聋发聩，至今也一直为人们所重。但如何理解它、评价它的现实意义，却需要从书法发展的实际出发作全面系统的考察，看看他是在怎样的时代背景下、据怎样的书法状况、针对什么问题说的？

在其提出四"宁"四"毋"的这篇文章（即《作字示儿

[1] 董其昌：《画禅室随笔》。

[2] 傅山：《霜红龛集·杂志卷》。

孙》，见《霜红龛集卷廿九》）前面有一大段话，用来说明他学书的基本经历，以及表达他对元明以来以赵、董为代表的书风的基本看法。他分明是带着对赵、董书法的强烈不满说那些话的，虽意气用事地对二人大肆鄙薄不一定好，但反映出其对风靡一时的妍媚书风的厌恶却是事实。

妍媚从来就那么令人生厌吗？当然不是。相反，它还曾是人们所极力追求的。南朝宋人虞龢于其《论书表》中就写着：

夫古质而今妍，数之常也；爱妍而薄质，人之情也。钟、张方之二王，可谓古矣，焉得无妍质之殊？且二王暮年皆胜于少，父子之间又为今古，子敬穷其妍妙，固其宜也。

只是到了后来，这种风格面目被法度化、程式化，并一代一代地重复，才引发了人们审美心理的逆反。正如赵、董书法初出之时，人们是十分喜爱而不是厌恶，连傅山也有过"得赵子昂、董香光墨迹，爱其圆转流利，遂临之"的事实。如果赵、董之书从来不为人们所爱，又哪里会出现朝野上下翕然学之的现象呢？正是因为学仿得太多，物极必反，才有了从爱妍媚到反妍媚的发展。傅山的四"宁"四"毋"，就是在这个大背景下提出的。

当然，用什么取代"妍媚"，以"挽临池既倒之狂澜"，确实是一个非常现实的问题。其和"宁死不屈"等语之不同在于：在顽敌面前，"不屈"就只有死，视死如归

就是不屈，即一个行为有两重意义；而书风则不同，在口头上，人们可以说"不要妍媚""不要做作"等等，可这不是主观上要不要的问题，而是用什么取代的问题。傅山提出"宁丑毋媚"，就有以所谓"丑"的审美风格取代"媚"的含意，不然，他以何者去"媚"？而如果他不赞成"丑"，他就可用别的词汇了。所以，在这里硬套"宁死不屈""宁缺勿滥"之说，就脱离实际了。如果时下有些人对"丑"的寻求还不成熟，甚至有人根本不识"丑"之真义而只是赶时髦、"故托丑怪"，那当然可以批评，但也不能无视书法发展的必然规律，因噎废食。

"妍媚"，说白了就是"漂亮"，"漂亮"的反面就是"丑"。物极必反，书法为求"漂亮"走过了多少代，到赵、董时走到了极致，使人逆反了，基于一种逆反心理，书风有了求"丑"的要求，这岂不是必然？

我们可以把四"宁"四"毋"依次排开来一一分析，若按前面那位理论家所说这是"强调后者而不是强调前者"，就难以解释了。

如"宁拙毋巧"，讲的是点画结体的技法运用所产生的审美效果，而且在北宋时，黄庭坚就有"书要拙多于巧"的说法。这"拙"不是笨拙，而是用技但不见弄技的朴实，它给人的审美感受是"大巧若拙"，人们对它的评价是"无法之法，乃为至法"。难道能将"宁拙毋巧"解释为"强调的只是'勿巧'，而不是提倡'拙'"吗？

又如"宁支离毋轻滑""宁直率毋安排"等的提出，

分明也有以"支离"取代"轻滑"、以"直率"取代"安排"的含意。庄子于公元前三百多年就提出"朴素而天下莫能与之争美";魏晋前人书之所以为后来者所难及,也正是以其"朴素"而有真态。唐人学晋强调法度,森严有余却失朴素,为米芾、姜夔等所诟病;宋人以意为书,就是对唐人刻意求法的反叛。书到元明,赵、董在恢复晋法上下过大功夫,实际却无晋书之真率朴素而流于"媚";而学赵、董者取法乎中,仅得乎下,用心安排、刻意做作,更出现了"轻滑"的通病。有鉴于此,傅山提出"得天倪",以"支离""直率"求"字中之天",道理是很明显的。

汉语中有的一个字就是一个词,具有丰富的含意。但有时在表意中,也有含混难以确解者,大而化之不行,将它公式化更不行,得联系实际好好琢磨。

我不是说傅山这句话只能怎么理解、不能怎么理解,而是说研究问题,无论是引用材料,还是提出理论观点,都不能以偏概全,草率立论。

时代出现这许多"丑"书,是否仅仅因为傅山的一句话被人错误地理解了,因而这种追求就都是不正常的呢?

时下众说纷纭,有人对"丑"书的出现视为必然,有人则视为方向性错误,对这一问题究竟应该怎么看呢?

平心而论,如果是傅山个人的主观之见,不可能有这么大的影响力,当然也不可能一句话竟被许许多多的人都错误地理解了。如果注意书法发展历史和书法审美心理发展的历史,就不难想见:没有傅山这句话,当前这种书法追求也仍

然要出现。书法作为艺术，它既然培养了欣赏者，欣赏者的审美需求必也推动书法风格面目的发展，二者都不会长期停留在一种固定不变的状态。刘熙载《艺概·书概》中写道：

> 学书者始由不工求工，继由工求不工。不工者，工之极也，《庄子·山木篇》曰："既雕既琢，复归于朴。"善夫！

一个人书法求进的规律如此，整个书法发展的历史规律也是如此。前引虞龢的话，反映了字体创造的历史任务完成后，书技初臻成熟时期的书法现象和人们的书法审美心理，但是到了宋代，黄庭坚有感于"近世少年作字，如新妇子妆梳，百种点缀，终无烈妇态"，因而提出"凡书要拙多于巧"，就让我们看到了审美心理和书法追求的发展。可是元代赵孟頫说"用笔千古不易"，明代董其昌又说，"书道只在'巧妙'二字，拙则直率而无化境"。即一个力仿晋人，一个务求"秀润"，从而将时代书风推向了妍媚的极致。封建统治者的偏爱与倡导，更使这种书风泛滥，成为"既倒之狂澜"，所以岂只有傅山提出要以四"宁"四"毋"挽之？傅山之后，刘熙载更提出了一系列较之有过之而无不及的观点：

> 怪石以丑为美。丑到极处，便是美到极处。一"丑"字中丘壑未易尽言。

怪不怪！一篇专论书义的文章，讲了"工"与"不工"

的辩证关系以后，竟无头无尾讲什么"怪石以丑为美"？如果不是为启示书家在形式风格上作"丑"的追求，何有此言？

接着，他还写道：

> 俗书非务为妍美，则故托丑怪。"美""丑"不同，其为为之见一也。
>
> 书非使人爱之为难，而不求人爱之为难。盖有欲无欲，书之所以别人天也。

这些话，既可看作是对傅山论点的阐释，也可说是傅山论点的发展。

书人们此时只希望尽快找到一种新的风格面目，以摆脱令人生厌的妍媚，哪怕在俗人眼里它很"丑"、不爱它，也是有艺术意义与价值的追求。

但是矛盾在于：书人们既对妍媚不满，而内心深处又仍为这种程式所拘，对于稍有变异的形貌就难以接受。如：大倡四"宁"四"毋"的傅山就恪守着"一笔不似古人，便不是书"的戒律；金农、郑燮的作品，在今人看来无啥丑怪之处，可是直到清末康有为撰《广艺舟双楫》时，还认定他们"欲变而不知变"。

为什么出现这种矛盾？原因很简单：封闭的封建制度限制了人们的见闻，人们难有开放的思维，因而既不满于现状，又难以接受不同于传统的面目。书人们深深陷于"不变

不行，欲变不许"的困境之中。

幸而在史学研究的带动下，人们发现了长久被忽视的碑书，由于地区的不同，书契材料、方法的不同，更兼之年深日久，风化漫漶，其风貌具有帖书所不及的浑穆、古朴、拙劲、厚重，给人一种新鲜的审美感受。而且也都是祖先留下的遗产，人们尽可以放心大胆地去学习、汲取。因此，清乾、嘉以来，直到新中国建立，书家们都是在碑帖兼学、兼容的道路上追求。

这就是说，明清人因厌帖之妍媚所引发的一系列美学思想，是通过碑书风格面目的汲取而得以实现，而原先虽然他们提出了四"宁"四"毋"、"以丑为美"，但实际上并未能、也不知如何施行。

改革开放后，彻底改变了闭关锁国建设社会主义的状态，书法的发展也面临着两大现实：一是已走过的道路既要继承，又不能墨守；二是门户开放，西方多种艺术及其思潮大量涌进。二者都迫使书人们不能不考虑：时代书法的路子究竟该怎么走？

回顾历史，帖学确曾有过极其辉煌的历史，所形成的风范、所总结的法度，也培育了一代又一代的书家，然发展到明清，确也走到面貌极度精妍、风神日益虚靡的境地。碑书的发现，取碑融帖，远源杂交，不仅使清后期的书法取得了新成就，也为后来者寻求发展提供了经验。但作为改革开放后的时代书法，仅仅有这个经验就不够用了，"写出自己、写出新面目"，已成为时代书家的共识。传统是绝不能丢

的，不仅要对碑帖下功夫学，而且前人未曾发现或尚未利用的传统书迹，都要用时代的审美眼光看一看，用时代的艺术心眼学一学。这就是近年来一些人争学简牍、刑徒砖书、晋人写经残纸等成为风气的原因——这都是前人学书所不曾做过的，但这终归还只是前人艺术经验的一般运用，还不是自己面目的创造。

再说，这新的风格面目又能怎样创造？

前人不满帖书妍媚之时，虽倡"宁丑毋媚""以丑为美"，但实际很少人去实践，少有的一些尝试，也未得到及时的肯定；以后以汲取碑书为营养的创造，虽有迥异于帖的面目，可并不"丑"。这无异于说：一种新的审美观点虽然提出了几百年，实际上尚未真正实现。因而大胆的、发自肺腑、本乎性灵地去寻求非碑非帖，却又是从传统中化出的"丑"，恰正是前人提出、但未能完成，只可望时人以时代激情、修养、审美感受和功力完成的课题。

无独有偶，说明这也是审美心理发展的世界性规律。西方美学思潮中，居然也有类似"以丑为美"的"丑学"的兴起，如牛仔服、乞丐装、鸡窝头……也成为时尚。向高处跳，达极限以后，人们发现向低处跳也可以比一比，那里又是一片展示人的才智与能力的新天地。于是，一些不想再重复碑、帖面目的人，在时代生活和各种艺术都出现大变化的氛围中，就明确地举着"丑"的旗帜进军了。

当然，所谓"丑"，只是相对碑、帖传统面目而言，它不是某种固定的模式。但在以传统书法形态形成的"正常"

书法意识中，它是一种"非正常"形态，因此，传统形态意识强烈的人，就觉得它"丑"。金农、郑板桥等人书，只不过是"标新立异"，还不是自觉寻"丑"，到徐生翁、徐悲鸿、赵冷月等人，也只在借笔抒写拙朴、真率之情性，而到了当今，才把"丑"作为明确的审美形态追求了。

"丑书"的出现必然有两种情况，一种是：认为"丑"不过是适应时代审美心理需求的、不同于传统的形式面目，其艺术构成的本质依然，它还是讲"无法之法"、讲"不工之工"、讲境界之美、讲精神气格与内涵；另一种则是以为："丑"是当今新的形式，是一种不需要传统功力，也不需要审美修养的游戏，作者只要善于包装，就不难使自己成为名利双收的"书法家"。

如何对待"丑"书，也有两种态度：一种是肯定那有见识、肯下真功夫的追求，观其实践，该肯定者肯定，尚不成熟者待其成熟，因为它同样需要从传统中蜕化出来，甚至比直接从碑帖化出更难，但由于认准这是书法发展到现阶段必然的一个走向，所以虽艰苦也乐于探求；另一种则是视"丑"书为"恶道"，恰如溥仪当日要剪辫子，在王公大人们眼里简直是大逆不道、是"歪门邪道"，因而认为寻"丑"就是不识书事的"胡闹"，报纸发表这类作品就是"导向错误"。

剪辫子对不对，不需要这些人判断了。但将身上的中山服脱去，换上西服夹克的体会他们总经历过，现实生活里出现前所未有的变化的事就更多了：老太太穿花衣，年青姑娘

着素裳；男子汉留长发，女孩们剪短发；少年郎留长须，老头子胡子刮得精光……这些今人视为正常的事，若用老眼光看，不是奇"丑"吗？

这种种反传统之常而今又不觉其反常的现象，能说是由于某个人的话说错了，或是大家对某个人说的话理解错了造成的吗？

不要凭狭隘的个人经验想事，不要把现象孤立起来看，不要静止地观照书法审美形态，以为哪一种是绝对正常的、美的，哪一种就一定不正常、不美。不能叫历史不发展，不能埋怨历史发展得太快了。

五、对"流行书风"的看法

给书风书貌言"丑"不是今天才有的，没用这个词而有这个意思的说法、讲究，已经很早了。东晋时的庾翼，认为自己的书是"家鸡"，而王羲之书是"野鹜"，就是说自己的书比王羲之书美。"宁拙毋巧，宁丑毋媚"的观点是傅山提出的，这里就有了"丑拙"比"巧媚"美的意思。其实早在北宋时这种认识就已有了，黄庭坚说："凡书要拙多于巧。近世少年作字，如新妇子妆梳，百种点缀，终无烈妇态也。"南宋人刘正夫更明确认定："字美观则不古，字不美观则必古。""古"者古朴，朴则雅，是很高的审美境界，而"美观"则是它的反面。这就有了"以丑为美"的意思。

原来人们对书法美的认识是根据书法的发展而发展的。

但唐代以前人就不这么看，南朝宋人虞龢在其《论书表》中就说："夫古质而今妍，数之常也；爱妍而薄质，人之情也。"前者讲的是到南朝为止他所见到的书法发展的事实，后者讲的是人们一直存在的审美心理。可是在北宋之时，这个结论就不对了，黄庭坚有那样的看法，刘正夫则说得更绝对。

明代赵孟𫖯被人认为是接王羲之之正脉，为五百年来所无，很少人不学他，致而形成一个时代的书风。可是曾几何时竟被傅山视为"既倒之狂澜"，力主以四"宁"四"毋"挽之。"宁丑毋媚"也者，至少是说"书之妍媚不如不媚之丑"。一些不注意从审美实际研究问题，只凭先入为主想事的人，却将美与丑绝对化，硬说"以丑为美"是绝对不可能的，说这样认识问题是错解了傅山的本意，好比讲"宁死不屈"，其中心意思是"不屈"，而不是要人求"死"。也就是说，傅山这样讲，不是鼓励人们去寻丑，而是告诫人"勿媚"。这不就行了吗？虞龢当年论定"爱妍薄质"为"人之情"，而今傅山告诫人"宁丑毋媚"，不就是说此时人已不以妍媚为美，妍媚已经不为人喜爱了吗？

事情岂止如此？清刘熙载《游艺约言》中说："大善不饰。故书到人不爱处，正是可爱处。"（这里所谓的"大善"，就是指最具有审美意义与价值的艺术效果）即书法不要刻意去寻求俗人喜爱的妍媚，而恰恰相反，俗人不爱者，正是真识书者认为最美者。其《书概》里又以怪石为例，论"丑"的审美意义与价值说："怪石以丑为美。丑到极处，就是美到极处。一'丑'字中丘壑未易尽言。"意思也是

说：这审美意义上的"丑"，有其丰富复杂、难以明言的内涵，不能将它简单化、庸俗化。

历史上对同一书法现象出现不同的美丑判断是经常有的，不仅东晋时庾翼与王羲之之间有过孰美孰丑的争议，即使王羲之书被唐太宗奉为"尽善尽美"以后，也还有人向这个书风挑战。五代杨凝式，显然有不同于晋唐风规者，褒之者衷心赞其美，而影响所及，许多人不能不口头称是，但实际心中并不知其美何在。颜真卿书不为王著所赏，其所主持的刻帖中竟选不上颜的一件作品。苏、黄之书也因为不合晋法，经常被人指责。赵孟頫书被许多权威认为得二王真传之时，却也有徐渭、黄道周、张瑞图等一批书家，坚决不肯走妍媚的路。没有对赵董书风的极端不满，没有此前一批书家所创造的不同于二王风范的书法，傅山不可能有"宁丑毋媚"的认识产生。所以，我们不必把"以丑为美"的书法看作是离奇之事。

但是，一些不从书法实际看问题，只在思想上搞形而上学的人，就转不过弯来，他们只以为：丑是美的反面，丑的怎么可以被看作是美的呢？

这些人不懂辩证法，不相信在一定条件下，对立着的事物及其性质是可以相互转化的。何况人的审美能力是与审美对象的存在条件，与审美者自身的见识、经历、情性、修养联系着的。

以服装为例很容易说明这个问题：多年被人遗忘的唐装，今年变成了时装；去年以为漂亮入时的新装，今年竟穿

不出去了。难道这不是因为过时的唐装今又时髦了，而去年的时装今又觉不美了？

当年男人如果不留辫子女人不裹足该有多丑？如今，你是男人，你留辫吗？你是女人，你裹足吗？新中国成立初期，一个干部着一身西服，是很难看的；今天着一身中山服去公园里遛遛，人笑你是"老古董"。衣着不入时，就丑。

为什么事情会是这样，道理在哪儿？

第一，美丑不是事物的固有属性，美丑是和人对它的感受相互联系才得以发生的，人若没有美丑感受力的存在，事物也不会有所谓美丑。

第二，事物的美和人的美感随人类的进化而发展，美和美感现象出现以后，也随人的生产、生活的发展而继续发展，艺术就是美与美感发展的产物。生产、生活推动了人的审美意识的产生，推动了艺术创造，艺术又培养了欣赏艺术的受众，受众的审美需求则又或正或负地影响着艺术的发展变化。

当人们希望蔽体的衣服也有如其他动物的各种色泽而发明给布帛染色以后，如何使色泽染得牢实而不褪脱，是人们长期寻求解决而未能解决的问题。这时人们只会以色泽牢实、均匀为美，而不是相反；但是当科技将这个问题解决以后，人们却又有以褪色效果为美的事，如牛仔服的出现，就是这个道理。正如人们难得经常有完整的服饰时，断不会以残缺、破旧的服饰为美，正是因为这些问题都解决了，所以才有如今褪色的布、打补丁式的衣服，都可能成为一时的审

美时尚。

物极则必反，人的审美心理也是这样。当书写工具器材尚未完善，书写技巧还不精熟，书写效果还未达到人们所向往的完满时，书者是殚精竭虑向这个方向努力的；因为这正是书者功力修养的表现，是"人的本质力量丰富性"的现实，是构成艺术、产生审美效果的重要根据。可是当大家用尽心力后，发现百般点缀产生的精媚并不具有新的审美效果时，这种精熟的老面孔的重复就会使人不满了，因为这种效果已不再是"人的本质力量丰富性"的现实。

这时，谁能看到这一点，找到突破口，找到创造新的风格面目的新形式，就可能又成为人们以为美的艺术。

但事情也不是那么简单，要突破现状的想法也许人人都有，但真正能找到突破途径的人却不多。这是因为已有的书法程式已使人们形成根深蒂固的书法观念、心理定式和书写习惯，它处处限制书者，使书者觉得这也不能变，那也变不得。而受众的审美心理结构也是复杂的，虽然一方面厌倦熟悉的、老的风格面目，但同时对书者的新变若稍有超其早已形成的艺术定式，却又觉得这也不顺眼，那也不合适。

事实也确实如此：一些寻求突破的人当中，对哪些是可以突破、可以变化，而哪些是不能突破、不可变的并不都很清醒，这就出现了分明可突破处未敢去突破，可以、需要求变处又不敢去变。而所有这创变、突破的审美意义与价值，恰正体现在能充分利用这一艺术形式的可能性，以展示艺术家的聪明、才智、技能、修养，也就是展示作为一个艺术家

的"人的本质力量丰富性"。

艺术家的聪明才智，不仅体现在已创造出的艺术形象上，而且还体现在对所掌握的艺术形式应该创变、可能创变的理解与把握上。即在可创变方面显得匠心独具，在创变上得心应手，在不可创变方面也决不枉费心机。因为人们的审美心理是：欢迎锦上添花、美上更美，却不太接受想法虽不错，但并不成熟的创造。这种心理，常常容易损害寻求创变者的积极性，所以在对待这个问题上，既能显示创变者的匠心，也可考验创变者的意志，其创变成果的意义与价值也正在这里。

在帖书日益虚靡以后出现了对碑书的追求，自此，无论是碑书面目取代帖书也好，还是碑帖兼融也好，总之是改变了帖书的一统天下。而且即使极为保守的人，也是在相对意义上学帖，而不是以为书法只有帖书。这样，经清末到民国，直到改革开放以前，中国书法走了一段较历史上任何一个时期都相对多样化的道路。

这是封建制度崩溃，西方资本主义思潮向东方涌进的历史阶段。西方文化、西方艺术思想和艺术品种、风格向这边冲来，它们虽然不能改变书法作为艺术的基本特征，却激发了人们视书法为艺术的更大自觉，以及要创造前人不曾有过的风格面目的自觉，并沿着明清以来已启动的所谓"以丑为美"的美学思想，迈开了具有创变意识的新步伐。这就出现了将字体杂合的郑板桥，出现了笔画横竖粗细颠倒的金冬心，以至陆陆续续出现了以写石鼓文右耸其肩的吴昌硕、

取碑书却化为草书的于右任，乃至干脆如孩童一般作书的徐生翁等人。一些为传统书法定势桎梏了的人，就觉得他们"丑"；而具有创新意识的人，则觉得以前视为丑者，现在看来确实是美的。

改革开放以后，"二为"方向、"双百"方针的切实贯彻，调动了广大文艺家的积极性，使大量的中青年也都带着极大的创新自觉。但是他们不可能逃出书法发展的基本规律，如果不学帖，不入碑，也不想丢了汉字去搞准抽象化，却又一心要写与碑帖迥然不同的面目，就必然走向当前这种被人称为"丑书"的道路。

这种既不同于帖也不同于碑，被人称为"丑书"的风格面目的出现，是书法发展史的必然，不是个人灵感一动产生的奇想。

按理，"丑书"最早出现时绝不可能多，因为这是突破；既要有见识，又要有勇气。然而当这种书风被时人接受，并受到赞誉以后，它竟在短期内蔓延开来，形成一种有史以来不曾有过的流行书风。这是因为：一是它确有不同于碑帖的面目；二是改革开放从西方传来了许多反传统的美学思想在起作用：越怪得不可理解，越有刺激性，越为人所美；三是这种以丑为美之书，实际是以真修养、真情性、真功夫的毫无做作的流露，它本是很难的，但是这种有深厚审美内涵的"丑"，与那刻意涂抹、信笔为体的东西，又并不是每个人都能分辨得出的。也就是说，这种看似不要技能功力就能随意涂画的东西，只要你煞有介事地当它是一件"皇

帝的新衣",你也那么写,也那么自吹时,是没有多少人能识破的。既容易生产,又能沽名钓誉,谁活动量大,就可名利双收,它怎能不很快泛滥呢?

我不仅不反对而且还特别赞赏在书法创新之路上艰苦探索的书家,即使他们失败了。

但我反对这股席卷全国的书风,因为从来没有不经自己的艰苦探索、而只随流行风气涂抹,就会有真正的艺术产生。

不过我也知道,当前这股风是反不掉的,因为它的出现符合规律,也是书史发展必须经过的一个历史阶段。如果帖的发展是"正",碑在一定时期出现则是"反",碑帖的融合就是"合";如果碑帖融合后的发展是"正",当前"以丑为美"的流行书风则是"反",必有这个历史阶段的经过,才会出现书法发展新阶段的"合"。

把这种书风的出现归咎于个别人,其实是将个人作用估计得太高,是"英雄造时势"的唯心史观,不能说清问题,也不可能对已出现的这种书风有正确的对待,甚至也难以有不为时风所左右的创新实践。

艺术创造它的欣赏者,欣赏者的需求也推动艺术的创造发展。艺术家的创造,自觉不自觉都有前人创作成果或正或反、或积极或消极的继承,好的艺术家继承性会更多、更深。他们创造性地汲取前人的经验,包括从前人的经验中汲取失败的教训,但是他们决不重复前人,甚至不肯重复自己。艺术家的创造才能及其"人的本质力量丰富性"也正从这里展露出来而获得审美效果。

　　艺术家总是要从能充分展示其"本质力量丰富性"的方面去着力，因为只有这里才有审美意义与效果。在艺术创造中，当"人的本质力量"有充分的展示余地时（比如前人希望有精熟的书写效果而未能达到这一步），后来者就可能继续努力，因为只有在这种追求中，人的才能修养等可以展现，也才有审美效果；但如果前人的追求已到达极点，则后来人无论花多少心力，也只是前人面目、效果的重复，这就缺少"人的本质力量"展示的意义了。

　　在人们产生了对妍媚的逆反以后，是否对妍媚的反面就会产生美感呢？

　　事情没有这么简单。如果真是这样，人们就会将今天以为丑的放到对它产生逆反时再拿出来，不就都是美的了吗？何必还要有更新的创造？

　　这是误解。

　　但是时人确实又以古人不认为美的"拙朴"当作最美的，而且要在当今的艺术创造中努力寻求它。

　　从现象看仿佛是这样，但深入考察却发现这是因为：先民创造的充满质朴之气的古代书契，有一种现代人际中包括现代人的艺术创造中所缺的"真纯"，现在人之所以以之为美、并作这种追求，实际是在追求其形式后面所透露的真率质朴之气——艺术原就是为补偿人的精神生活需要而存在的，人们在现实生活中不能得到的东西，便会要求在艺术欣赏中得到补偿。

　　在前人以为丑的艺术现象中，实际却存在着无"刻意求

人爱而做作"的真纯质朴，只是那个时代的书契普遍具有这种真纯质朴，人们司空见惯，故不觉其美（正如成人以孩童的天真为美，孩童自己却不觉其美一样），但在失落了这种真朴的时人眼里，它就是梦寐以求的审美效果了。也就是说，在这所谓"丑"的东西中，有当今书法中所没有的也是最可贵的人的本质，而这一点，恰是通过一种似不经意的创造、一种有功夫但不见功夫又似乎很"丑"的形式显露出来的，所以也才有这样的说法，它的核心是真情抒发、不做作，做作就俗了。刘熙载说："俗书非务为妍美，则故托丑怪，美丑不同，其为之人之见一也。"仿佛就是针对当前这种状况说的。

有的书家确实日渐深刻地感悟到这一点，千方百计增进修养，作这种追求，这就出现了极少数首先从传统书法面目中突破出来的书家，他们的追求确也受到了识者的肯定和历史的承认。

但也有人却只是从"面目一新"的效果看问题，特别当他也被那长久以来一脉相承的妍媚书风激反以后，便以为这种面目既新鲜时髦，又很容易"学得"，于是就一窝蜂似的跟了上来。以至于到处都是这类丑书，真孙悟空、假孙悟空，一时间叫人难分真伪。不要说市场上未必有多少火眼金睛，就是权威性的全国性大展上，对大量的这类作品一下子分出真伪高下，也并非易事。

今后书法是不是就顺着这种趋势发展下去了呢？是不是就是这样信笔为体，越丑越好，而没有美丑评定标准了呢？或者说，是否书法只要不断地改变老面目就是美，在审美意

义与价值判断上，也没有个根本不变的规律呢？

不。在不同的历史阶段，由于书法的用途和发展状况的不同以及人们对书法美认识的不同而会有不同的着眼点，然而这样着眼而不是那样着眼，其中确有本质不变的规律。这规律就是：在艺术创作中，是否能充分利用条件的可能性，创造出给人以审美满足的形象，从而在创造的全过程中展示出"人的本质力量丰富性"，其展示越充分者就越是美的。

比如说一件书作，从表现看去，它既不见晋唐风范的恪守，但也不是碑书的笔画结构，它就像孩童作书、信笔涂鸦，但当你细品时，却发现它的书写既充分利用了笔性，有不浮不躁、不死不滞的功力，结体中又有不齐之齐、不稳之稳，每一笔都不合碑帖常法，却又动它不得。更为重要的是：它自然呈现出一种高雅的精神气格，而无一处是刻意做作。你初见它时，可能觉其不合常格，可正是它不合常格，你在反复品玩后才觉其有奇趣：它不是没有古人，不是缺少传统，它恰是从基本精神、基本美学原理汲取了传统；它确实使你感到新鲜、感到美，而这种效果也恰是传统书法美追求在时代条件下的发展。

这种效果是书者全面修养、功力的果实，它是扎扎实实的功夫磨出的，是真真实实的精神流出的，而不是跟着时风做出来的。

有人深深懂得这一点，所以仍如同古人作书寻求精谨的风神一样，按照书法艺术的根本规律，为寻求深悟作不懈的努力。实事求是说，当今这种人很少，相反不相信也不肯这

样做的人却很多（这也是时代特点，就像当今各行各业都难免有伪劣充斥一样），他们视胡乱涂抹为时髦，而且也确有一些附庸风雅者附和吹捧，推波助澜，使声势越来越高。这也是这种书风广泛流行的原因。

当前，丑书正多，丑书的喧叫正响，以至有人怀疑：踏踏实实下功夫向碑帖学习，是不是错了？

绝对不是。因为这不合规律。

为什么会有这样的现实呢？从来卖假货的叫卖声总要比卖货真价实的叫卖声要响。

其实这些没什么可怕，艺术史的长河上容不得投机者，也总不会亏待真诚的艺术家，当绝大多数人对帖学的妍媚产生逆反时，却仍有少数书家对帖学传统表现出无限深情，结果也取得了历史性的成就。碑书兴起后，又有一批执着者以真诚对待帖碑给予自己的营养，寻求自己在时代的与碑与帖均异的路，历史也承认他们。相反，在一片弃帖寻碑声中不知所以而盲目跟风的人，在别人因汲取遗产的营养而取得成就的时候，他们却并没有获得什么。这就是历史教训。

总之，在可见的时日内丑风不会停止，但此风过后，会吹走一片尘土，吹落许多黄叶，而傲立于书史上的将仍是那些真正有见有识、有实际追求的书家。

六、本质不会变与表现一定会变

在深入考察书法艺术的讲求中不难感受到民族文化精

神、哲学、美学思想意识的深刻影响，所以如果不从民族文化精神、民族传统哲学、美学思想上去找根子，简直就无法知道书法在艺术追求、在审美上为什么会有这样那样的许多讲求。比如说书法在审美效果上讲"功力"，这很容易理解，没有功力，书写就难以实现，没有功力勉强实现的书写，效果也必不佳。但是，书写效果为什么还要讲求"天然"呢？原来我们的民族哲学思想里有一种崇尚自然的思想。可是当我们自觉以民族的哲学、美学观点去考察书法时，往往又难以弄清它究竟是哪一种哲学、哪一家美学思想的影响。

其实这并不奇怪，作为汉民族哲学思想的支柱，即儒家、道家和后来由外域传来的释家，对于我们民族大多数人来说，并不是专门的宗教信仰，而是一种观察、认识、感受事物的态度方法，是一种文化精神；他们是互补的、统一的、互相渗透、互相补充的。即以书法为例，人们就是在这种互相渗透、互相补充的思想意识作用下，寻求艺术效果，进行审美追求，并通过不同历史阶段的书法实际表现出来。

在蔡邕的书学思想里就既可以看到他对技法的重视，也可以看到他把书法视为自然规律的认识。

晋代，崇尚黄老之学的文人士大夫以不激不厉的心态，寄情志之所托，使笔下呈现出平和温润、简远脱洒的境界；六朝人书，都很强调书写的功夫，以功力之大小看书法成就之高下，然而这分明是以主观努力表现出来的功夫，却以俨若天然生成的效果为最高审美效果，把功力的获取与对自然

规律的感悟统一起来。

唐代道教盛行，道家思想也深深渗透到书理中来，所谓由王羲之记录的《记白云先生书诀》就明确提出："书之器，必达乎道，同混元之理。"（该文被怀疑为唐人伪托，与这点也有关）；虞世南《笔髓论》中《契妙》一章对书法原理的表述，又显示了儒家思想感情与道家思想的充分结合；而董其昌称"唐人书取法"，其实唐人对法的运用也正是以"作意""得天地之自然"为根本的。

颜真卿是以儒家忠君爱国为思想武装的一代文官，人称其字如其人，正色立朝，有"临大节不夺"之气；其碑书有闳伟发扬者、有庄重笃实者、有秀颖超举者、有淳涵深厚者，而当其为行草时，又纵情挥洒、淋漓尽致，全不知有法度之拘。

苏轼亦典型儒生，虽一生屡遭谪贬，却仍忠君报国、矢志不渝；其书若老熊当道、儒态可掬，却又公然宣称"我书意造本无法"，把"勿刻意做作"与"笔成家，墨成池"的苦功统一起来。而黄庭坚则既是欧阳修、苏轼儒、道统一书学思想的继承者，更是以佛家禅理解释书道者。

傅山明确提出"纲常叛孔周，笔墨不可补"，公然鄙薄赵书缺少大节不夺之气，并五体投地于颜书之前；与此同时他又大讲"得天倪"，还自责"我辈之书卑鄙捏捉"，主张以"四宁四毋""挽临池既倒之狂澜"。

……

当我以这种文化意识来观照书法时，我对书法这样的

历史发展便有了关于其文化精神内涵的感识和理解。即使自魏晋以来，书法一直是以正、行、草几种字体为支架没有变化，然而随着不同历史阶段的经济、政治、文化和书法本身的实际，在审美追求上还是有所不同的；无论董其昌等所称的"晋取韵，唐取法，宋取意"是否准确，但他们看到了不同时代所不同的书法表现却是事实。这是一方面；而书法表现无论怎么变，其中所体现的由民族在长期历史条件下所凝成的精神实质却没有变，也不会变，这是事物的又一面。

也就是说，我是以两点论、从两方面去看书法中所具有的民族文化精神内涵的，即它讲求精神文化内涵的本质是不变的，而其具体的表现是一定会变的。将有的看成没有，将不变的看成会变，将会变的看成不变，都不符合事实。

当今书坛"丑书"流行，某些不谙书史、不识辩证法和不相信书法还有这样那样发展的人，将自觉作这种探求者与盲目跟从者统统看作是胡闹、是"丑""俗"，提出要"反"，这就是头发胡子一把抓了。

我也写文章反对过，不过我所反的不是"丑书"的"始作俑者"，对他们我是赞佩的；我反对的只是那大批的盲从者，因为艺术是创作之事，是感识驱动之事，而不是盲动之事。前人有创造，前人的创造使我很喜欢，于是我研究其取得成就的规律，举一反三，进行我的创造。这是符合创作规律的。如果不是这样，以为时代变了，写字可以不讲技巧、不要功力，只要东倒西歪，只要装模作样，这就不叫艺术创作，而是胡闹了。不过这也是具有时代特点的，如今哪一行

当没有伪劣假冒？有人确在这当中成了名、发了财，但也确给正儿八经的产品造成了使人难以信赖的损害。

我把那认真严肃进行艺术创新追求的，与那些盲目追赶"丑书"而使"流行书风"形成的，都视为历史的必然。且看当代人们的衣、食、住、行，人们在物质生活与精神生活的方方面面有哪一点没有变？有变得好的和比较好的，也有变得不好和很不好的。改革开放岂能不付出点代价，问题只在代价付出的多少，付出的值不值？如果我们付出的代价换来的是全国人民生活脱离贫困、进入小康，这就很值。书法艺术也一样，书法曾经不被承认是艺术，而现在已经成为丰富人民精神生活，并得到大普及的艺术，能说不值吗？当前要紧的是：总结经验，明确追求。一方面在"二为"方向和"双百"方针的指引下，开展创作上的各种题材、体裁、形式、风格的大竞赛，同时也要鼓励充分说理的艺术问题的民主讨论。不去倡导、鼓励、支持正确的，即有艺术价值的追求，而将目光老盯着那些盲从者，是最失策的。这与商品的打假不同，艺术上只要有好的，有为群众所喜闻乐见的，人们自然跟过来；而那些素质低、效果差的东西搞得越多，越会促使人们对它产生逆反心理。我坚决不信那些在当前闹腾得热火，而实际并非真艺术追求的东西，在一段时间后还能那么热火，毕竟大多数人的审美水平会随着文化生活、精神生活的丰富也在不断地提高，这是关键。

随　笔

一、碑书论辩

秦汉以前，除简牍及少量帛书外，很少有墨迹留传。简牍布帛上没有工楷的篆隶，人们学习篆隶，除了求助于诸钟鼎彝器，就只有碑石铭文，这是古人所以学碑的根本原因。后来学正行书等就不同了，这些字体，是在纸张上出现、纸张上成熟的。纸张上书写的各种表启、函札、便笺等，通称帖书。魏晋以后，通行正、行、草体以迄于今，所以，隋唐人学书者学魏、晋，宋、元人学晋、唐。直至清初，学书者无有不以前人那些墨迹为本，即无有不是学帖的。宋刻《淳化阁帖》等是帖书的复制。唐代书家有自觉借碑石留传墨迹者，一则作者书碑的基本功夫基于帖，二则在碑石上刻工也是极力保存这种技法和点画形质，所以仍应把这种碑刻之迹视为帖学范畴。直到清乾、嘉时期，学正书者绝无求向北魏碑书的。不是找不到，也不是取之不便，即以龙门造像为例，品种数量很多，均刻在岩壁而不是埋没地下。可是自其陆续刻出后，经南北朝、隋、唐、宋、元、明、清一千多年，没有人从艺术审美意义上注意它们，也没有人学它们。

原因似乎很简单，这些绝大部分是工匠之作，即使非工匠之作，也"粗放""拙直"，毫无妍媚之美，不及二王远甚。要得书技之精，书态之媚，非宗晋不可，所以书到元明，意态极妍，也是必然的。

但是到了清乾、嘉之时，书法家在考据学家用以证史的北魏许多碑书上，竟然发现了它们大不同于帖学的神韵、风采，不仅从这里获得极大的审美享受，而且产生了亟欲学习它、汲取它的强烈愿望和具体行动。而且确实清咸、同以后，出现了一个向北魏碑刻学习的高潮，而且延续至今未见中断。正如一位学者所说："无论从观念上、理论上，还是书法创作上，似乎都没能摆脱碑学的羁绊。"

碑书既然这么好，这么值得学习，为什么以往绝无人关心它？

既然其没有艺术审美价值，为什么清咸、同以后书家纷纷用心用意学它？

如果是少数人的审美心理变态、失衡，为什么那时会出现"人习家临"之势，迄今也"没能摆脱碑学的羁绊"？

如果说以往未能发现碑书之美，是因为人们见识浅，有偏见，为什么他们却又创造了统治中国书法艺术千余年的帖学的历史？

……

碑还是那些碑，石还是那些石，如果说有什么变化，也只是当初刻出之迹，年深日久，字口有些漫漶损缺，如斯而已。

　　但是，书法的历史发展了，人们的审美心理、艺术思想、需求变了。正是基于这些，所以才出现了一个尊碑、学碑的不可遏止之势，并形成相当长时期的书风。

　　现在要回答的问题是：为什么会有这种心理、认识、需求的变化发展？

　　对这个问题，康有为的回答是："元人吴兴首出"，"揭曼硕、柯敬仲、倪元镇虽有遒媚，皆吴兴门庭也"，"自是四百年间，文人才子，纵横驰骋，莫有出吴兴之范围者，故两朝之书，率姿媚多而刚健少"。到清代，"圣祖酷爱董书，臣下模仿，遂成见气"，"国朝之帖学，荟萃于得天、石庵，然已远逊明人"，"物极必反，天理固然。道光之后，碑学中兴，盖事势推迁，不能自已也"。[1]马宗霍《书林藻鉴》也有观点基本相同的分析。其实早在清初，傅山就已从赵、董书风的流行看到了帖学日益衰靡之势，称时书已是"狂澜既倒"，只是未能找到"既倒"的真正原因，也没找到"挽狂澜既倒"的有效办法。他一方面把问题归咎于赵孟頫人品不正，一方面又提出"四宁四毋"的纠偏主张，但最终自己也感到回天无力而哀叹"腕杂矣"。

　　其实，平心而论，赵、董书风虽先后占据统治地位，但时人之书也并非尽皆妍媚。王铎书之雄劲，不亚鲁公；黄道周、张瑞图等之奇崛，也堪称大家。然帖学一统千百年，太单调了，人们才带着对帖学的强烈逆反心理扑向碑书，并积

　　[1] 均见康有为：《广艺舟双楫》。

极于实践，而不是等待、听命于理论。康有为等人的认识已是有了百余年实践以后的事，但也未能将碑学兴起的复杂原因讲透。而这一时期，也确实出现了一批因学碑而取得大成就的书家。当今有学者认为，这一阶段，由于弃帖趋碑，使中国书法的几种主要字体（如正、行、草）缺少了与元明可比的成就。但愚以为这个立论的基本观点不妥，正、行、草书确实是千余年来实用的字体，但不是任何人规定，也不能由任何人规定它们必是书法艺术创作要用的字体，正如题材决定不了艺术一样。何况任何历史时代都不可能各种字体的运用齐头并进、全面发展，人们也从不以字体是否全面运用而论一个时代的书法成就。不过，在以行、草之外的几种字体用作艺术创造上，此一阶段确实取得了前几代不可想象的成就，即书人已自觉调动一切既有的字体于艺术创造了。

但正是由于当时以及以后几十年来，对这种史无前例的学习选择没有及时地作出令人信服的总结，因而在改革开放后的书法热潮中，就又出现了一些庸俗而拙劣的"新变"，使得书坛确实有些混乱。有人认为这是因为丢了帖学传统，是碑学及学碑带来的结果，因而在书学理论研究日渐活跃之时，有学者对碑学的已有评价、对学碑已出现的态度和方法等提出了非议和责难。有位学者说：

由于这种不分青红皂白的混淆与等同，造成了书法史、书法理论及书法艺术领域的一系列是非颠倒与真假混乱。清代以来的抑帖扬碑之风，就是这种颠倒与混乱之中的一个登峰造

极的例子。

抑帖扬碑，实质上就是贬低书法艺术，抬高非书法艺术；认为碑比帖好，就是认为非书法家的艺术造诣比书法家还高。

以康有为为代表的整个抑帖扬碑理论之所以牵强附会、漏洞百出、难以自圆其说，从美学思想的根源上剖析，就是因为在对待碑、帖的问题上，犯了这种混淆艺术层次与美学性质的错误。若不是没顶于这种错误的泥潭而至于耳目淤塞、头脑昏昏，岂会尊魏（基本属于非艺术范畴的魏碑、造像等）而卑唐（基本属于艺术范畴的唐代之书）呢？

有的学者看到了"随着帖学的每况愈下，代之而起的碑学大盛"，看到了帖学"从东晋历经唐、宋、元、明以至清嘉庆、道光，统治中国书坛达一千五百年之久。直至清末碑学大盛，北魏碑版得以复出，从而拓宽了书法艺术的创作路子，使蕴藉流利的传统帖学的一枝独秀，变为碑帖并存，秀拙竞艳的百花齐放"。

但是，与此同时他又认为：

当碑学膨胀到"唯碑为美""无碑不美""莫不口北碑而写'魏体'"的时候，书法艺术的主流——帖学，被降到了不应有的地位，碑学也由此走向了它的反面。

有些造像题记，诸如《郑长猷碑》等，碑中漏刻、错刻之字随处可见了，抑或本身就是石匠以刀作笔的产物，石匠们

既无文化、又无任何书法基本功的训练，只是师徒授受、世代相承的那种刻凿工艺，有的甚至可以说极为拙劣。

论者还说，由于"碑书的大播至今已有近二百年的历史"，"一直影响着中国书坛"，"而影响中国书坛达五百年之久的元代大书家赵孟頫就与叛徒、与'俗'字连在一起，甚至连王字都嫌俗。凡是美的、媚的都是俗的，现实唯有学碑、学造像，而且还是《广武》《好大王》《灵庙》《二爨》一类才是正道。将字写得越野越过瘾，越丑越带劲，似乎只有支离破碎，东倒西歪才高古奇逸，才雅致。不是曾有人主张'高举丑的大旗'吗？对傅山'四宁四毋'论的片面理解，并大肆喧嚷，不是在中国书坛上掀起了丑怪粗野之流行书风吗？应该说这些都是碑学的流毒在作祟的缘故"。论者还说："清代人的学碑是不得已而为之的，康有为在《广艺舟双楫》中说得甚为清楚：'今欲尊帖学，则翻之已坏，不得不尊碑。'"因此，论者更认为：不非碑，帖学终不能扬眉吐气；不非碑，书法艺术终不能突破樊篱而腾飞。……

为什么以前没有这许多认识和非难呢？

事物发展了，认识问题的根据更多了，人们对问题认识的态度更冷静、水平更提高了，更因时代有了平等争鸣的空气，时代为人们认识问题提供了更有力的思辨办法。这都可能是原因，而我认为更重要的原因是：又一种逆反心理被似乎是学碑，实则是乌七八糟作古作怪的时风引发了。

用一种被帖学激发的逆反心理认识碑学和考虑学碑，不可能没有偏激之言，以对当前书坛上出现的丑怪粗野、乱七八糟以为新变的厌烦心理认识碑学现象及有关问题，也难免不出另一种偏激。

为了避免这一现象发生，我不想就事论事，我这里只是按审美心理发展的规律性以及艺术创作发展的规律性，来认识一下当今学者已经提出的碑学的有关问题。

有这样的客观事实：一件艺术品，人们曾经那样地欣赏它，由衷地赞美它，但长久地观赏后，人们审美心理会疏淡它。这时候，论者可以理性地承认它曾经多么震撼人的审美心灵、提高人的审美境界，但是对每个审美者来说，风格面目的长久不变，人们是会厌烦的。王羲之书法艺术在历史上的地位无可怀疑，功绩不会磨灭，如今一件半件唐人的王字响搨（别说是真迹）都是无价之宝，而王书技法至今也仍是人们学书极为重要的营养，这都是事实；但是千百年来的单向继承，也同样使人们产生了审美逆反心理。一位非碑的学者也承认："当精美细致的东西看惯了、玩腻了，就会因视觉疲劳（这个词用错了，这不叫'视觉疲劳'，而是审美心理厌烦。——引者）而产生逆反心理。这时候，猛然看见新出土的断碑残碣，不管是'拾从耕父之锄，或搜自官厨之石'，均会因眉目之新而赞不绝口。"这话不能说没有道理，但问题在于：那"新出土"的终究是些"断碣残碑"、破旧不堪的东西。不过，在西方物质生活日益高度现代化的当今，毕加索的艺术却寻向了古老的撒哈拉沙漠以南的非

洲；今天的书家还有寻向甲骨文、刑徒砖书、先秦简牍的，能说这仅仅是"视觉疲劳"吗？这位学者还举钱瘦铁揣摩孩童书的天趣，"以期拓展自己长期临习精美之作所形成的模式"。这话讲得很好。但为什么书家想到要追求"天趣神韵"，想到要从"孩童首次握笔临帖"之作上汲取这种"天趣神韵"呢？这位学者没有深究下去，也就是说，他并没有找到真正的原因。

而这恰是一个十分值得认真思考的问题，这个问题解决了，那些讲有"两种书法美"、咒骂康有为"颠倒黑白"，认为讲"无碑不美"就会"使碑书走向反面"的话，就都会自己收回去了。

在人类物质生活发展的同时，精神生活的需求也在发展，艺术是作为人类精神生活资料，为满足人们精神生活需要而进入人的精神生活天地的，因而艺术也只有在适应、满足了人的精神生活而存在，才有意义。

人类建立了社会，创造了文明，但人类所创造的社会、文明也使自己失去了原始的真朴，这就是说：人类社会的文明是以牺牲原始的真朴为代价创造的。在社会生活中难以找回失去的真朴以后，人们就在精神生活中寻求补偿，艺术就是满足这种需要、寻求这种补偿的重要形态。人们在艺术创造、欣赏中认识感受到这一点有一个过程，不过既是规律，人们必然迟早要认识到，这就是当今世界范围内各种艺术都在寻求真朴、寻求原始之态的原因。当然，这要各据自己的形式特点进行，各据自己的认识修养进行。

书法也不例外，晋宋之时在讲功夫美的同时就有了"天然"美的要求，"天然"实际就是真率。明确提出"拙朴"美的要求则比较晚了，而且这个问题一被提出（"字要拙多于巧""各尽字之真态"等），就被帝王推为正统的以妍媚为特色的帖学束缚了，于是时代出现了既厌帖学又怕背离帖学、既寻求拙朴而又怕失去帖法的矛盾。

但是书法艺术发展的规律之不可抗拒也正在于：这种被压抑的书法心理一旦被一种非妍媚的、具有粗朴拙直风格的传统书法所引发，人们就会像洪水冲决大堤般突破帖学规范，冲向碑书。碑书之兴正在于借古朴、粗拙的形式改造帖书之妍，以补精神生活之缺失。实质原因在此。

诚然，自纸张发明以后，纸张书写就成为文字信息保存、传播的基本形式，其他一切非书写形式都是因纸张书写不能胜任其目的要求而不得已采取的，因此也就不能作为书法形式与纸张书写相提并论。魏晋以来的纸上书写确实积累了丰富的经验，但是自李世民独尊右军以后，连书判取士也一律恪守王书技术法度，不容许有个性的自由发挥，这是不合艺术创作规律，有违人的本性的，南宋时期的姜夔就已看到这一点。总结千百年中外艺术发展的经验，我们今天提出了"两为"方向与"双百"方针，但要真正贯彻它，若没有高度的自觉也是做不到的。因为人都有见识的局限，都不能不按照自己已形成的美学思想、修养、艺术观点、水平想事说话，例如在如何看待碑书这个问题上就出现这么大的分歧就是明显的例子。

如果不是以艺术和审美心理发展的眼光，而是以帖学的艺术构成和审美标准看问题，碑书可肯定的实在不多：即使如唐代书家书丹之碑也"下真迹一等"，何况北魏那些造像、墓志、摩崖刻字等，纵有较好的笔法，也被刻刀破坏；更何况有些还根本不是笔书，甚至绝大部分为工匠之作，笔画拙劣、结字乖讹，更不知何以为用笔。有什么艺术可言？如此还要说"唯碑是美""无碑不美"，如果不是"没顶于这种错误的泥潭而至于耳目淤塞，头脑昏昏"，何至于此？

但是，如果我们认真考察一下人类以艺术作精神生活补偿的规律，看到书法发展到如今，人们对虽妍媚却是百般点缀的帖学确已厌倦，同时对于出自石工匠人之手的生拙、质朴又确实感到了美，而人们现在需要书家创造的就是这样的艺术，咱们又据什么评说这审美追求的正误、评价这艺术创造的当否呢？

无论魏碑是否合于帖法，而事实则是：这种书法确有不同于晋唐楷书的笔法、结法与风神。这对于久困帖学而渴望改变这种状况的书家，对于向往生拙与真朴的时代审美心灵，它确有帖书所没的审美品性，能给人以极大的审美满足，且学之者也确有不少人改变了帖学老面目。这时，咱们究竟是该用晋唐法规来对它评头论足、断然否定它，还是应该承认它既是继承传统、也是符合时代审美需求的新追求呢？

这是实践已大步向前了，而理论（特别是对审美心理的研究）却没有跟上，甚至在这个问题上滞后了的缘故。所以

学碑近二百年，至今还有从实质上对碑书的审美价值、对学碑书的艺术意义的全面否定的意见产生，即使有对碑书的有限度的肯定，也是按帖学审美价值肯定的，实质上并没有看到碑书引起时代人极大关注的真正价值与意义。

正是审美心理具有不以人的意志为转移的发展变化，因而才有不同时代人对帖学的不同态度。唐李世民称王书"尽善尽美"；宋苏轼竟标榜"我书意造举无法"（"无法"者，即不死守右军法也）；米芾则魏晋而上篆籀简牍无所不学，明徐渭以花鸟画法作草，晚明倪元璐、黄道周、张瑞图等也都在按各自的艺术理解追求有异于时人的风貌。他们均陷亟欲脱帖又难脱其气息的矛盾之中。清乾隆时期，郑燮、金农等人不满于传统帖学的约束，也作了勇敢的探索：郑燮将行草与隶书结合，创造了他的"六分半书"；金农受漆刷使用效果的启发，借隶体创出横粗竖细的"漆书"。但由于其形式远离人们心理上久已形成的结体意识，使得康有为也认为他们"欲变而不知变"。

可是咸、同以后，情况就大有不同了。由于北魏乃至由此而扩展到秦汉碑石摩崖的发现与重视，使人们大开眼界，大受启发，并大胆摸索，努力创造出表现这种形质气格的艺术；于是书法便自然出现了许多有异于帖书传统的新面目，而且只要风神宜人，形质纵怪一些，人也不以为奇了。

所要指出的是：此时人们临碑，已不再像临摹刻石上的唐楷那样，只为注意刻石所传的唐代大家的墨迹；人们所临习的这些碑书，既有不同于帖学的书势，也有由刻工"创

造"的"笔法",更有基于刻石经风化漫漶带来的古朴、真率、浑穆、质实的风神,而这后者才是特别能补偿精神需求,并满足审美心理的汲取。

碑书引出的在书法上的这一变化,说明了一个问题:虽然许久以来书人都在思变,但是如果按照帖学形成的形势、风神、法度意识寻求新变,简直就像自己抓住自己的头发想离开地球一样不可能;反而那看来"拙劣"的、"非真正书法艺术家的"、"有些根本是以刀代笔的"东西,却恰是启迪人改变观念、突破心理定式,使书法取得新面目、新风神的突破口。

事情就是这样。碑学问题究竟该怎么看呢?

如果按照帖学正统观念去观察、思考、认识碑书,几位学者所罗列的"缺点""毛病",碑书一一存在。

但是如果我们换个角度,能用辩证思维来考察、思考这个问题,得出的结论可能就大不一样。

按说,蛆是产生腐烂现象的罪魁祸首,可它又是根治腐烂的"活的抗生素",人们评价蛆是该称它为腐烂的制造者,还是该称它为腐烂的诊治者?北魏那许多碑书,给了清代以来许多书人以审美感受和创造的营养,人们又该称它为艺术,还是相反呢?

前面讲了,碑刻基本上是在简帛、纸张未能产生以前,或因其他形式不便长期保存文字信息而采用的。日益精到的刻技几能将墨迹丝毫不爽地复刻出来,但它终究是石刻,有石的质地,有刻的味道,它给人的感受是:保留了字势,减

掉了墨韵，却也增添了镌刻金石之气。

许多造像、墓碑、摩崖刻字，不是出自书家，而是出自粗通文墨乃至不通文墨的工匠，所以在当时和以后相当长的时期，确实没有人视之为高雅的书法艺术。那时如果有人夸其美妙，弃帖而拼命向它学习，的确就是"耳目淤塞，头脑昏昏"。

但是，就是这种产生在千百年前缺少乃至没有帖书技巧法度的碑石之书，却有着帖书少有的另一种风神气息，即为"石""刻"所独具的坚实、丰厚和因时光漫漶带来的古穆、拙朴。碑书的这一特点，在帖书的精媚、甜软、虚靡日益暴露并日益为人们所厌弃时，恰又是补偿精神缺失、调剂心理需求的重要凭借。所以，人们不能不从艺术意义上，从审美价值上肯定它。如果仅仅只是包世臣、康有为一两人这么看，人们尽可以鄙他们"没顶于错误的泥潭"，可事实上不是，正如马宗霍《书法藻鉴》所说："小则造像，大则摩崖，人习家临，遂成风气。故咸、同之际，可谓北碑期，迄于光、宣，其势方张而未艾也。"且从清王朝覆灭又近百年，此风迄今未已，对于这一现实，如果我们至今还不能实事求是地思考问题，冷冷静静寻找原因，恐怕就不能说是严谨治学了。

有的学者肯定了碑书中他认为优秀的部分，也肯定了有帖学基本功的人有条件地学学碑的好处，并批判"无碑不美""唯帖为美"，以及批判无帖学基础者的乱学。所论似乎是坚持了两分法、两点论，是态度公允的。但就在提出以

上观点的同时他又说："不非碑，帖学终不能扬眉吐气；不非碑，书法艺术终不能突破樊篱而腾飞。"这分明是把帖学看作是中国书法的同义语，把帖学的发展当成了中国书法的发展，把帖学之衰当成了中国书法之衰。这就不只是逻辑混乱、以偏概全，而是从实质上将自己对碑书的有条件的肯定也否定了。

的确，视帖学为"中国书法之正统"，以为"帖学即中国书法"的人不是个别，帖学之所以给人以这样的印象，与书法发展长河中的一段历史有关。魏晋以后有了帖书，自是以后，书法成就也大都从纸上书写表现出来，而历来学书又大都是汲取帖学营养而不及其他，所以使见识不全的人就容易产生上述印象和见识。

但是这种印象、见识是不正确的，在纸张未发明前，书契于其他材料上的篆、隶、章、草书等不也是中国书法？在正行书通行后，人们以魏晋前出现的字体作书，也是书法，却也不是帖学。帖学只是中国书法史上后一段时期的形式技法，虽然它占这一时期的主导地位，但却并不是中国书法的全部。到清代，帖学日渐衰微了，中国书法在帖学衰微、碑书兴起中，又出现了中兴。只是由于政治上的原因，书法的发展曾被扼制了一段时期，但改革开放十五年来，碑、帖俱兴，整个书法也出现了空前的活跃。今后，各种实用性书写都将被更为有效的现代工具、方式取代，书法作为独立的艺术形式为满足人们的精神生活需求将大有发展。但这种发展既不可能仍是封闭的，以当年封建统治者的爱好为爱好的帖

学正统，也不存在什么碑学兴盛对帖学发展的羁绊。碑、帖以及其他一切书法遗产都将成为书法发展的营养，历史上单一的帖学，主要是封建专制下的实用需要造成的，不是由书法自身的发展规律决定的，所以今后绝不可能再有帖学的一统天下。以为帖的艺术价值高于碑，以为只有帖学"扬眉吐气"才是书法的正常发展，以为只要"非碑"才能有帖学的"扬眉吐气"，这都是脱离现实的一厢情愿。无论学碑、学帖、学其他，都是为书法发展，不能以此非彼，也不要以彼非此。要紧的是：书法要适应人的审美需求，要为充实人们的精神生活寻求发展，而不是离开了时代的审美需要，孤立地去讨论什么形式、流派、风格的"扬眉吐气"。

北魏作为一个地区的书法，比之东晋是有一定的地区特色的，以北魏《大般涅槃经》为例：锋势凌厉、结构紧密、一派威猛峻重之态，就与晋人帖书、写经大异其趣。我们一方面说刻工往往顺刀之便、简化了笔书的笔法，但又不能不承认：凌厉入刀，平添了字迹的劲峭挺拔。还有一部分碑书，是以刀代笔直接成字，有字法而少笔法。同时在这些碑书中，还有刻得见功夫和刻得欠功夫、漫漶较轻和漫漶严重带来的不一样的效果。哪件好、哪件差，哪件可学、哪件不可学，识之者与拟学之者都希望作出或已经作出具体分析，这似乎是很有必要的。

但是，这里要把两个目的、两个层次的问题分开认识：一个是作为书法的基本功训练，一个是汲取传统营养以进行艺术创造，这是两个既有区别又有联系的问题。有人主张学

书应先以帖书打下扎实的基础，以后再像钱瘦铁从孩童书中觅取意趣一样再学魏碑之类。有人则以为：学习帖学若是为了重复帖学，没有必要，若是为了参加科举考试，现已没有了科举考试，若是为了日常生活中的交流应用，更有效的工具方式早已取代这种功用；而秦汉、北魏碑书，都不是先有了晋帖基本功的人创造的，为什么不可以径直学碑？这就发生了争论，这争论很有点像五十年代讨论学国画是不是一定要先学素描一样。其实，这不必有统一的结论，各人可以按照自己的见识学书或教人，检验见识的真理性还是要看最后的艺术成果。

对于碑书，书家也可以各据自己的情性、认识、感受取所欲、所能取者，但不必强标优劣。这是因为：同一碑书，各人所能、所要汲取的层面也不一定相同，这不仅取决于对象存在着怎样的美，而且还决定于学习者有多少能力认识和感受它。所以人们可以从总体上、从比较的意义上讲述特定历史条件下出现的碑书形式、风格、特点等等，却不必勉强判定哪一碑是如何绝顶的好、哪一碑则一无是处，或哪一碑值得学、哪一碑就万万学不得。

这样，或许又有人说：如此说来碑书无好丑，毫无书技或技法拙劣不堪的匠人之作也被当成"佳品"，无功夫修养的刻凿也成为"艺术"，那何必还要艺术家？如今新墓地上碑刻不少，不也可以取来作为书法学习的营养？

事实上不会，今天谁也不会视这种碑刻为艺术，而且寻求创新的书家也难以从那上面汲取到营养。因为真正书家的

书作转为刻石，怎么也比不上其纸本上的原作，而北碑和其他许多原始古朴的艺术一样，是特定时代条件下的产物，是时光的力量所赋予的，报以新的石刻效果不可能帮助任何人产生意想不到的审美效果。

我以为现在不是总结碑书有多少美和评析前人是否"头脑发昏"，是否混淆了"两种书法美"以及讨论要不要非碑的问题，因为人们学碑已近二百年，碑书已深入人心，书家还在学它，理论家也还在研究它。现在要做的就是对碑书的学习，从理论研究上找到可以总结的经验教训究竟是什么？这才是具有实际意义的。

当前的情况是：学碑的书家中有不少人是带着赶潮流和求表面之丑的盲目性，不知也不能深入汲取其气息；理论界有些人对学碑现象也缺少本质原因的深究，只是枝枝节节、抽象地评判哪些"是真正书法艺术家之作"，哪些"不是"；而且还有人抱怨：碑学"像张无形的网，笼罩了整个书坛"。

书法变为独立的艺术，其繁荣发展取决于内在生命力的充实和相应的外在形式的推陈出新。寻碑、学碑，是帖学处于走投无路之时考据学发展带来的机遇，如果没有碑书营养的借取，书人的摸索期可能更长一些。但帖学的樊篱，人们是一定要想方设法突破的。

有学者说绝不能让碑书"与最利于表达作者情感的行、草书的位置本末倒置，绝不能使书法艺术的主要表现形式——帖学，处于冷落的地位"。

其实，任何艺术在人们心目中的位置都是由其自身在人们审美需要中的位置所决定的。魏碑存在了一千几百年，长期为书坛冷落，没人为之抱屈，抱屈也没有用。乾、嘉以后，帖学渐衰、碑学兴起，是书法艺术发展的结果，不是何人能将魏碑"与最利于表达作者情感的行、草书的地位本末倒置"，至今也不存在这种情况。改革开放后历年来的全国书展，行、草多于其他字体作品是有目共睹之事，只是不知那些行、草较其他字体是否真是更多地表达了作者的什么"情"，什么"感"？

至于把帖学视为"书法艺术的主要表现形式"，则更是把问题绝对化了。只有纸张产生以后，才有表启、尺牍、笺札、手稿等帖学表现形式。明代逐渐出现了悬于厅堂楼馆展赏的匾额、条屏、对联等，有帖学的技法，却已不是帖学的那种表现形式。

仍以帖学为正宗的人，似乎只看到帖书所积累的技术经验。诚然，帖书经验不容忽视，而且应该认真整理总结，使后之学书者能科学有效地掌握。但问题是：不能只把这种技术视为正宗，不能只承认这种技法的运用才是正道。因为怎么可以设想：在人们审美需求日益多样化之时，在需要书法艺术全面繁荣之际，竟然要由主观意志来规定帖学技法为正宗呢？

如果自己真心实意酷爱帖学，尽可以倾情学之；担心别人丢了帖，怕别人错认了碑，都是多余的——清人学碑，谁也阻挡不住。真正美好的艺术在人们因袭过久而逆反时，

放一放以后再来看，人们也许更能认识、更能感受其美与可贵。

不过，无论今后的事情怎么发展，有一点可以肯定：绝不可能再有帖学的一统天下了。当然，过去没有，今后也不可能有碑书的一统天下。在百花竞艳的时代，必然会有一心沉醉于帖者，只要其帖学有成，入而能出，仍有其意义与价值。这意义与价值，不在作者认定帖学是书法艺术的"正宗"，而只在于时代要有艺术发展的多样化，帖学追求者也应有其位置，以供人们选择。

时之学碑者也不要将碑学经验、碑书特征绝对化，以为只有走碑学之路才能绝俗去妍、返璞归真，也不要认定帖学就断无出路。盲目崇碑与盲目崇帖，一样可悲。要改变清代某些书人基于对帖学的逆反，夸大碑书艺术特色，急于投入，实则多取外表（连碑上石花也照样摹出），而不知汲其神韵、求其神髓，以至于不能利用前人经验举一反三，创造新的经验。甚至有些只是照搬现成的东西，指望驾轻就熟就能摘到成熟的果子。其实，无论学碑或学其他简帛、金石，都不是徒取外貌，大要是：汲取其气息，以求改变习性、提高气格、开阔视野，打掉已经惰性化了的积习。

当前书坛的确比较混乱，既有因书学修养贫乏，对"丑到极处就是美到极处"的歪曲理解，也有确实不知何以为书法艺术，只能以歪就歪糊弄成书者。此中确有人是存心利用混乱沽名牟利，但多数则是素质低下，不知美丑，相互影响，卷成一股"时风"。他们根本不懂继承与创变的辩证关

系，也根本不知何以叫艺术追求，他们被生活和艺术的辩证法无情地戏弄了。

实际上，当今人们所向往的具有审美意义的拙朴、真率，乃是若无功夫实基于很深的功夫、修养造成的；没真实修养而强为之，只能是没有任何审美意义与价值的做作之"丑"。

对于确实具有审美意义、价值的"丑朴、真率"的欣赏，是要有相应的修养的。坦率地讲，即使是最具权威性的书展的评选，也不一定每个评选者都具有慧眼，都有真知灼见。更何况作品太多，难免没有混珠的作品从过分疲劳的评审目光中溜过，而使确具审美意义与价值的"丑"，与毫无审美意义、价值的丑，混杂在一起了。这种事情并不奇怪，却也能考验、锻炼人的审美能力。

有人说：当今，老老实实在书法家的修养上下真功夫的固然多，但察言观色窥测方向，千方百计制造展览效果的也不少。

这种现象是现实生活的一种反映，没有什么奇怪，短时期内也不会消灭。十年黑白颠倒的时代，造成了文化发展的断裂，致使这个时代成长起来的大批人文化素质低落。改革开放后，伴随外来物质文明进来的精神产品及文化思潮，人们对书法艺术形式感到似熟识实陌生，不少人投入到这当中来，一种盲目的和急于以之攫取名利的浅俗浮躁心理，使其往往将实无是处的胡闹当了奇美无比的"艺术"，玩弄于人前，以示自己的"超前""现代意识强烈"，而一些人真假

莫辨、是非莫辨，也影响了有志于书者专心致志的追求。

不过，即使更有甚者，我对中国书法终将出现质量不断提高的繁荣仍然充满信心。因为种种非艺术现象、伪艺术现象与真正的追求混杂，会锻炼人的鉴识力。艺术是不朽事，忠心耿耿于书艺的人总是有的，他们在纷乱中思考书法的发展，辨识自己的取向，下自己的功夫，抓自己的修养，最终一定会获得成就。他们的经验，也可能影响一批人、一些地区、一个时代的书艺。所以我们的理论研究也应该慎重些，想得更扎实些、更深远些。

二、魏碑的审美价值意义何在

艺术美，是充分把握艺术创作规律，运用艺术技巧进行艺术形象创造所展现的艺术家的才能、功夫、精神、修养，即"人的本质力量丰富性"形象化的美。

然而这里的事实却是：显然具有"人的本质力量丰富性"的、被历来书人奉为圭臬、被尹旭先生称为"真正书法艺术家的作品"，反被以康有为为代表的尊碑者否定了；而"那些非真正书法艺术家的作品"，竟成了近两百年来甚至直至今日许多学者心目中的宠物。这岂非以无可否认的事实否定了上述基本观点？

没有。我所称的艺术是形象化的"人的本质力量"之说，是就艺术美的本质而言的。而且，这种"形象化"也不能简单机械地理解。在艺术创造中，精雕细刻、镂金错

采，固然是"人的本质力量丰富性"的具体表现，但是，比如说，以祁连山上搬来的巨石，依其形、质，作"简单加工"，成为栩栩如生的艺术形象，置于霍去病墓前，使墓区顿时产生一种气壮神威的效果，这也是"人的本质力量丰富性"的现实。善于见人所不能见，能从一般人未见其美的事物、形象中发现其美，并能化为自己的艺术，就是"人的本质力量丰富性"的表现。魏碑中许多确非"真正书法艺术家的作品"，其生拙真率之趣，朴实浑厚之味，也是特定时需、特定工艺造成的，而这恰是改造帖书甜熟的良药。康有为能见人之所不能见，感人之所不能感，指出其审美意义与价值，开启了书家们的创造心灵，这也是"人的本质力量丰富性"的表现。这是从审美对象说的。

在书法由拙朴向精熟发展的历史时期，是以精妍与否来看作品所展现的"人的本质力量丰富性"的，但在极尽妍媚的帖学使人产生审美心理逆反后，人们就反而觉得碑石上"那些非真正书法艺术家的作品"，具有生拙、真朴的"天然之趣"。正是基于这种心理，所以"大量的'墓志''造像'之作"，被尹旭先生认为"非出自书家手中，实乃称不上艺术作品"的东西，自清雍、乾以后直至现今，反被书人视之为艺术，取之为营养。这就是美与审美的辩证法；"刻舟求剑"的人是认识不到这一点的。

这里或许有人会提出一个问题：既然是向稚拙的工匠之书学习，为什么一定要学碑书之稚拙者？如果一定要学稚拙的石工匠人之书，今之坟头墓地也有大量这类碑书且字口清

晰，为什么弃而不取，却要舍近求远、寻向断石残碑？

为了回答这个问题，我想借木刻字画作为例子。

木刻最早是为了复制字画采取的，但是无论复制技能多么精良，经刻印而出的复制品绝对没有直接以笔画所作之线条生动自然；反之，即使书画家之笔"力能扛鼎""入木三分"，也写不出木刻所产生的特殊效果。很好地利用了这一点，"创作木刻艺术"就产生了，充分发挥这一特点，就成为具有独特审美效果的艺术。正是这个原因，即使可乱原作之真的现代印刷术的发明，使得复制木刻失去意义后，"创作木刻""刻字艺术"却仍能以笔画、笔书这无法被取代的审美特点存在、发展。

碑石刻书，用途与木刻不同，将碑石上刻出的字拓下来保存、学习，更是当初刻石者所未曾料及的。到了唐代，重金请名家书碑、名家借碑石以留存墨迹，已是很普遍的事，但是这种碑书实是纸张上书法的传留，从艺术风格的意义说，仍只能被归入帖学范畴，与北魏书风是不同的。帖书精巧、细腻、法度森严，而北魏碑书劲厉、粗放。非独造像、墓志，包括《郑文公碑》《经石峪刻经》等，无论是"真正书法艺术家的作品"，还是"非真正书法艺术家的作品"，在运笔结体上，都有相互影响、自然形成的碑石书法特点，还因年深日久、风化漫漶，字口生硬处被涤荡，又使字迹呈现出一般帖书绝对不曾有的朴厚、浑穆，而那随刀而出、不为墨稿所拘的点画，粗放而劲爽，圆丰而灵活，这些都给久拘帖法而难以自拔的近现代书家，带来了新的审美感受与创

作启示。今之石工匠人，虽也可能出现某种粗放处，然时代只能使之粗而俗、放而滥，细不入帖、粗不同碑，不可能有魏碑给人的那种得之自然，也得自其时代的审美效果，故时人也不可能取它们作为学习碑书、寻求审美效果启示的根据。

其实，北魏碑书之美，也不是无缘无故被人发现的。千百年来无人视之为艺术，也无人对之投以艺术欣赏的目光，当时只为实用需要而立，事后则任其暴露或湮没；是在人们厌倦帖书面目又苦于难以突破之时，考古的发现才把它们带到了书家的面前。就像吃腻山珍海味的帝王忽然得到一顿风味全然不同的野餐，明知它并非出自名厨，也非能工巧妇精心烹调，却仍觉得是难得的美味。清末以来书人对碑书产生的审美感受，完全是审美规律所起作用，而不是任何个人一时的"头脑昏昏"就能使书坛掀起这场浪潮的。原本拙朴的碑书，不仅以帖书所无的"新鲜面目"满足了厌烦帖之甜熟者的心理需求，同时也正是这种意想不到的风神，启示了人们举一反三地去作新的创造。

这说明：仅仅以帖学的书写方式、技法所展示的"人的本质力量丰富性"为标准，来评论碑书的审美意义与价值，确实是把人的审美心理的复杂性简单化了。

怎样才能实事求是地认识北魏石工匠人留在碑石上的书迹呢？

成人没有不喜爱孩童的天真的，童书也使人觉得稚拙可爱，有追求的书家琢磨着将这种意趣汲取到自己的艺术创

作中来，却没有人认定童书就是难得的艺术。这是因为童书对于成人来说虽有意趣，但却不是难能可贵的艺术创造，只有汲取它，化为书家的营养，变为书家以功夫修养流露出来的意趣，才具有艺术的审美价值与意义。成人不可能再回到童年，不可能再有与生俱来的童朴，但如果艺术家能通过修养，获得童朴之心并表现为艺术形象的创造，就难能可贵且为人所美了。不过，这也只能是在人的书写能力已趋精妍的时代，人对精妍之技有了充分的审美经验之后，如果是书法出现的最初阶段，如果欣赏者还只能欣赏精妍的书法或连这种欣赏能力都没有时，他对这里所说的"童稚之美"是感受不到的。魏碑中石工匠人所作的那一部分，具有类似书法中童书在当今人们心目中出现的性质，所不同的是：童书可能在每个健康儿童的笔下产生，而魏碑则只能产生于那个时代。

不能以观帖的眼光观碑、以用帖的技法要求碑，北魏碑书如同创作木刻一样，它是在一定历史条件下形成的艺术样式。创作木刻与复制木刻是不能等量齐观的，复制木刻的质量以墨稿的准确度为标准，创作木刻的质量以艺术表现的木、刻、印等特有效果的充分发挥为标准。魏碑中大量的造像、墓志等基本上是写、刻结合，以刻定型的，清代末期人们在这种特殊书法形态启发下，创造出不同于帖也不同于刻石上的书法，它就是在魏碑书法启发下创造的又一种书法。它也形成相应的技法，也要求功力修养、求形象之神采，但气息既不同于帖，也不同于碑，其审美意义与价值也正在这里。

不要以为魏碑许多只是石工匠人之作，不是出自书家有功力的书写，断不可学。不见今之篆刻家常以敲边、伤角、相互撞击等手段以求古拙？其实秦汉人治印何曾有此举，何曾有不精细工整者？后人所见古玺印上之残缺也都是各种未曾预料的原因无意造成的，而明代以后治印者效之，无人指责其不合古法。书家为何不能举一反三，反以"碑书之古朴非笔书所出，不能学"而羁绊自己呢？

三、前人对赵书若干评论的评论

近人马宗霍《书林藻鉴》一书里，搜集了自元代以来直至明清诸家对赵孟頫书法的评论达七十余则（同一人有数则者），有从总体赞其书之精美者，有专论其最佳书体者，有分析其具体作品的艺术特色者，也有分析其艺术成就之所以获取者。

其中占绝大多数虽肯定其一定的成就，但又从基本精神上论其缺点，并直接联系其身世节操予以否定者三人，他们是徐渭、项穆、张丑。徐渭的论点是："世好赵书，女取其媚也。责以古服劲装可乎？盖帝胄王孙，裘马轻纤，足称其人矣。他书率然，而《道德经》尤媚。"[1]项穆两次论赵书，两次都联系到其人的品行、节操，其一曰："子昂学八资四，上拟陆颜，骨气乃弱，酷似其人。"其二曰："孟頫

[1]《徐文长集》。

之书，温润闲雅，似接右军正脉之传；妍媚纤柔，殊乏大节不夺之气，所以天水之裔，甘心仇敌之禄也。"[1]《张丑管见》话同项穆，但加重了分量，其曰："子昂书法，温润闲雅，远接右军正脉，第过为妍媚纤柔，殊乏大节不夺之气。"

对赵书鄙恶更甚的，还有傅山《作字示儿孙》中的一些话："贫道二十岁左右，于先世所传晋唐楷法无所不临，而不能略肖，偶得赵子昂、董香光诗墨迹，爱其圆转流丽，遂临之。不数过，而遂欲乱真。此无他，即如人学正人君子，只觉觚棱难近，降而与匪人游，神情不觉其日亲而密，而无尔我者然也。行大薄其人，痛恶其书浅俗，如徐偃王之无骨。……须知赵却是用心于王右军者，只缘学问不正，遂流软美一途。"[2]

在辨析有关论点之前，首先需要将评论家们用以否定赵书的一些基本概念、所要论述的基本事实弄清楚，这些弄清楚了，赵书的成败得失及论评的是非曲直就比较容易认识了。这些问题是：

一、"妍媚"是美还是丑？"妍媚"是否就是"纤弱"的同义词？是否就是"殊乏大节不夺之气"的必然反映？

二、赵书风格何以形成？这种风格，究竟是"酷似其人"的卑弱，还是书家身处其时所作的有意识、有目的的追求？这一追求的历史背景与时代价值如何？

三、书法艺术是否从来就以"古服劲装"为美？或书法

[1] 项穆：《书法雅言》。

[2] 傅山：《霜红龛集卷二》。

是否只应有这一风格？还是应该有多样化的发展？

四、赵书若果真"浅俗"、是浅态，又为何自出现以来历经元、明、清诸代受到众多书家的赞赏，独徐渭等人不以为然？究竟是他们有过人之见，还是爱好不同？或是带着封建意识的偏迁之见？

五、"人品即书品""书为心画"之说究竟正确不正确？

六、如何历史地全面地认识赵孟頫的书法艺术？

关于第一个问题，考之史实，可以肯定地说："妍媚"并非自来就是与柔弱同义的贬义词。

"妍媚"一词，古已有之。《采古来能书人名》中，南朝宋人羊欣称王献之"善隶，骨势不及父，而媚趣过之"。"媚趣"即妍媚之趣，是赞美，是对"温润闲雅""妍媚多姿"书风的赞美。二王书都有这一特点，小王尤盛。

南齐王僧虔《论书》，讲"郗超草书亚于二王，紧媚过其父，骨力不及也"，讲"萧思话全法羊欣，风流趣好，殆当不减，而笔力恨弱"，这"风流趣好"讲的也是妍媚之趣。讲谢综书时，又有"书法有力，恨少媚好"之说，"少媚好"看作是重要的缺点，使人厌"恨"，说明"媚趣""媚""风流趣好""媚好"等都是美的表现。当时与"骨力""骨势"并称，一个是讲风貌，一个是讲用笔。南朝宋书家虞龢《论书表》中还写道："夫古质而今妍，数之常也；爱妍而薄质，人之情也。钟张方之二王，可谓古矣，岂得无妍质之殊？且二王暮年皆胜于少，父子之间，又为今

古，子敬穷其妍妙，亦其宜也。"

孙过庭著《书谱》，讲"质以代兴，妍因俗易"，"驰骛沿革，物理常然"，肯定了妍媚是书法发展的必然，是时代的需要。直到晚唐，韩愈所作《石鼓歌》中有"羲之俗书趁姿媚"之句，似乎有以"姿媚"贬王羲之书的意思，而实际是说当时人只看到近代人王羲之书的美，却忽视了石鼓文的奇古而任先秦的美妙书艺弃置荒野。这是从比较的意义上用这个词的。唐天宝年间窦臮著《述书赋》，其兄窦蒙为该《赋》所作《语例字格》中，对"妍""媚"做如下解释："妍，逶迤排打曰妍；媚，意居形外曰媚。"窦蒙之文是基于上述含意使用这些词的。总之，不是贬义。到北宋黄庭坚，曾提出"凡书要拙多于巧"，所反对的也只是"无烈妇态"的"百种点缀"，并无否定妍媚之美的意思。

赵孟頫书出，同时期的大书家鲜于枢称赞其"篆、隶、正、行、草，为当代第一，小楷又为诸书第一"；明初诸家几无有不学赵，学赵也无有不赞其妍美，并称其"笔章流动而神藏不露，愈玩愈觉其妍"（宋濂语），就是证明。

赵书有不足的方面，有识之士不是没有看到，如明方孝孺称"文敏妙在真行，奕奕得晋人气度，所乏者格力不展"。既赞其媚趣，又指出其"格力"不足。徐渭评赵书，出现了本文前面所引的那段话，意思是：女人之貌，美在妍媚，赵书为人所美，在于其有女性般的妍媚；如果按"古服劲装"要求，就不是那回事了。徐渭实际上是带着唯以阳刚为美的偏见，强求一个书家改变自己的创作本性与艺术

追求。

知道赵孟𫖯身世的项穆，由于有"人品即书品"的传统论据，干脆就把赵的书风与其生平联系起来："骨气乃弱，酷似其人。"其实，赵书的妍媚正是"远接右军正脉之传"的结果，但是在王右军那里被看作是美好的东西，到赵孟𫖯笔下，就变成丑的了。虽然项穆、张丑无法不承认赵书"温润闲雅"，而且也承认这种审美效果正是从二王那里得来，但硬要说赵书"妍媚纤柔，殊乏大节不夺之气"。

此前论书，除朱长文《续书断》中赞颜书，"其发于笔翰，则刚毅雄特，体严法备，如忠臣义士，正色立朝，临大节而不可夺也"，从来没见别人对别的书家有此赞语。别的书家、书作是否都具有"大节不夺之气"？不是。论者也没强作这种要求，对别的书家也没以此作为被肯定的条件，为何独以此强求赵？赵书缺少这一点就联系其身世予以否定，这究竟是就书论书，还是因人论书？

其实原因不是赵孟𫖯学习二王走了调，也不是赵书"过为妍媚柔弱"（若是，为何元明大多数识书者看不出呢），而是众人"爱其圆转流利"并极力临仿（连傅山也不例外），以至于长期以来仅一种书风的单传，因而引发了人们审美心理的逆反，妍媚也就不再为人所美了。时人以为这种书风出于赵，而赵又恰以宋之宗室出仕元主，于是抓住这一点，政治上否定他、艺术上也否定他，而不能实事求是地看到：这种风格的奠基人正是二王。苏轼曾说"鲁公书雄秀独出，一变古法"，正说明这一点。苏轼所称的"古法"即

二王法，颜真卿一变二王之妍媚，始有"格力天纵"的"雄秀"。这些人不究妍媚何来，徒以妍媚为浅俗，认定是作者无骨气所致，是"殊乏大节不夺之气"，以为这就找到了答案，并随之出现了"作字先做人"的理论。岂知历史上还有较赵书更使人感到纤柔的，如褚遂良书就是一例。张怀瓘《书断》称其"真书甚得媚趣，若瑶台青璅，窅映春林，美人婵娟，似不任乎罗绮，增华绰约，欧虞谢之"。赞同这一鉴评的人很多，苏轼也称褚书"清远萧散"，而不称其"格力天纵"。也无人贬其缺乏骨力、"酷似其人"、"殊乏大节不夺之气"，原因就在于因人论书——因为他是"忠臣"。

人们不研究书法发展的实际，不研究审美心理发展的规律，简单地一句"书品即人品"似乎就找到了问题的答案，实际是违背了事实，也欺骗了自己。要不，赵之前、赵之后多少忠臣义士之书，为啥也存在"骨力恨弱"的现象呢？

赵书之所以形成，是其性格、才能、功夫、艺术气质及审美追求等多种因素造成的，这种追求具有特定的时代意义与价值。

正、行体至魏晋成熟后，不再有新字体产生，以后正、行成为通用字体，魏晋立下的风范就自然成为后来学书的根据，而二王的书法成就则更成为学书者的榜样。李世民赞王书为"尽善尽美"，从学者更总结其法度，要求人们按法度学书，从而使唐代成为一个不是讲艺术风采是否多样，而是讲法度是否森严的时代。晚唐时期，这种风气尤甚，致使僧人释亚栖也深感其拘而不得不指出："若执法不变，纵入石

三分，亦被号曰奴书。"[1]

但是在书判取士的时代，有严格的干禄书势的规定，士人学书为的是功名而不是为审美，所以背离法度，必为时代所不容。这种风气经五代，直至北宋。不过五代时期，战乱频仍，不再有唐代书风之盛。北宋初亦然。欧阳修云："余常与蔡君谟论书，以谓书之盛莫盛于唐，书之废莫废于今，今文儒之盛，其书屈指可数者无三四人，非皆不能，盖忽不为尔。"[2]这可数的三四人，也大都以唐人为师法，不知有晋书境界的追求。据米芾《书史》称，当时正出现一种怪现象："李宗锷主文既久，士子皆学其书，肥扁朴拙，以投其好，用取科第。自此惟趋时贵书矣。宋宣献公参绶主政，倾朝学之，号曰朝体；韩忠献公琦好颜书，士俗皆学颜；及蔡襄贵，士庶又皆学之；王文公安石作相，士俗亦皆学其体，自是古法不讲。"作为这种现象的反叛，便引出欧阳修的"有以寓其意""有以乐其心"而不计功利的书法观，更引出苏、黄、米的"吾书意造""自出新意，不践古人""无意于佳"的创作思想。这些观点对增强书法创作意识、展示艺术个性无疑是有进步意义的，但是他们的言行确实也影响了时人对唐法、对"右军点画"的重视。南宋姜夔撰《续书谱》更批评唐人真书："以平正为善""唐人下笔，应规入矩，无复飘逸之气"。这个认识并不错，但如不从"应规入矩""平正为善"入手，又何以到达"潇洒纵横，何拘平

[1] 释亚栖：《论书》。
[2] 引自《欧阳文忠公文集》。

正"的魏晋"天然"境界？事实上，宋室南渡后，士人争科名、趋时尚的风气未减，"高宗初学黄字，天下翕然学黄；后作米字，天下翕然学米；最后作孙过庭字，而孙字又盛……"[1]

姜夔认为"魏晋书法之高"，在于"各尽字之真态，不以私意参之"，如此则"足以尽书法之美"。但是时人或根本没有这种认识，或虽有所认识，却也不知到达这种境界的实际步骤，或根本没有寻求这种效果的意志和能力。

在这种情况下，赵孟頫并未于世碌碌，如同他在绘画上有自己的认识和追求一样，在书法上，他该走怎样的路也是心中有数的。可以说，他就是南宋姜夔书学观的实践者，所不同的是，他并没有轻视唐人的经验，而是努力掌握唐人法度，由唐入晋，"各尽字之真态"，寻求"魏晋飘逸之气"。他通过自己的刻苦实践，创立了由唐入晋、以法求韵的学书经验，将晋人技法、晋书风规继承下来。自晋书出现以来，还没有别人能扎扎实实地做到这一点。在晋唐古法已被时人淡忘的情况下，他的笔下却能充分展现"右军正脉"，故为人所美、为时所重，并得以广为传播。这是具有特定时代意义的，所以马宗霍说："元之有赵吴兴，亦犹晋之右军、唐之鲁公。"由此也看到了他在书史上的位置。但又说赵书："虽云出入晋唐，兼有其妙，欲学晋者纯是晋法，学唐者纯是唐法，求其一笔为家法者不可得。"这个批

　　[1] 马宗霍：《书林藻鉴》。

评恰说明马宗霍仅是从艺术独创性的意义上看到赵与王的差别，而并未能从书法发展的规律上去研究赵孟頫——既有能力作为一代"主盟坛者"，何以"求其一笔为家法者不可得"？实际马宗霍自己提及的客观形势足以回答这一点："此承宋季书法无纪之后。"因此无论从主观愿望说，还是从客观效果说，他的书法以复古形态出现，恰对书法的历史发展起到了调整步伐的作用。传统的技法在书法发展上的现实意义是不可忘忽的，不见当今书人在"表现自我"的狂放中热过一阵以后，又埋头要向传统回归吗？人们只看到过多过滥地学赵带来的俗媚，却没有认识到：如果没有赵孟頫对晋唐法的忠实继承所带来的晋唐技法大普及，何以有明代行、草书的兴盛？马宗霍看到"明人类能行、草，虽绝不知名者亦有可观"，但他将这种状况仅归功于帝王的提倡，而无视赵书带来的晋唐技法的流传，则显然是极大的片面。

徐渭以为赵书无"古服劲装"之美，难言高雅。其实人之以"古服劲装"为美，也只是一定时代才有的审美意识，是其时妍媚书风太多引起的逆反心理。"古服劲装"并非从来都被视为美的，古人若只美"古服劲装"，就不会有"裘马轻纤"的寻求。艺术要有多种风格的发展，要尊重每个艺术家的创造，强行推崇或贬抑哪一种风格，都不可能促进艺术的繁荣。

随着社会的发展，人们的审美需求越来越丰富多样，艺术品种、形式风格也需要多样化发展，这样才能适应这种需要。赵孟頫将时人已淡忘的、难以出于腕下的晋书风韵

变为现实，备受几个朝代人的欢迎，即使偏爱"刚毅雄特"者也不能轻易否定——其实仅以这一点就足以说明赵书出现的时代意义与价值。而徐渭没有想想：若赵书果真"古服劲装"，又哪来"不激不厉""温润闲雅"的"右军正脉"呢？再说，王书又是否具有"古服劲装"之美呢？

在那么长时期，有那么多人学赵，这绝不是偶然的。第一，唐人学书必取晋人，宋人学书必取唐人，是因为学书必定要找最易求的范本。赵孟頫正行书作品多，小楷特别好，为便利众人学好，他还特意写过六体千字文等，这是一个原因。

第二，赵师法晋唐，确也将技法通俗化了，使学者容易上手。那时除了刻帖别无更好的条件传播法帖，有人强调"阁帖不可学"，不能说这话无道理，但问题是：对于除了利用阁帖而得不到真迹的学书者，这种观点无异于不要人学书，无异于教人因噎废食。曾生活在内府见过不少法帖的赵孟頫，这时反而告人"昔人得古刻数行，专心而学之，便可名世"，这究竟是他的见识"俗"，还是他能从实际出发呢？

第三，据前人墨迹学书，元明人能取而学之者当然不只赵孟頫一人，但是他的字有楷法、"远接右军正脉之传"，连"深恶其人"的傅山都不能不承认这一点，说明在总体水平上，赵终究是"主盟坛坫者"，其时还无人可与之抗衡。明大家董其昌也不得不说："吾于书似可直接赵文敏，第少生耳。而子昂之熟，又不如吾有秀润之气。"

是否所有赞赵者皆"浅俗"，独徐渭、项穆、傅山等人

有过人之见识？不能排除这种可能，所以我们对他们的见识也要认真分析。

　　徐渭的意见，既未回答人们何以喜爱赵书的真正原因，对时人的审美心理也缺乏应有的尊重。（赵是女人吗？人们是将赵书当女人、或当女人之作观赏吗？）徐不能从书法的发展规律和人们审美心理的发展规律看问题，强求一种风格，还主观随意以自己的偏狭之见，联系赵的出身说："帝胄王孙，裘马轻纤，足称其人。"事情果若如此，赵绘画何以能一扫南宋院画之纤柔？赵说："作画贵有古意，若无古意，虽工无益。今人但知用笔纤细，傅色浓艳，便自以为得手，殊不知古意既亏，百病横生，岂可观哉？"他还说："宋人画人物不及唐人远甚，予刻意学唐人，殆欲去宋人笔墨。"他的画一扫宋画的艳丽纤柔，开创了豪放严谨的一代画风。董其昌赞其画曰："有唐之致去其妍，有北宋之雄去其犷。"也是极为推崇的。说明赵并不赞成纤柔，也非本性卑弱，尤其表现在绘画上特别明显。反过来，表现于书法中人们所谓的"妍媚纤柔"，实是他向晋人妍雅书风的自觉追求，只是后来人基于一种逆反心理，从消极的一面将这种风格夸张了。

　　项穆、张丑也不是过人之见，恰是带着苏轼所不以为然的成见说话："人情随想而见，如韩子所谓窃斧者。"位居明初四大家之首的祝允明却不像项穆这么轻慢，他对具体作品做具体分析："子昂书《团扇赋》，小字精微妙丽，所谓不能赞一词。"又说赵"书《韩公山石诗》，襟宇跌宕，

情度浓至，脱去平常姿媚百倍。比如圣后封岳省方，德容正大，琚衮和博，摈相明习，仪礼安闲。所谓从心所欲不逾矩，可望不可学也"。祝指出赵书确实有姿媚的常态，但并非只有这一丰姿，而且也不把姿媚与其生平强行联系。能说祝允明不知书吗？

傅山虽迁，倒还有自己的真诚："予极不喜赵子昂，薄其人，遂薄其书。"说明了真实原因。然而"近细视之，亦未可厚非。熟媚绰约，自是贱态（这是带着成见的分析）；润秀圆转，尚属正脉"（这是无法不承认的事实）。

我们不必责怪古人主观唯心主义，但作为现代人却应该摒除一些迂腐之见，实事求是，面对现实。

"人品"与"书品"二者间是不能画等号的，"书如其人"也不能作简单的理解。

早在北宋，朱长文就曾提出："不因人废书。"这话意思很清楚，如果人品不佳者字必不佳，就不存在对其书"废"不"废"的问题了。

问题不在谁说了什么，而在事实是否就是这样，历史上做过几朝官的书家又何止赵孟頫一人？

书法是人创造的，人是有情有性、有艺术追求、有审美理想的，这些都会影响一个人的书写和其在书法中的追求。但是以为"人奇字自古，纲常叛周孔，笔墨不可补"[1]，却又未必如此简单。人品是道德评价，在阶级社会里，道德标

　　[1]　傅山：《霜红龛集·作字示儿孙》。

准也有阶级性；而书品则是艺术评价，应从艺术的角度对赵孟頫的书法艺术做实事求是的评价。

《元史本传》称赵"篆、分、隶、真、行、草体，无不冠绝古今"，这不可能，因此也不是实事求是。

赵孟頫在那个趋时附势、以人贵书的学书氛围中，以自己的才识，面对晋唐，取精用宏，尽取晋唐技法于腕下，正可以看出其不苟且随俗的书学取向。这个取向既基于对历史书况的反思，也根据现实的审美需要。他的书法，温润、闲雅、妍媚，得自二王，不是"殊乏大节不夺之气"的必然，而是以其性情、按其美学思想扎扎实实用功夫的结果。

今人以今之审美眼光看他，也许会说："既有这么深厚的传统功夫，为何不积极创造自己的、不同于别人的面目？"

不过，我们也可以从反面设想一下，如果在两宋以后，没有以赵孟頫为代表的向晋唐的回归，那为后代人所仰慕的晋人风轨就可能永远只是一种向往了。是他，以数量众多的作品为后代留下了"二王正脉"。当时，唐人的二王摹本已无比珍贵，因而人们也更有理由珍惜赵孟頫这些"远接二王正脉之传"的作品了。

赵的书法，无论后来者怎么评价，有几点是无可争议的：一是他无唐人刻意为之的做作；二是他无"不拘于法"的"意造"；三是他不作趋时而书的盲从；四是他不是无所适从的"随其性欲"。人们只要摒除一些似是而非的腐儒之见，如实地将它作为这个历史阶段出现的书法现象来观

照，就不难认识到：他既把书法当作一种传统的审美形态，也正视书法作为文化信息传播工具而存在的事实。他似乎认定：在这抽象的书法形象里，充分积淀了古人的智慧和创造精神，他感到自己所要做的不是个人情性的抒发，而是将古人已成功创造出的那精美艺术的一切经验方法，老老实实地化为自己腕下的东西，并让它传下去。前人有不曾想到这一点者，有想到这一点而无能做到者，他相信自己能做到，也一定要做到，以至说出了"用笔千古不易"这句常人也以为有违常理的话。难道他没看到历代用笔的变化？难道他没有足够的实践经验体验这种变化？不，他看到了所有后来者的"变"都未能到达晋唐佳处。因此，人们越求变，他越守古；别人越讲"意造"，他越讲守法。事实证明：他是这样想也这样做的。对于他的想法、做法，人们可以分析批评其成败得失，但不必在论其书时强行与其身世扯在一起。

近人马宗霍评其书，认为他"学晋则纯用晋法，学唐则纯是唐法，求其一笔为家法者不可得"。可傅山又是怎么批评董其昌的呢？"晋自晋、六朝自六朝，唐自唐，宋自宋，元自元，好好笔法，近来被一家写坏，晋不晋，六朝不六朝，唐不唐，宋元不宋元，尚煨煨姝姝，自以为集大成者，有眼者一见，便窥见室家之好。"傅山还特别强调："字与文不同，字一笔不似古人，即不成字。"这足以说明元明时期一种重要的书学观点，无意中也对赵孟頫为何作这一追求作了十分客观的注释。不论人们是否愿意，事实是：元季、元以前的两宋，没人能做到这一点，独赵孟頫能"学晋者尽

用晋法，学唐者尽是唐法"。这一事实，在碑学兴起后直到当今，人们或以为赵氏无"自我立家"的创作意识和本领，而在赵当时直到傅山等人眼里，恰以此为"接正脉之传"的真本领。不能离开了时代来谈抽象的价值取向。所以我们评价赵孟頫，也只能根据那个特定历史条件下的需要来认识他、评价他。经五代、两宋，三百余年后出现"远接右军正脉之传"的赵书，人们既有新鲜感，从而也使传统得到再认识。因此不像苏、黄、米书出现之时有褒贬不一的争议，人们爱赵书、学赵书，出现了几乎是史无前例的热情。艺术发展的辩证法正在于：当唐法森严，无人敢越雷池一步时，苏、黄、米独认识到它的"刻意做作"，并敢于提出"不践古人"，这是他们的进步；而当传统法度被时代轻视、遗忘，书法失去了明确的取向时，有书家精心尽意纳晋唐法于腕下，也是一种有见识的举措。但是，如果人们继续再以赵书为样板，亦步亦趋只求有他的面目，就又会使书风单调、徒有其态而引发审美心理的逆反。应该说：正是王羲之、颜真卿之后，有了这个集传统技法之大成的赵孟頫，才有了元明书法的大普及，大发展。这功过还不清楚吗？

或有谓：正是元代出了赵孟頫，在他的影响下，明清书法才由妍媚而日趋虚靡。

这种看法是片面的，尊重历史发展规律的人，定能从多方面去考虑、认识元代以来的书法发展。南朝宋人就曾以历史的经验揭示一条规律："古质而今妍，数之常也；爱妍而薄质，人之情也。"在书体还在发展、技法未尽精善的阶段

是这样，在正书出现、运笔结体的方法还待充实的阶段仍是这样。魏晋正行行书及其风韵是令后人神往的，唐人总结其法度，希望将晋书的技术法度在时代人的笔下保留下来，不料刻意求法，却使书法出现了一个以法度森严为尚的时风。颜柳之书看似古服劲装，然比之晋宋，情性难免拘束，字势不无刻板。宋之苏、黄看到这一点，从写意画的创作和审美效果中获得启示，产生了以意为书的追求。这种艺术思想与他们的诗、画等结合，成就了他们的书艺，也造就了他们在艺术史上的地位。但是在书法主要还为实用需要服务的时代，正书仍是重要字体，而在两宋三百余年间的正书，包括苏轼和二蔡，其成就都不及唐人，而那既有精熟的楷式又不失晋人风韵的赵书，却正填补了一个时代的空白。赵孟頫最精能的恰是正书，特别是小楷，温润闲雅、圆转流动，无唐人之拘、有晋人之媚，因而博得上自帝王、下至庶民的喜爱——绝不是此一时期人们的审美眼光无缘无故都"俗"了。赵书法度不爽，以法论书者无可挑剔；妍媚闲雅，讲求韵度者也能获得几若晋书的享受；它姿质平和，一般人学习也容易上手。

赵孟頫不是一个在艺术上苟且随俗的人，而是一个用理智指导书画的大家。他尊崇苏、黄、米等，却不愿沿着他们的道路走下去；他尊崇唐人，却不学唐人为法度而刻意做作。其时，晋书已不可多见，晋人书又为众人所向往，因而他有心于绘画上继承唐人以抵制宋时流风，而书法则正是以其精熟的笔下功夫，重现了书史上一个最灿烂的时代的风

韵。这实际也是见人之所不能见，做人之所不能做，正如孙过庭曾说"贵能古不乖时，今不同弊"，赵孟頫之为赵孟頫，不正在于此吗？

四、隶书的历程

内容提要：

毛笔书写成为文字呈现的基本手段后，隶书才有可能出现。

汉魏以后，隶书从实用上被草、正、行书取代。

草、正、行书出现后，在书法艺术还只能随实用需要产生时，隶书艺术不可能有大发展、大成就。

隶书大量用作艺术创作，是从清代开始的。其艺术创造价值是清代书家发现的。

用作艺术创造，隶书的潜力还很大。时代习隶者应以更开阔的历史视野，从隶书形成、发展的过程中发掘它可为我用的艺术创造潜力，以时代的审美心灵进行创造。

隶书萌芽于战国，立体于秦，成熟于汉。与篆书相比，隶书有几个明显的不同点：

一是字的形体由长方变为正方和扁方。非上下重叠结构之字，不再如篆书作直长形；

二是章法上出现字距大于行距的总趋势。这本是字形扁

化自然造成的，后因其具有特殊的形式感，就作为隶书特有的章法保留了；

三是字的笔画不再求玉箸般的匀齐，转折不再求婉通，而是以方折求坚劲；

四是字势不再如几何形体式的横平竖直、齐正工谨，而且点画有着强烈的运动感，并先后出现了波撇、蚕头燕尾和线条的粗细变化。

最为重要的是第四条。正是有了这一条，隶体才和以往的字体告别，开始了真正意义的"书法"历程。

这话是什么意思呢？

此前出现的甲骨文、大小篆，基本上都是以契刻为手段成字定型。只有隶书，才开始真正是以书写成字，不仅每个字有结构，而且有笔画造型。而此前的大小篆则只求以线条造型，是不多注意笔画的形式要求的。

甲骨文是先书而后刻，书写只起立稿的作用。刻技精熟者也可不用书写，径直操刀。字是以刀刻定其形质的，有契刻之峻爽，无书写之流利。

金文有两类，一类是安排、设计后，先刻于泥范，而后随器铸就；一类是在铸就的器物上安排、设计后，直接以刀具刻出。二者虽事先都有书写，但最后呈现的都不是书写而是镌刻的效果。

秦始皇时代的《泰山刻石》等，是作为标准体势范示于众的小篆，更是以工艺手段完成的。那么大、那么严谨的结字，不要说李斯、赵高等政要忙人不可能以一次性挥写

的功力写出，即使当时专门的书工也做不到。因为当时专门写字的书工惯书的只是竹木缯帛，不是碑石，无处练就写这么大、这么工谨的篆籀的本领。所以一下以这么严谨的体势，并写得这么大、这么工整，线条又这么匀净，是不大可能的（即使后来者摹写，也要费一番功夫）。说明它们只能是先设计妥帖，而后在刻工的合作下以工艺手段完成的。当时人们还没有"若非一次性挥写成功，则不算书家"这样的概念，更不会想到后来人是否会以"一次性挥写"论艺术。"力求精整"是这个历史阶段书契的审美追求，而"以书写之功夫成字方为艺术"的观念，此时尚不可能形成，这是隶书通行以前文字成形的基本状况。

可以这样说：如果文字成形一直是以契刻为手段、为最终效果，就不会有隶书的产生；为了适应需要、便于契刻，可以将笔画减至最少，但也不可能成为隶书。

然而事实上隶书萌芽了、形成了，并逐渐取代了篆籀而成为通行字体。原因就在于：简帛上的直接书写流行了，而隶书则正是以书写成为流行的成字手段的产物。隶书的形成，是书写的文字可以保存、书写成迹比契刻成迹大为便利的结果，也是对书写有了审美效果上的确认的结果。

开篇就讲了，隶书的萌芽可追溯到战国时期：信阳长台关出土的战国楚简，虽属大篆，但其笔画乃至结体却不乏隶意；天水放马滩出土的战国晚期秦简，更是笔画开始简化、已少篆书基本特点的隶式，只是它们尚未能完全变为隶书。这是因为当时仍是篆书通行的时代，书契者仍只在为表音表

意以线条画出文字之形，虽然书写中无意出现了后来人认为具有"隶意"的笔画，但当时人却只视之为因急速成书难求匀整所致，不会把它视为一种新字体的萌芽，也不会认为这种笔意有什么审美效果。如果不是这样，秦始皇统一六国后为什么还用那么大心力去制定工谨空前的小篆，而不是直接因势利导、及时整理出隶体；直到"奏事日繁"，书人们深感"篆字难成"，不得不自觉采用这种相对易成的隶笔写法，从而才使之成为一种流行的实用字体？

只是秦始皇时期的隶书，与以前由篆书简率写出、尚未被视为隶体者究竟有何不同，今人未能见到实物、无从得知；书史上记述的为隶创体的秦人程邈，究竟在前人基础上做了些什么，如今也无从查考。只是觉得发展到西汉时期的隶体，比之秦统一六国前尚无隶书之名的一些"隶势"（后人称它为"古隶"），差别不是太大，以至使人怀疑，是否确有程邈创隶之事。

但秦始皇时期隶书通行是肯定的，一则西汉时隶书已经流行，西汉之隶必继它而来；二则史书上都说了，"秦书八体"是包括隶书在内的。

不过严格说来，所谓"八体"，实不过是以契刻与书写来区分的两类体势，其所称"大、小篆"算一类，其他如"刻符"（即符信书）就不能算一体，如《阳陵虎符铭》仍属篆书。"虫书"也不过是线条多些弯曲的篆书，是特意设计的"美术字"，不是通用字体。"摹印"是用于玺印上的篆书，也算不得独立的字体。"署书"则是题于门匾上的篆

书，字如果很大，毛笔难以一挥而就，就非有工艺性的做作不可。最后一种是"隶书"，不是契刻，不是工艺性做作，而是顺时序一笔而下的。这也再一次说明：没有顺时序一笔而下的书写，就不会有隶书的发展形成。

秦武王二年的木牍（如青川木牍），多数字已具隶书笔势、笔顺及形体结构，而马王堆出土的西汉帛书，则仍然是篆意深浓的古篆形态。湖北张家山汉简阖庐和湖南马王堆帛书《老子》乙本，倒是逐渐少了篆书笔法，有了隶书的撇波；河北定县八角廊西汉宣帝时简，每个字的主笔更出现了明显的波挑。可以说，直到西汉中后期，隶书才脱尽篆籀而有自己的体势。东汉时期，体势则更加完备，如武威《王仗诏会简》。这些事实都再一次说明：不是任何个人有心作了隶体的整理，而是由于有了简牍纸帛的大量书写之外，更与立碑之事大量兴起有关。

前面说，若只有契刻，出不了隶体，这里又说碑石契刻促进了隶书形成"完美"的体势，这不矛盾吗？

不矛盾。

汉代兴起的碑刻与甲骨文的镌刻与金文有根本的不同，甲骨文以刀刻成字，而在泥范上刻后再铸成的金文，有刻而后铸的效果，纵有书写的基础，经过后续工序，书写效果几不复存在。汉代立碑，或因重大事件、或纪念亡故的重要人物，为郑重其事，必请善书者动笔。善书者因碑石之宽展，竭尽心力、认真书写，而后再由刻工依照书稿精心镌刻，力求不失书写之真，并以此为工技之能，即这些碑石上的隶书

是力求保存书写效果的。故此时的隶书就有了前所未有的完美和丰富多样的面目，而碑石上完美的契刻，必然影响简牍纸帛的书写，所以这时简牍上也出现了大异于前的精美书法。碑石即成了汉代书家展示成就的场合，隶书也因此获得了空前未有的大发展。

当然，隶书获得辉煌的成就，也与当时生产的发展、纸张的发明等物质条件有关；而国家的强大，时代的开放，也振奋了人们的挥写激情。在那宽大的碑石上放笔直书，满怀激情的笔画出现了力劲气厚的生动效果；那不象形却俨有生命活力的体势，也引发人们丰富的审美联想。传蔡邕所作《笔论》一文中大讲"为书之体，须入其形"等，我以为就是这种审美感受的表达。而且认为那些话主要就是针对隶书的书写要求讲的，因为大小篆没有这种书写，而其他字体又尚未出现或还未成熟。

如果没有书写效果的审美感受，就不会有书写效果的自觉追求，也不会有书写意识的强化。

如果没有书写意义与价值的肯定，就不会有书法艺术的存在发展。

隶书正是书写审美效果的确认、书写意识的强化、书写意义与价值得到充分肯定，以及书写技能充分发挥的结果。

正是在这一意义上，我认定：我国的书法艺术，自隶书始；并在书写的引动下，将此前产生的字体，也变为书法艺术创造的根据。

但是实用需要的进一步增多，使得平平缓缓、一笔一画

的书写已不能满足不同的需要，为适应新的形势，隶书也会因快速书写而出现变化。笔画简省，笔画与笔画间顺势的连接，这就出现了最早的草书。但是草得过于厉害，便难于认识而失去文字的基本功能，这时，人们不是退回去重新将隶书捡起，而是借草书的许多笔法，参考篆隶工楷的体势，造出了既不长又不扁、既有长也有扁而统归于方的形体，这就是正书。

从实用上说：要求快捷，有草书和由正书速写自然形成的行书，要求端庄有正书；草、行、正三者笔性相近，放之成"草"，谨之成"正"，不"正"不"草"则为"行"书，运用时可任意选择。从艺术审美说也各有特色，使历代许多书家以之创造，取得了很好的成就。而隶书，快捷灵便不如"行""草"，端正妍雅不如"正楷"，因而魏晋以来就几乎被淘汰了。除了少数场合囿于传统习惯，仍有隶书的使用外，日常文牍用书，就已全是正、行、草体了。

唐人对书法除重视它的实用外，确有艺术意义上的爱好，所以在正、行、草通行之时，也有人精研篆、隶，但是由于时代特有的法度意识，书者过分拘于程式，以致在艺术上未能取得足与汉隶争衡的成就。宋代也有人（如米芾等）从研习传统的意义上，对篆隶下过功夫，但也只在练功，不以篆隶示人。元代赵孟頫等写隶，基本上是用正书笔法；吴睿局促于程式，了无隶意。明代沈度作隶，做作明显；文徵明、文彭父子作隶，亦多正、行笔法。魏晋以后直到明季，代代有书名家者，代代无以隶成其业者。似乎不是书家无

能，而是"隶"作为一种字体已没有可供艺术创造的生命力了。

事实却不是这样。

当明清人将书法作为一种艺术，并据当时的生活条件创造了中堂、对联、条屏等一系列形式时，却发现仅有正、行、草书的利用，创作的路子不免狭窄，而且在单一的帖学传统下发展，风神也日益虚靡软媚。再寻看古人书迹，发现汉隶不仅丰富多姿，而且气象非凡、格调高古，大可作为治时书之弊的营养，于是陆陆续续有了对隶体的自觉利用，并出现了如王时敏、傅山、郑簠、朱彝尊、石涛、高凤翰、汪士慎、金农、丁敬、钱大昕、桂馥、邓石如、黄易、奚冈、伊秉绶、钱泳、阮元、陈鸿寿、吴熙载、何绍基、胡震、杨舰、俞樾、赵之谦、翁同龢、杨守敬、徐三庚等一大批写隶有成的名家。相反许多同时期在正、行、草书上下功夫的人，成就名望多不及他们。不是这些书家少才能、不用功，重要的原因之一则是：正、行、草书传留下来的遗产，远不如隶书之丰富深厚，而隶书经战国到东汉长达七百余年的发展，留下的实践经验、成果、创变天地，都较正、行、草书为大。从实用上说，隶书在今后的使用频率不会比正、行、草书高，但作为艺术创作的根据，却会有至少不弱于正、行、草书的潜力。

这不是由于个人的偏爱引发的主观愿望，而是隶书本身的可利用性决定的。

比如说：已经发展为正书的体势，无论是繁体还是简化

字，都可以隶体书写，而以小篆、金文、甲骨文笔势写之则不伦不类，因为那些文字各有其规定性的笔画结构。另外，用它们表达现代语言，会遇到许多现已通行、而当时尚未产生的文字，遇到此类情况，大小篆都只可假借同音字代替，不可生造；假借难免产生歧义，这就限制了作为艺术创造依据的自由利用。隶书就不存在这一问题，古有之字固可照写，后出之字，以隶笔书之也统一和谐。

隶书有无一定的体势、笔法？

回答是：有，又没有。

说它没有，隶体据何而名？

说它有，又不能将一些体势、笔画绝对化。

比如说：扁方、八分、蚕头燕尾等，似乎是其基本特征。但是，我们从古隶看到今隶，就会发现：有这种体势、笔法者固属隶书，这些基本特征不全有，也还是隶书。

在相当长的历史时期，自隶变出现，直到作为一种字体自觉运用，隶书蓄积了极其丰富多样的体势和笔法：

线条一般粗，无波无挑者是隶（如《五凤刻石》）；

线条不一般粗，有波有挑也是隶（如《玉门花海汉简》）；

横粗直细（如《居延少字数签》）是隶，横细直粗（如《武威仪礼写简》）也是隶；

方笔（如《鲜于璜碑》）、圆笔（如《曹全碑》）是隶，方、圆笔兼用（如《石门颂》）也是隶；

字形长者（如马王堆一号汉墓《遣策》）、方者（如

《衡方碑》）、扁者（如《武威仪礼写简》）是隶，字形混杂（如马王堆五十二病方）也是隶；

四方四正（如《张迁碑》），不方不正（如《莱子侯刻石》）是隶，字体大小一律（如《孔宙碑》），大小参差（如《开通褒斜道刻石》）也是隶；

有字距（如《史晨碑》），无字距（如《居延汉简》）都是隶。

原因就在于：隶书既以篆籀为营养，又不断摆脱篆籀的雕琢、简化其繁复，在各种实用需要的推动下，在深沉的审美意识的作用下，尽书写条件之可能，在相当长的历史时期里，经无数书家的智慧创造和千百次的反复锤炼，而使其成为一种不断发展变化的字体。它上承篆籀，以篆籀之意写隶，有高古典雅之致；下启草正，有运笔的节律，无死板的程式。郑燮以它创造了"草隶"，金农以它创造了"漆书"，说明它作为书法创造的基本根据，有相当开放的创变空间。

认识到这一点很有现实意义，如今书法基本上已成独立于实用之外的艺术形式，书家都要抒发自己的情性、创造自己的风格面目。可是有些人认为，创变的可能性只有行、草，抒情言志最好的形式也只有行、草，因而未肯多向行、草以外的字体用功；而一些写隶的人，也以为只有汉隶才是隶书的最高峰，只有汉隶才是唯一可宗奉者。他们没有想想：从实用性说，汉隶确有实用意义上的规范性，但从开启艺术风格寻求的意义上说，几百年中的不同阶段、不同方面

的成就，其实都应是隶书创造新风格面目的营养。

从书史上看，我们发现一个有趣的现象：一心为实用而书的时候，人们敢于尝试各种物质条件，敢于创造各样技术方法，也敢于将字增减笔画、变化体势；而到了不受实用限制，只求艺术之美时，反不敢创变，反说"一笔不似古人，便不是书"，或有心求变，却不知路在哪里。

世上开化的民族都有自己的文字书写，所成之迹也都有一定的审美效果，但没有任何一个民族的文字书写能像汉字书写这样，不期而然地发展成为具有丰富、深厚审美效果的艺术。为什么独汉字书写能有这种效果呢？原因当然很复杂，但其中两条却是最主要的：

一是有以单音单体构成且丰富多样的、既有结构规律又不拘板的文字体势；二是因以一支不硬不软，又硬又软的毛笔挥写所产生的、可品味却又难以明言的审美效果。正是这二者与民族文化、哲学、美学精神的结合，才产生了这具有几千年历史的书法艺术。

在有陶绘的古代社会，就有了毛笔的发明和运用，但由于还没有这种文字可供书写，所以没有书法艺术的产生。在甲骨文、金石文字出现的时代，因只能以刀刻而不是以毛笔书写保存文字，所以也没有书法。当甲骨上、钟鼎彝器上的契刻文字变为简牍上的书写时，书写美就发现了，书法艺术就产生了。隶书就是这二者与民族文化、哲学、美学精神结合的产物。就像一着棋子救活一盘棋似的，使不曾是书法的甲骨文、金文，在出现了隶书的书写以后，在此启发下，也

变为书法艺术可利用的体势了。

隶书的美学特征在哪里？

一方面它继承了自甲骨文以来汉文字结体的共性，这是先民"近取诸身，远取诸物"得以孕化的，不象形却有强烈生命意味的形象；另一方面，更是由于通过有节律的挥运所造成的点画，既体现了生命的律动，也使其可感的形质成为力的形式、情性抒发的形式、精神气格表现的形式。作为"隶书"它有体势的基本特点，却又不将笔画形式绝对化；从审美意义上说，"隶"是一种风姿、一种格致、一种品位。它的审美意义与价值正在这里。隶，作为一种实用字体，在退出历史舞台后的相当长时期，虽断断续续有人学它，但往往只是将它视为一种曾经实用的字体，只注意其形势、技法，而未能深识其美学价值与意义，特别是当书界长期以来独宗帖学，并以妍媚为尚的追求中，更是这样。

隶书的美学意义与价值，基本上是清代一些优秀的、有学养的书家发现的。这与当时的历史条件有关：清代不只是学隶者多，积累的经验多，更在于清代书家是因其时帖学的妍媚、虚靡引起逆反后，怀着返璞归真、以"质"为美，寻求气格的心，走向古人的。而在唐代以韩择木为代表的隶书家，只不过是以"法度"为美的眼光作这种体势的把握。甚至可以说，较诸秦汉，唐书法度更"严谨"，然而气格、境界不及秦汉远矣。这一历史经验对今之书人来说也有借鉴意义：写隶，不能只知有形的模仿、法的恪守，也不能只为形成新异的风格而随意创变，关键是高境界的精神气格的

把握。

　　每个学书者都知道，学习书法要多多观赏传统书法，以提高见识、陶冶襟怀。可是今人能见到的传统真面目不是张、索，也不是钟、王（他们的真迹，可能永远也见不到了），而是简牍、砖石传留至今的隶书——只有这些才是出自古人而非他人再造之作。有些碑石之隶，虽非出自书家笔下而是刻工镌刻，但从精神实质上说，它们是忠实于书的，是以刀作笔的，是那个时代文化精神和艺术氛围下的产物。

　　当前有志于写隶者日渐增多，这无疑是很可喜的现象。但学隶上手易，向深处求精神气格难，因为它既是前人艺术和传统文化精神熏陶的结果，又是主体高昂的精神气格的对象化。对于一个有志于隶的书家来说，充实功力固然要紧，但自身修养、精神气格则更为重要。要从这个根本入手，从两方面把功夫做扎实，写出气概，写出境界，才是有审美意义与价值的隶书艺术创造。

五、从盼变而不容变与欲变而不知变说起

　　"盼变而不容变"，是就欣赏者与书法评论家这方面说的。是说一种风格面目流行久了，审美心理上厌倦了，希望书家变一变，有个新的风格面目。可是书家真有了变化，由于所变者出乎欣赏心理之外，评论家立即表示反对："怎么可以这样变？""怎么可以那样变呢？"其实有什么不可以呢？就是百分之百地错了，天也塌不下来。一个书家错了，

不是可以从反面教育更多的书家免蹈覆辙吗？相信群众还是有辨别力的。但是，评论家还是不容它。

"欲变而不知变"则主要是讲书家主观愿望与实际能力之间的矛盾，这种情况比较多。改革开放后人心思变，书家也不愿老一套，可是无论多么想变，却找不到切实有效的办法，怎么办？这当然是主观愿望与实际能力统一不起来。但这话也反映了评论家对书家创作状况的一种评价，这种评价有时符合客观实际，并为历史所证明，如孙过庭批评唐代有些书人"巧涉丹青，功亏翰墨"，走错了创新之道；但也有不符客观实际，只反映评论者的狭隘与保守者，如康有为在其《广艺舟双楫》中讲"乾隆之世，已厌旧学。冬心、板桥参用隶笔，然失之怪，此欲变而不知变者"。但康有为又并非一概反对创变，如他对伊秉绶、邓石如之变就予以充分肯定，说："汀洲（即伊秉绶）精于八分，以其八分为真书，师仿《吊比干文》，瘦劲独绝。怀宁一老（即邓石如），实丁斯会，既以集篆隶之大成，其隶楷专法六朝之碑，古茂浑朴，实与汀洲分分、隶之治，而启碑法之门。"

时隔大半个世纪以后再来品味康有为的这些意见，不能不引起我们关于创变问题的思索：为什么他能肯定伊、邓之变，却不接受金、郑之变呢？为什么康有为认定金、郑"欲变而不知变"，而今人无此感觉呢？在书法审美上，人们既然求变，为何只许在某种限制、幅度内变，这种限制、幅度是哪来的？根据又是什么？康有为否定金、郑之创变，如果说是反映了他在一定历史条件下审美观的偏狭性，那么，现

在和将来的人是否也同样可能出现类似的偏狭？产生偏狭之见的根源在哪里？我们是否可以总结历史的经验早作提防？还有，人的认识判断是否还有本不是偏见却一时被一些人错当偏狭之见者？

人是根据自己的书法观、书法审美观来观赏书法，进行书法作品的美丑判断的。按照康有为的观点，伊、邓是既把握了时代的审美心理需求，又能沿着继古开新的路自然形成的一种既符合传统，又有新面目的体势。而金农、郑燮则太离谱，金农将隶书横扁的传统体势强行变为竖长，笔画直细横粗，俨如漆刷所成；郑燮搞什么取隶几分、取行楷几分，混而构成一种非隶非楷、亦隶亦行的体势。这在康有为眼里，完全是生造之体、强变之形，是大悖于古人入帖出帖之常规的。康有为虽也厌倦多年以来单一的帖学，而且为此而尊魏卑唐，力主学碑，但对金、郑将传统字体来一番"变化"，他却全无心理准备，所以认定这非创变之道，且判定他们为"欲变而不知变"。而他之所以有这种思想产生，又与其时代大背景有关，因为在政治上，他只是个要变革却又不主张废除帝制的改良派。而在今天，有了一切都在发生深刻变化的时代背景，连取消汉文字的"书法"也有人敢想敢干，也要在书坛上争一席之地，金、郑二人这点变化算什么出格呢？相反，对于一般只是墨守成法而不知自觉寻求新变，或虽有变化却实际不过是以前面目的小调整，显示不出鲜明艺术个性的，时人反而不满足了。今人看金、郑之书，毫无"不知变"的夹生感，反倒觉得康有为在书法上和他在

政治上一样，虽力主改革，实不过是一个改良主义者，真有大动作，超出他的认识限度，他就极力反对了。在书事上其错识之所以产生，就在于他不是以高度的理性认识从本质上看书法的发展，而是凭感觉经验，从现象上看创变，在更进一步的创变上，他又成为保守派了。

事物的辩证法本来如此，人的思想认识不受历史的局限是不可能的。在我们今天评论前人保守之时，自己也难免会有这样那样的认识被后来人视为保守的、偏颇的，所以不能离开了时代背景说康有为"保守"，当时的条件使他只能认识到这一步。今人的思想并非生来就比前人开放，今人的认识也是今天的条件所给予的，今人也不可能不再保守，或再没有认识的局限了。人无法超越时代去认识未来、确立未来的书法发展和看到未来的审美需求，但是当我们知道这一点以后，就可以提醒自己：要注意事物的复杂性，力求客观地从事物的多种联系中，从其本质上认识它，不要将今天的认识绝对化。

书法会不断地发展变化，人们审美心理的发展也必然有对书法创变的要求；但人们又只希望它是书法的创变，它变了以后仍是书法。这个说法看来很具体了，其实也未必。不同时代的人，认识也不一样。康有为就认为金农、郑燮之变失去了书法的规定性，所以这个问题也要放在时代文化的大背景下去考虑。

对于审美者来说，似乎如同饭店的食客一样，欢迎你花样翻新，合口味我就吃，不合口味我不吃。但事实上审美之

于创作，并不这么简单。审美心理也是一个矛盾统一体，一方面期待新变，不满足于书家只有重复古人的本领，但另一方面，又要求新变能遵守时代认可的书法艺术的基本特征。这个范限内的创变很难，但也正是这个难点的把握，才有审美的意义与价值。

六、《契妙》是"书法意境美的探索"吗

有位理论家说："《契妙》一节，着重阐述了以'冲和'的意境美为中心的创作原理，精辟而深邃，体现了唐初书学由'法'到'意'，由'技'进'道'的宏观思考与新的高度。"

《契妙》是虞世南《笔髓论》中的最后一节，不是如这位理论家在其文题所标明的：在作"书法意境美的探索"。这位理论家把虞世南《契妙》一节文字的原意完全曲解了。

为了便于和读者一道弄清这个问题，我把虞世南这节不太长的全文抄录如下〔便于后面引用，我以（一）（二）……标了它的次序〕：

（一）欲书之时，当收视反听，绝虑凝神，心正气和，契于妙。（二）心神不正，字则欹斜；志气不和，字则颠仆。（三）其道同鲁庙之器，虚则欹，满则覆，中则正，正者冲和之谓也。（四）然则字虽有质，迹本无为，禀阴阳而动静，体万物以成形，达性通变，其常不主。（五）故知书道玄妙，

必资神遇，不可以力求也。机巧必须心悟，不可以目取也。（六）字形者，如目之视也。为目有止限，由执字体既有质滞，为目所视，远近不同。如水在方圆，岂由于水？且笔妙喻水，方圆喻字，所视则同，远近则异，故明执字体也。（七）字有态度，心之辅也；心悟非心，合于妙也。（八）且如铸铜为镜，明非匠者之明；假笔转（传）心，妙非毫端之妙。必在澄心运思至微妙之间，神应思彻。（九）又同鼓瑟纶音，妙响随意而生；握管使锋，逸态逐毫而应。（十）学者心悟于至道，则书契于无为。苟涉浮华，终懵于斯理也。

虞世南这篇文章全名为《笔髓论》，主旨在论述书法之精髓。前几节分别讲真、行、草书的技法要领，最后这一节，讲的是用技之道、用法之理。即进行书法所必须把握的根本在于契合自然之道，这"道"深刻微妙，但它客观存在，书者可感可悟，只是很难以语言明确表述；书者悟得了、掌握了、得于心应于手了，则"契"于"妙"。真、行、草各有其技法，但从根本说，都要"契妙"，即契合自然的妙道。

然而不幸的是，这位理论家却说《契妙》是在作"书法意境美的探索"。他将"契妙"理解为"契合于微妙的境界"。这一下就提出了两个问题。

一个是：什么是"意境""境界"？"意境""境界"二者是不是一回事？另一个是：《契妙》一节是不是在探索"书法意境美"？

　　"意境"，是指文艺作品中所描绘的生活图境和所表现的思想感情相融合而成的一种具有意象性的、有意味的、能令人感受、领悟却又难以用语言阐明的意蕴和境界。比如陈子昂的《登幽州台赋》："前不见古人，后不见来者，念天地之悠悠，独怆然而涕下。"虽然作者并没有描写什么人，为了何事，在何时发此感慨，但是这样的表述却创造了一种使人感到天地悠悠、时光无情流走，给人心底以无限苍凉、空寂的意境。

　　图画可以创造意境，诗歌可以创造意境。图画中的意境就是画中的诗，诗歌中的意境则是诗中的画。画中的诗与诗中的画，可以不是具体的而是朦胧的，但一定要有，才为有意境。如果"作诗必此诗""作画必此画"，没有或不能触动读者的感情引发联想，则不能叫"意境"。

　　音乐、舞蹈等艺术也可以创造意境，《二泉映月》有意境，《草原之夜》有意境，《克拉玛依之歌》也有意境。一些不能引人遐想、不让人动情的歌没有意境，一些感情直露的歌也没有意境。《大刀进行曲》激发人的斗志，但在艺术特征上不能说它有意境。

　　作品中没有生活意味的联想，没有思想感情的引发，而只展示作者精神气格者，则只能称之曰："有境界。"

　　在生活里，人们常有二者混用者，实际二者是有区别的。言"意境"者可简言有"境界"；只能言"境界"者，则不能称有"意境"。

　　书法，反映书者一定的情志意兴，特别当联系所书文

字内容的，读者不难发现这一点，如孙过庭《书谱》讲到王羲之："写《乐毅》则情多怫郁；书《画赞》则意涉瑰奇；《黄庭坚》则怡怪虚无；《太师箴》则又纵横争折。暨乎兰亭兴集，思逸神超；私门诫誓，情拘志惨。"但即使这样，我们也不能称王书有"意境"，也不能称之曰："境界。"因为孙过庭所描述的还不是王书所反映的作者的精神境界，而只是他在书写这些作品中的情绪流露，即所谓"涉乐方笑，言哀已叹"。

王书有没有他的精神境界？如果有，什么是王书的精神境界呢？

袁昂《古今书评》中称："王右军书如谢家子弟，纵复不端正者，爽爽有一种风气。"

这个比喻是讲王书的意态的，王书之有这种意态，正是其精神气格的反映，所以也可以说是王书所表露的精神境界。把这种境界硬说成"意境"，就牵强了。因为人们观赏王书，并不能从王书中感受到什么明确的意境。

可以这样说：作品中的"意"和"境"，是艺术家可以自觉追求的，所以同一个艺术家，其这一件作品与另一件作品可以有完全不同的意境，如毛泽东的《沁园春·雪》与《卜算子·咏梅》就有完全不同的意境。然而写出这两首词的书法作品所显示的作者的精神气格、境界，即两件作品的艺术境界，却是一样的。正如王羲之的不同书作，虽文字内容不同而有不同的意境，然而其书"纵复不端正者，爽爽有一种风气"的精神气格即精神境界却是相同的。

这一点弄清楚以后，我们再来看这位理论家的《书法意境美的探索》是怎样曲解虞文原意的。

如前所说，《笔髓论》分明是在论述了正、行、草诸体的基本技法以后，最后以《契妙》一节来说明技法的运用在于符合客观存在的矛盾统一规律，这才算"契妙"。可是这位先生却说"所谓'契妙'，即契合于微妙的境界"，他在引用了本文前面抄录的从（一）到（三）的那些话以后，说："虞氏提出要契合的'妙境'，就是'冲和'之美的境界；而欲契合这种境界，则需要创作主体持有'心正气和'的心态。"

"冲和"，确实是反映在书法中的一种美学理想，明人项穆《书法雅言》最后讲到"评鉴书迹"的"要诀"时就提出："温而厉，威而不猛，恭而安，宣尼德性，气质浑然，中和气象也。"这里所称的"中和"，就是虞文所谓的"冲和"，它只是一种"气象"，所书之作具有这种"气象"者，就曰"中和"。它不是什么特定的"意境"，也不是由主体精神气格显示出的"境界"。总之，虞世南讲"冲和"，不是作"书法意境美的探索"，这位先生想从"冲和"探索"书法意境美"，错了。

这位先生在引述了虞文（四）后，更展开了离奇的、与"意境美"风马牛不相及的阐述："书法作品虽然必须借助有固定形体的文字来展现美，而杰出的书家所营造的艺术形态——迹，却是超功利而无所追求的。它禀受天地的元气，体察万物的美感，而呈现千姿百态，这正是书道'玄妙'之

所在。因而书家的创作不能拘于就字形'力求''目取'，而必须用'心''神'去遇合，参悟宇宙自然的大美、真美。"

无论是"杰出的书家"还是一般的书者，只要他写字，"营造艺术形态"，他就有所追求。如果无追求，王羲之《兰亭序》里的"之"字会个个不同样吗？差别只在有的书家能力、修养强，想得到，做得好一些，有人能力、修养差，想不到，做得不好而已。

我们不知道这位先生所谓的"天地的元气"是指什么？（虞氏没这么说）但知道"万物"并非都有"美感"；我们也不懂书家怎么"禀受天地之元气""体察万物的美感"，就能使书迹"呈现千姿百态"？具体说吧，这位理论家自己有无这样的实践经验呢？而且这无法让人弄明白的奇谈怪论，怎么竟然是"书道""玄妙"之所在？

实际上，虞氏这些话根本不是讲什么"书法意境美"（根本没有这个意思），而只是在讲了书写的心理准备后，再讲书者应认识和把握的书法原理。

这段话从精义上译释，应该是：

所书的文字，虽然有字体、字的笔画结构的约定性，然而书写的迹画、形态，却并不要求它一定成什么样式，书写是本乎自然间阴阳的矛盾统一原理而动静的（蔡邕《九势》中有言："夫书肇于自然，自然既立，阴阳生焉；阴阳既生，形势出矣。"因此虞氏这个说法已不是什么新见识），书法也不是据什么"万物的美感"成形的，但是万物所共

同具有的和共同体现的存在运动规律、形体构成规律，如在运动中存在，在存在中运动，如整齐、对称、平衡、不对称平衡等规律，却是可以积淀为人的意识，被人从客观事物中抽象、总结、感悟后，于书法创造中自觉不自觉运用的。虞氏"体万物以成形"正是这个意思。因此，这样的体悟、书写，达宇宙自然之性，通万物变化之理，它具有客观规律之"常"，而不以人的主观意志为转移。

虞文后面几段话，就是以例证说明这一点："契"于"妙"的书写，都是时时处处暗合自然规律的，表面看来，是书者的主观意志在作用书写，而实际上契于妙的书写，行笔的快慢、轻重、提按、疾涩，结字的宽松、紧结、敧正、变化等等，都与客观存在的万事万物中所体现的规律相契合，只有到达这种境界，始可言"契妙"。

正由于这些是规律，虽客观存在，却不是具体的东西，所以必须从精神原理上去感悟、去把握，"不可以力求""不可以目取"。然而这位先生恰恰是从现象上力求什么"真美""大美"，要以"目"从"万物"取"千姿百态"，以为这"姿"这"态"上有什么"大美""真美"，所以也才有"万物的美感"的说法。事实上，"万物"是不存在什么笼统的美感的。

真理本来是朴素的，只要我们从实实在在的书法现实出发，耐心琢磨，虞世南这段话并不难懂。"学者必悟于至道，则书契于无为"，悟得了书中客观存在的道理，只要按客观存在的道理办事，就可以使书法成为"无为"之为，无

277

法而处处有法，从而得书法之至道。"苟涉浮华，终懵于斯理也"。

　　说什么"杰出的书家"，要"禀受天地之元气，体察万物之美感"，又要用"心""神"去"遇合""参悟宇宙自然的大美、真美"。说得玄玄乎乎，实际是既不知何以为意境美，也不知书法美究竟从何求。这样对虞世南《契妙》作赏析，就只能是似是而非，东扯西拉了。

守望与拓展
——陈方既书学思想探微（代跋）
◇ 梁 农

一部中国古代书法史，多少前贤今哲，辩法辩意，辩论至今；一部中国当代书法史，自国门洞开的三十年来，尤其是中国书法以中国人的文化名片彰显世界后，极大地鼓舞人们对它的研究，一时诸多"流派"纷至沓来。在这多元且有意义的探索中，实践得眼花缭乱，促进了理论的思辨与拓展，于是书坛出现了从未有过的繁荣，从原典考据到学理辨析，再到创作批评，谈"创"言"新"，说"古"论"今"，最终莫不指向一个有逻辑联系的命题：书法是什么？它从哪里来？向哪里去？方既先生立足当代艺术实践，发于前人经典，成为回答这个命题的又一人。

书法是什么

书法是什么？这仿佛不是个问题。

书法由契刻而书写，经过不断流变，爽爽然有一股气息时，人们也仅仅说它"书者，如也"。由于人格化的品评之风、点悟式的批评方式、形象化的评论语言和元气观的品评鉴赏，书法究竟为何、何为？是小技还是余事？人们仍然一

头雾水。

1981年，一本关于书法美学的新版书吸引了先生。这本书将"艺术是现实的反映"推演为书法美是"现实形体美、动态美"的反映。联系自己的书法体验，先生对此论深感不安，遂一吐为快。从提笔落纸起，他的兴趣、精力就转移到书理研究上来。

从一定意义上讲，20世纪80年代是中国书法的整理、启蒙、转型时期，书法这种古老的艺术形式，在新的历史条件下获得了新的活力。对这一看似简单却极复杂的艺术现象进行美学上的研究，比任何时候都有必要。但由于"文化大革命"结束不久，学术研究领域还为教条主义所禁锢，主要表现为拿现成的观点去硬套复杂的艺术现象。比如说，艺术是现实的反映，这个命题并不错，但是如何反映现实，不同的艺术品类就有不同的方式、方法。以美术为例，具象写实的与抽象不写实的，就大有不同。书法不仅与写实美术不同，与抽象美术也不同。研究它们与现实的关系，既要看到它们在本质上的共同点，也要特别注意它们在表现方式、方法上的不同点。可是这本自称"以马克思主义反映论研究书法美学"的著作，竟视抽象造型的书法如具象反映的绘画："一点像块石头，一捺像把刀……"以此证明书法是现实的反映。这说明作者不仅不知书法与现实究竟有怎样的关系，书法是什么，更不知书法之美在哪里。随即，先生还看到一篇驳论。作者说书法的创造、书法美的产生与现实毫无关系。这无异于说，人的思想意识是无根无据产生的，书法的运

笔、结体意识及审美要求都是无本之木，书法美只是玄思妙想的产物。先生以为，如果说前者把反映论庸俗化，后者则根本不知艺术与现实有怎样的关系。

与此同时，诸如借英国形式主义美学家莱尔·贝尔的"有意味的形式"而立论的"书法是一种非常典型的'有意味的形式的艺术'"，借黑格尔《美学》中的"象征型艺术"来套用书法的"象征性艺术特征"，以及"书法是写意的哲学艺术"等说法也先后出现，但均如盲人摸象。如果信奉这些理论，或从现实的形体动态、超现实的理念中去认识书法，去寻找书法美，并指导艺术实践，书法就可能泛化为类国画、抽象画……这些"转基因"产品，最终将自毁书法家园。

"予岂好辩哉？予不得已也"。盛夏的武汉，先生竟不知暑热地趴在那里写了半个月，名之《关于中国书法美学问题的探讨》，打印后，分寄给那本书的作者和书法界的朋友，也给《书法》杂志寄了一份。不久，应邀出席在绍兴举办的中国书学研究交流会。尽管先生反复琢磨论文，发现论点并不严谨，论述也不甚准确、不甚充分，但又不肯错过这次难得的学习机会，只好择论文之要者进行最必要的修改，勉强与会。这次交流会是中国首届书法理论研讨会。

先生是一个执著的人，既然提着胆子进了书法艺术的门，就要沉下心把研究工作做下去。在以后的日子里，他一方面对古典书法作品及理论重做认真的观赏、研读，并集中书学讨论中提出的问题，以系统思维的方式把书法作为一个

完整的系统进行全面观照，然后把它分解开来，从不同层面对它内部各子系统的相互联系与区别进行辨析。

先生是以专业美术工作者、书法爱好者的身份，不由自主地从事书法美学问题研究的。不懂的、前人未曾思考或思考不深入的问题，他都乐于重新思辨。

现代书法理论比现代文艺理论起步晚，又因书法有自己的特殊性，即使有许多在别的文艺形式中不存在、或已解决的。在当时甚至当前的书法界还是模糊不清和争论不休的问题。比如什么是书法？书法艺术与现实有怎样的关系？书法究竟美在哪里？又比如汉字书写不期而然地发展成为艺术，并历经数千年，可是到了现在，有人写的不是汉字，而是"类汉字"，这算不算书法？……这些常见、常闻的问题，有的人不屑于考虑它，而考虑过它的人也不一定能把它说清楚了。

先生把书法放到古今中外造型艺术的大系统中去考察它的存在和发展，以为书法不是画画，它是汉字书写自然发展形成的艺术。没有汉文字的利用，也就没有书法存在的必要。现今，实用书写日益被现代化的信息工具和手段所取代，书法作为专门的艺术，将面临新的发展际遇，但是不写字只造型，书法就会与风靡世界的抽象画合流，失去自身的特点，也就失去独立存在的价值。先生从这个意义上并在书法由实用性向纯艺术性的转型时期回答"书法是什么"，有着鲜明的启蒙意义和针对性。1989年7月，先生的《书法艺术论》由中国文联出版公司出版，先生在该著中用精辟而独

到的见解，以"我、要、写、字"四个字，对书法之为艺术的根本做出了精准的概括。认为书法就是写"人"：人的形质、神采，人的精神面貌，人的情性心灵、审美趣味，即"人的本质力量丰富性"。

书法从哪里来

抗战时期，方既先生在鄂西联中师范读书，曾与同学创办过油印刊物《诗歌与版画》。1943年秋，先生考入重庆艺专学西画。二年级进入林风眠教室，赵无极是林风眠的助教。跟着他们，先生不仅学到了真正的油画技巧，而且获得了西方绘画艺术的有关理论。

艺专生活给他感受最深的是导师林风眠：林老师醉心艺术，淡泊名利，孑然一身，住在简陋的茅草棚舍，潜心追求中西艺术的比较与融会。听林先生授课，请林先生改画，他见识到东西方各种美术形态，常常为那审美标准各异的艺术思想、流派及形态而困惑。为了寻求解答，在研究美术史的同时，先生开始接触文艺学、美学。偶然的机会，读到朱光潜的《文艺心理学》、蔡仪的《新美学》等，从而引发对中国艺术的美学思考。先生研究中国美学，是带着实践中的困惑起步的，而且还是从祈求认识民族传统美学思想开始的。他虽学油画，但也爱国画与书法，经常交游国画科师生，和他们讨论中国画理，同时兼习书法和阅读可能找到的古代书画理论著述，并陆陆续续写下几十万字的笔记。先生对文

学、音乐、戏剧也广泛涉猎，这些虽不丰富但实在的实践，有利于他检验一些美学观点的正确与谬误。当这些理论不足以令人信服地解释某些艺术现象时，先生绝不盲从。因此他也经常琢磨一些离油画很远的问题，比如书法之笔法字构、国画之笔意墨韵。强烈的写作兴趣与美学追求一直没离开过先生的精神世界。

在全国性"书法是什么"的讨论中，先生由书画中的点线又开始了对书理的思辨。正如"道生一，一生二，二生三，三生万物"，先生由"一画"始，而绵绵生万万笔，具万万意，直至21世纪初，先生书法美学系统的基本构建，用了近三十年。

确切地说，方既先生的书学研究，是对"一点"当如"一块美玉"的质疑开始的。先生诘问：书法家能把对某"一块美玉"的审美感受，状物象形地赋予作品中的某一"点"吗？那么"一横"如"千里阵云"作何表现？

先生记得，启蒙时塾师开讲书法，说的是"气"与"势"与"韵"；其后在重庆艺专读书，则说"书之妙道"当讲"神采为上"。对"状如美玉"之类的观点，"可能由于从事绘画的经验，我很快认识到这种观点的谬误……作品之美从来不是所画对象之美"。先生曾是版画民族风格的实践者之一，在20世纪80年代中期的《中国版画家新作选》（四川美术出版社）里，先生就明确提出：

我的木刻大都是用线来表现的。我偏爱线，觉得它平易

而美妙。拿起笔来第一画就是线，可谁也没法穷尽它的奥秘。它具体明确，毫不含糊地把物象的神形肯定下来；它抽象概括，自然客体上并没有它，它是人的伟大创造。它从具象中抽象，又能给抽象以具象。它是主客观的统一，抽象与具象的统一……以之创作形象，不仅有充分的表现力，而且有音乐感，有舞蹈美，有书法的流变和意趣。

有意思的是，先生在论及木刻之"线"的"表现力"之"音乐感""舞蹈美"时，特别抽象出"有书法的流变和意趣"。其间透露了先生对凝结在中国书法中的美学精神的深深思考。他正以溯本求源的治学态度解答这一"平易而美妙"的艺术现象，并把它移植到中国版画民族风格的探索中。

新中国成立初期，先生无暇油画创作，仅在群众美术创作辅导之余，偶涉木刻版画。对木刻的承传和发展，先生以为，一方面要避免传统的复刻国画之点线而制版，然后刷墨套色之陈法，如此复制木刻，虽使点线单纯，但缺乏丰富性，犹如陈老莲之水浒叶子；另一方面要避免以素描之黑白灰组织版面，犹如"阴阳脸"之欧式版画。为此，先生开始尝试引入中国印章奏刀的金石味、中国书法的书写味，强调点线位移中产生的质感、势感、节奏感、空间感，让中国木刻版画之点线更具有运动的意味。

于是，先生就有了上述的短论。先生基于这种经验和感受，开始了对中国点线的理性思辨。

点与线，不论东方、西方，最先凝结的是先民原始的本

真的宇宙意识。结绳记事，一"结"，状如一"点"，即为一事物之空间存在；一"绳"，状如一"线"，即为诸事物在时空中的存在和运动的"小宇宙"。但先生又问：为什么均发于点线，西方的文字因拼音化而"平易"，而中国的文字因形象化而"神妙"？

我们不妨看看先生的一篇被人们遗忘的文论。1983年，美协湖北分会之《美术理论文摘》刊发先生《点线的美学内涵——关于中国书画中一个美学问题的探讨》一文；三年后，上海《朵云》杂志将该文发表在1986年第11期上，这才引起全国的关注。

文章开宗明义第一句即"点线，具体而又抽象，寻常而又深刻"。然后先生对中国古陶上的"点线"进行了思考。先生以为，彩陶的产生，既满足物质需要，又有精神上的寄托。其点线是存在和运动的形象化，是先民宇宙意识的表现形式。它不只是规范客观物象轮廓的手段，更为重要的是，它的组合运用是人类主观的宇宙意识对生产生活进行形式和内部节奏的感受和表达。由彩陶上纺轮彩绘呈现的点线组成的强烈运动感的图示，发展为后来的 "太极图""其奥妙处还在于以线为形，以形示意，不是任何形象的摹拟，却具备万象的精神"。先生感慨，太极图的启示意义还在于，古希腊人从宇宙万象中抽象出的是形式美的某些规律，如黄金分割律，而太极图标志古代人民"从宇宙的存在和运动中不仅抽象出规律，而且概括为意象，即以具象（点和线）反映出的抽象，又以之做生命节奏的追求"。"这一图案，几成为

人们领悟宇宙万象存在运动和一切事物的存在发展的一课无字天书"，也为我们指出了"一切艺术形式规律的奥秘"。同时，太极图显现的深刻的宇宙意识，赋予最平常的点线以最奇妙的审美内涵，"对中国书法、绘画的形成和发展，为民族的美学特点的形成，产生了决定的影响"。

由此，先生展开了更深入的辨析：

点线从八卦演变发展到象形文字，似乎从概括性表现进到了具体性表形表意，实际仍然继承着八卦等的创作意识，即点线不是直观自然物象的摹拟，而是积淀着内容，积淀着社会人的存在和运动意识，积淀着意念和感情的形式。点线不是纯粹的几何形式，而是凝练积淀有充实内容的"意象"。这就是说，以点线构成的象形文字，有摹拟客观形象的部分，更有表现主观感受的方面。其后，文字中的主观创造因素越来越多，但是这种主观因素，不是超出现实以外的无根无据的杜撰，恰好是先民对宇宙存在和运动规律在点画上更得心应手的应用。

因此，先生强调：

落笔成点，运笔得线，或如"坠石"，或如"蹲鸱"，或如"行云流水"，或如"万岁枯藤"，所成之迹，如飞如动，当书家举笔挥运的时候，当时他可能没有想到，甚至后来也不曾意识到：这笔下的点线造型，确有深刻的社会和历史积淀，包含着深刻的宇宙意识。它不只是一种直观形式，它积淀

着深远的民族文化发展的内涵。它是人的本质力量的实现，而且具有我们民族的审美心理特征。

就是说，不是在任何情况下，只要有文字的书写就可以成为书法艺术的。从现象看，书法艺术是单音文字的产物，从本质说，是特定的民族美学心理结构的产物。就是说构成书法不仅要有点线构成的单个字，而且要有认识处理点线的美学思想观念。

发于此，先生继而论"道"：

正是书法的点线有内容的积淀，才有可能通过濡墨运毫的轻重疾涩、浓淡枯润……完成一定的点画和结体造型，造成有感情有意蕴俨若生命的书法形象。就像音乐之以强弱、高低、短长、断续的乐音组成旋律和节奏，来表现人们对社会和自然的旋律和节奏感受和主观情意一样。书法家以其对现实生活、对宇宙生命的存在和运动的抽象概括，得以情韵注之于点线，借文字的书写，按万象的结构规律，借人们的生命意识，凝铸成一个个、一篇篇纵横驰骋、意趣横生的纸上音乐和舞蹈。文字规范化、符号化可以按部首归类，就像机械零件可以按规格贮放，但当它被书家的意象追求所驱使组成书法艺术时，它们就不是僵死的冷冰冰的零件组合，而是有血、有肉、有生命、有性格、有感情的生动艺术了。

先生以为，点线之所以被注入生命，是人对宇宙存在运

动绝对性、永恒性的领悟。书法虽称书法，但使其成为艺术者远不止于技法：字法、章法、笔法、墨法；而是宇宙存在运动之根本大法——是汉民族对宇宙万殊存在运动之理的认识和感悟，化作对书法点线的把握和运用，创造出了有生命意味的形象，才使汉字书写发展成为艺术。

三十多年前，发于一"丶"（点）如"一块美玉"之争，引发了先生关于"点线的美学内涵"的思考。今天看来，这个思考正是对中国书法艺术的"基因"分析。它发于点线的DNA，却关乎书法本体之全息；它发于洪荒，却契于当代。它避免了机械唯物论，而坚持了辩证唯物论。

先生对书法美学思想的认识，当从《点线的美学内涵》为始发。因为它也是先生书学思想的"DNA"。由区区点线探索凝聚中国书画艺术里的民族文化基因，先生是拓荒者又一人。

由点而线，先生又开始了对汉字和汉字书写的辨析。

汉字有什么特性？为什么能经过书写成为艺术？书法作为一种文化现象，与民族文化精神有怎样的联系？于是，先生在对书法形式体系"写""字"辨析的同时，顺理成章开始了对书法内容体系"我""要"的溯本求源。由此形成《中国书法美学思想史》。

2009年，《中国书法美学思想史》由河南美术出版社出版，同年获中国书法第三届兰亭奖·理论奖。

《中国书法美学思想史》据历史的脉络，对自有文字书契以来，不同时代的书法实践和书法美学思想，进行了系统

地梳理、考察、论述、评析；它详尽地论述了书法美学思想问题，介绍了不同时期书法的审美效果产生的现实条件和历史背景；指出书法美学思想的形成和发展，是一个立体的网络结构系统，并受到历史的、时代的诸多因素制约和影响。该书被列入国家高等教育"十一五"全国规划教材，被誉为"中国书法美学思想研究领域的拓荒之作"。

除多部专著外，先生还在全国各书法报刊发表文章数百篇。人们发现：在陈老这一辈人中，书法研究如此勤奋且成果卓然者实不多见，以期颐之年仍孜孜于此者，书史上也堪称唯一！这不仅因为他的书法理论第一次阐释了中华民族的文化名片——书法及书法美从何而来这些犹如数学上"1+1"看似简单却又十分深刻的问题，还因为先生的治学成果和方法为书法美学研究的民族化提供了经验，为中国书法坚持中国文化精神走向未来提供了方向。

书法向哪里去

三十年前，先生的书理是基于自身的艺术经验不期而遇地观照书法实践的思考，其后他主动关注书法走向，不断撰写时评、书评而尽精微、致广大。先生的书理思辨与书法批评互为支持，他的批评多发于书法创作本体，"趣博而旨约，识高而议平"，力避点悟式的神秘莫测，力避不着边际的赘言，娓娓道来，层层深入，以其针对性、生动性，同时赢得学人、书家、爱好者各个层面的赞誉："先生之论入木

三分，先生之文易读耐品！"

2009年以后，先生年届九旬，他"知来者之可追"，欲对以往出版的书法理论著述做全面梳理。无奈心手不相师，只能集腋成裘，名为《书理思辨》。《书理思辨》吸纳了先生针对时下一些混沌问题的廓清之辨析。时先生眼底黄斑病变更甚，视野日渐狭窄，写字如同"捉字"。双眼逼近稿纸，左手握牢右腕，方能"把笔抵锋"。但先生思维仍然十分敏锐，论及书法，妙语如珠，谈锋颇健，且笔耕不辍。2012年，先生散论集《书理思辨》（河南美术出版社）获中国文联第八届文艺评论奖著作类特等奖。该集涉及书理研究、创作解析及刻字艺术、书艺杂谈方方面面，其中有关书风的时代精神的论述，直接切入书法的发展及走向。

在当下书法批评常如"玄虚式"的借题发挥或是不谙书艺的向壁虚构之际，先生的书评使人耳目一新。有启示意义的是，先生对某个书法现象，往往坚持长时间的追踪、关注，集现象的若干"碎片"为其发展的轨迹和事象的整体而予评点，这也是先生的治学之道。因此，人们称先生的书理辨析及书法批评不仅具有高屋建瓴的高度，有不违心声且兼容并蓄的宽度，还具有集点成线、持之以恒的长度。

"可贵者魂，所要者胆"，概括了先生的批评精神、学者气度。先生坚持真理，哪怕是他的老同事、老朋友、艺术领域里的大师级人物，他也能直抒己见；而对于后学的实践和探索，他又细心呵护，不吝举荐，有师者风范，仕者情怀。

　　《书理思辨》获奖后，先生扪心自问，今朝酒醒何处？对于一个积极用世且不断内省自思的哲人，人生曲折犹如饮酒者醉与醒之蒙眬或豁然，这也许是一个不断否定旧我而走向新我的过程，能清醒认识这一点的是智者，先生正是这个智者。今是昨非，来者可追，他开始了新一轮思辨。

　　方既先生的思辨是一个由实践到理论，又以理论指导新一轮实践的过程，如此一批新的成果喷涌而出。

　　先生虽静守心斋，但与书画界许多朋友、社团仍不时切磋交流，这使他能熟悉书法创作的动向，并适时针对书法实践，思考问题，撰写心得，由此检验和丰富自己的书学思想。《书理再思辨》（河南美术出版社，2014年10月第1版）就是他书学研究不断深化的又一成果——先生的理论是鲜活的、实践的、有生命力的。

　　2013年，先生荣获中国书法第四届兰亭奖·终身成就奖，颁奖大会的评委高度评价先生数十年孜孜于书学理论研究而对中国书法发展的贡献，颁奖词为："陈方既先生以书学为经，以美学为纬，上下求索，成一家之言。尤其在书法美学研究上成果荦然，宏富的书法著述为中国书法学科建设和理论体系的完善奠定了基础，为当代书法理论研究的兴盛和稳健朴实的学风，起到了积极的引领作用。"

　　虽声誉日隆，但先生关注的仍然是书法如何走向未来。在接受记者采访时，他针对书法创作中的一些徘徊和探索再三强调：书法作为艺术形式不会随实用性的消失而消亡，其发展绝不是抛弃"写""字"而求"新""奇"，而只能是

坚守本体的技能之精、意象之韵和境界之深。意象是书法艺术的特征，意境是书法艺术的灵魂，这是书法艺术走向未来始终不变的根本。

2015年后，先生近失明，奇思妙想虽如泉涌，但落笔纸上却错行叠字；习字日课，虽逐日不断，也只能是信笔盲书。一日，我从他的弃纸中拾得横披一张，上书："大雪压青松，青松挺且直。欲知松高洁，待到雪化时。"（陈毅诗）虽墨迹漫溢，但气息奔驰，先生"书法""抒法"之未了情结，跃然纸上。

所幸2016年，河南美术出版社拟将先生著述选编成集付梓，田耕之为之运筹，于是对先生著述修订、整理的"工程"渐次展开：

陈然修订《中国书法精神》《书事琐议》。

陈定国修订《书法艺术论》《书法技法意识》《书法创作中的美学问题》。

先生以为《中国书法精神》为总领全集之纲，应为全集之先。其中诸多要领，先生又有新悟，苦于失明，诸弟子又散落在红尘之中，无法面授机宜。于是此册之修订自然由孙子陈然承担。好在陈然承续家学，年未弱冠，书法即屡获市奖，其后书论方面亦有感悟，且当下专事书法社会教育工作，正是登堂入室之际，恰逢叨陪鲤对之机，担纲首卷，冥冥之中，亦合天数。

2018年，又一个9月，先生九十七岁大寿，由陈然修订的《中国书法精神》告竣。先生嘱我为之跋。我虽遐思悠

悠，无奈才疏学浅，无法探奥先生在中国书学领域的拓展之举，更无以表达我父将我托付先生"移子而教"之意和先生五十年来耳提面命之情。千言万语之下，只好以先生九十大寿时刊发于《书法报》之我文《千种风情与谁说》之尾，为此跋作结：

先生历经人间冷暖，以九十高龄立一家之言，问个中滋味，先生往往笑答，国画妙在似与不似之间，书法妙在有意与无意之间，人生妙在有为与无为之间，此间便有千种风情，更与何人说？

既无何人可说，那就让先生继续与历史对话，这也是一种"偶然值林叟，谈笑无还期"的审美期待。

2018年10月于双砚斋